花月總留痕

香港粵劇回眸

1930s / 1970s

岳清 —— 編著

流光飛舞

1. 馬師曾

2. 薛覺先

莫怨摧花
人太忍，
癡心贏得
是淒涼。

南海十三郎《女兒香》（1935）

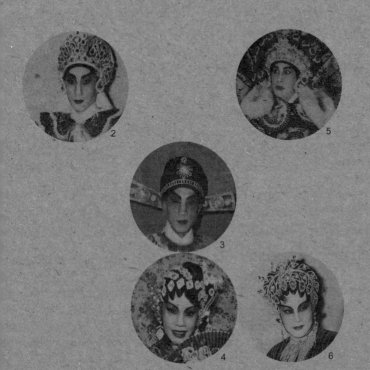

1. 桂名揚

2. 麥炳榮

3. 白玉堂

4. 余麗珍

5. 新馬師曾

6. 譚蘭卿

千古女兒千古恨，苦樂無端總屬人。

馮志芬《胡不歸》(1939)

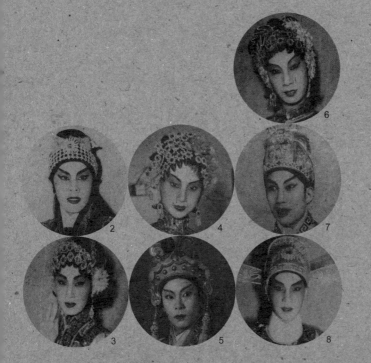

1. 蘇州妹

2. 任劍輝

3. 紅線女

4. 白雪仙

5. 黃鶴聲

6. 楚岫雲

7. 羅品超

8. 陸飛鴻

精神不死，

仁愛可風。

廖俠懷《夢裡西施》（1948）

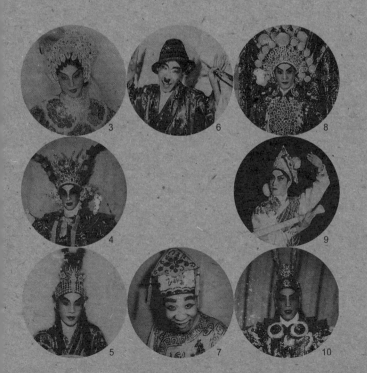

1. 上海妹
2. 新靚就
3. 鄧碧雲
4. 陳錦棠
5. 石燕子
6. 廖俠懷
7. 少新權
8. 何非凡
9. 鄭孟霞
10. 陳燕棠

百計千方終何用，
萬般心事一般愁。

李少芸《光緒皇夜祭珍妃》（1950）

盡把哀音訴，

嘆息別故鄉。

馬師曾《昭君出塞》（1955）

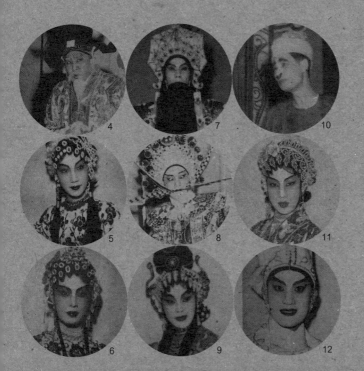

愛是愁時淚滿腮，

腮滿淚時愁是愛。

潘一帆《梁祝恨史》（1955）

難記興亡事，
花月總留痕。

唐滌生《帝女花》（1957）

序言

香港粵劇的遠山眉

上世紀五十年代的香港粵劇，既蓬勃又多姿多彩，談香港粵劇的歷史與發展，自然不能忽略。名班「錦添花」「新艷陽」「仙鳳鳴」「麗聲」「大龍鳳」，名角陳錦棠、新馬師曾、芳艷芬、任劍輝、白雪仙、何非凡、吳君麗、麥炳榮、鳳凰女，名編劇李少芸、唐滌生、徐子郎，以及名劇《楊乃武與小白菜》《洛神》《帝女花》《白兔會》《鳳閣恩仇未了情》，為香港粵劇史寫下了既光輝又經典的一頁。

1953 年「香港八和會館」成立，是香港粵劇發展的重要標記。六七十年代香港粵劇雖曾步入低潮期，但有實力、有理想的班政家及演員都堅持演出。七十年代以後，否極泰來，香港粵劇由「逆境」步入「順境」。此後，由於演出場地陸續增加、香港藝術發展局成立以及粵劇獲聯合國教科文組織通過列入「人類非物質文化遺產代表作名錄」等有利條件先後出現，粵劇發展到今天已是備受各界人士關注與尊重的藝術寵兒。

可是，談上世紀的香港粵劇，卻又不能只談五十年代以後的「黃金時期」，五十年代以前香港粵劇所經歷的「烽火歲月」，同樣重要，不容忽視。打從日本侵華以來，粵劇在南方的三個主要據地——廣州、香港及澳門——都直接或間接地受到戰火的影響，粵劇戲班在戰火中依然敲鑼打鼓，一叮一板地在艱難歲月中繼續唱、繼續演。「烽火歲月」中的粵劇史料雖零碎分散，卻異常珍貴，倘不及早收集、整理及發表，這段粵劇歷史將會顯得斑駁模糊，支離破碎。

岳清先生是粵劇研究專家，更是有心人，對香港粵劇的深情「回眸」，眼中所見、心中所思、筆下所記以至情之所鍾，都從來沒有離開過香港粵劇所經歷的「烽火歲月」。岳清先生盡全力在多種瀕近散佚的舊報書刊雜誌中披沙揀金，一冊殘舊劇刊、一段陳年剪報，都是拼砌香港粵劇歷史的珍貴零片，都值得重視。更難得的是，他能把香港粵劇歷史置於粵港澳拼合而成的文藝版塊上一併思考、一併處理，是以「回眸」所見，更見完整合理，也更見立體。

近年與粵劇有關的專書陸續出版，現象固然可喜，只是私心不無顧慮：粵劇研究倘若只是流行一時的風氣，待熱潮過後，相關的研究專題恐怕又會重入冷宮。岳清先生卻自始至終都把粵劇研究看成是責任。千禧年以來，他出版的《烽火梨園》《錦繡梨園》《粵劇文武生梁漢威》《新艷陽傳奇》，都是粵劇研究的重要成果，也是粵劇研究者不能繞過的重要參考書籍。他的粵劇專著不只在立論上有理有據，更往往能以珍貴圖片配合文字，令表述更具體更清晰。今年他整理出版的粵劇專書，題為「留痕」也好「回眸」也好，都無非是岳清先生為香港粵劇歷史輕描的一髮青山。

歷史本來沉重，可遠山眉黛卻畫得淡淡遠遠。看遠山如眉，可以；看眉如遠山，都可以。唐末後梁畫家荊浩教人繪畫山水，說：「凡畫山水，意在筆先。丈山尺樹，寸馬豆人。遠人無目，遠樹無枝。遠山無皴，隱隱似眉。遠水無波，高與雲齊。此其訣也。」岳清先生下筆舉重若輕，以畫眉手筆寫成的香港粵劇歷史當然不只是學術，更是藝術。

朱少璋
寫於香港浸會大學東樓

中國擁有三百多種地方戲曲，北方多以京崑為尚，南方亦以粵劇為廣大戲迷所喜愛。粵劇起源於何時，眾說難考。大部份學者推論，在明清時期，粵劇於廣東開始成形。

廣東戲劇，源流綿遠，遞遭之跡，史無可徵，稽諸八和會館遺老伶工，亦莫能言其所自。蓋梨園自昔，本無專司典錄之官；而治史之鴻儒，又夙輕戲劇為小道（宋元史志，四庫全書，均以戲劇體卑，擯而弗錄）。間有好事文人，喜其寫意抒情可以移風易俗；偶爾隨筆涉趣，亦只鱗爪散記皮相空談，未聞有觀其會通，窺其奧妙，論其得失，著為專書以資玆鏡者。重以太平天國之變，粵伶李雲茂率眾參加民族革命失敗。粵籍紅船子弟非戰死即逃亡；清廷復肆其淫威，瓊花會館再毀於火，粵劇遭此打擊，考訂益感困難。幸而植基固厚，深入民間，卒以社會所需，人心所尚（縉紳宴會，鄉社酬神，俗例演劇，習尚難除）。禁網賴以解除，劇藝轉型發達，藉歷史與地理之優點，展民族精神之特質，截長補短，取精用宏；百年闢拓陶冶之功，蔚成民間藝術一大系統，與北劇（平劇）分庭抗禮，儼然南方之強。●

閱畢麥嘯霞此段記載，可以知道在清末，粵劇曾經遭遇嚴重劫難。不過，粵劇並沒有因此而消失，反而藉著鄉鎮神功戲，把藝術生命延續下來。1910-1920 年代，紅船班長年於珠江流域，落鄉演戲。後來，因兵災頻繁，匪禍難滅，對生命財產形成威脅，紅船班不敢貿然再落鄉，經

●《廣東戲劇史略》，麥嘯霞著，1940。

營紅船班的公司也最終消失。

1920-1930 年代，廣東兩大經濟中心廣州和香港漸見繁華昌盛，各種新興的城市化設施，吸引眾多富裕階層觀摩劇藝。凡是有實力的大型戲班，陸續穿梭於廣州、香港兩地戲院，廣告宣傳以「省港班」作招徠，提高劇團的聲價。此段時期，名伶有千里駒、靚少鳳、白駒榮、靚榮、白玉堂、肖麗章、陳非儂、廖俠懷、馬師曾、薛覺先、李海泉、靚次伯、靚少佳、羅家權，等等。

本書主要講述 1938-1970 年香港粵劇的發展，可以分為四個階段。

第一是抗戰期（1938-1941）：1930 年代末期，是香港粵劇史上「薛馬爭雄」的輝煌時期，歌壇上著名腔派的歌伶亦不斷湧現。1937 年「七七事變」，日軍侵華，使中國出現救國抗敵熱潮，後來這股愛國思潮也吹到香港。1938 年 10 月，廣州淪陷後，部份粵劇藝人也逃難至香港。眾人體會到失去家園的危機，所以像小明星、徐柳仙等歌伶便義唱籌款，灌錄抗戰歌曲。粵劇界如薛覺先、馬師曾、白玉堂、桂名揚、陳錦棠、南海十三郎等人，亦創作了不少愛國題材劇本。

第二是淪陷期（1942-1945）：1941 年 12 月，香港淪於日軍之手，在高壓政治下，粵劇劇本和粵曲都要受到審查，不能渲染反日情緒。日軍為了維持歌舞昇平之態，設法籠絡各方藝人，有些伶人不想淪為日軍的宣傳品，便逃回內地，如薛覺先、唐雪卿、馬師曾、紅線女、上海妹、半日安等。有些伶人因交通阻斷，如桂名揚、麥炳榮、黃鶴聲、黃超武等，就留在美國或南洋等地。有些則逃到澳門，如任劍輝、陳艷儂、譚蘭卿、靚次伯、白雪仙、歐陽儉等，因為澳門是葡萄牙殖民地，屬於中立地區，可以暫避一隅。而留在香港的粵劇從業員，為了生活，只得繼續舞台生涯，如唐滌生、鄭孟霞、鄺山笑、白駒榮、顧天吾、羅品超、

新馬師曾、余麗珍、蝴蝶女、馮少俠等。

第三是光復期（1945-1949）：和平後，四處流散的藝人紛紛返回香港，如在澳門的新聲、花錦繡、太上，內地的勝利、覺先聲、新靚就宣傳團等。另外，廣州亦多戲班演出，紅伶如廖俠懷、何非凡、楚岫雲、芳艷芬等都來港獻技，使粵劇再現生機。各劇團為爭取觀眾，出現很多新組合，如龍鳳、前鋒、雄風、覺華、覺光、燕新聲、大金聲、大利年、艷海棠等，各施其法，以新劇吸引觀眾，形成百花齊放的局面。

第四是和平期（1950-1970）：1950 年代，香港只剩下普慶、高陞兩大戲院可以讓戲班上演粵劇，而利舞台只是間歇地為戲班租用。要屬大型班，才有足夠的叫座力。1960-1970 年代，很多劇團要依賴街坊會或社團籌組，於長沙灣球場、麥花臣球場、佐治公園球場、修頓球場等戶外場所，以戲棚演出。不過，這一時期，名伶首本戲寶相繼湧現，名班屢出，如寶豐、大鳳凰、金鳳屏、真善美、新艷陽、仙鳳鳴、麗聲等。此一部份，讓我們以相片專輯，一起去重溫名伶的舞台風采，如芳艷芬、余麗珍、任劍輝、白雪仙、紅線女、陳錦棠、吳君麗、麥炳榮、鳳凰女、林家聲等。

粵劇於時代巨輪下，經歷波瀾起伏，依然堅毅地一代一代承傳下去。2006 年 5 月 20 日公佈的第一批五百一十八項「國家級非物質文化遺產名錄」，粵劇名列其中。2009 年 9 月 30 日，粵劇獲聯合國教科文組織肯定，列入「人類非物質文化遺產代表作名錄」。

筆者希望以此書去呈現粵劇藝人在動盪不安的時代，如何勇敢地去挑戰命運，以及竭盡全力地去保存自己的藝術生命。

岳清

2019 年春

第一部

抗戰期

1938

/

1941

CENTRAL THEATRE

普慶戲院先聲

To-morrow Saturday, June 14th.

FOR OUR GRAND OPENING

We are pleased to announce the
First Showing in South China

小引：
抗戰期的
粵劇發展

歷史背景

1938-1941 年這數年的抗戰期，香港雖然偏安一隅，但是在電影、話劇、粵劇、粵曲等創作方面都受到日本侵華的強烈影響，很多文化人和有識之士都為了救國救民而獻出自身一分力量，故而在文藝界有許多愛國電影、話劇、粵劇、粵曲和歌曲誕生。這些文化藝術產品不單只可以宣洩對敵軍不滿的情緒，更可以教育普羅大眾對國家和戰爭的認識。

1937 年，對中國來說是一個悲痛難忘的年份，是無數同胞遭受家破人亡的一年。1937 年 7 月 7 日發生「蘆溝橋事變」，中國人民全面抵抗日軍侵華的八年抗戰正式開始。同年 8 月的淞滬會戰，即「八一三」上海抗戰，歷時三月，上海最終淪陷。到了 12 月，日軍開始進攻南京，並以慘無人道的血腥手法，製造了震驚中外的「南京大屠殺」。

世界各地的華人團體紛紛抗議日軍侵華，並相繼成立抗日會、救國會、濟難會等組織。抗戰救亡的形式多樣，除了捐款、捐獻物資外，還有認購公債，更有好些同胞毅然回國參與抗戰。各地文

藝界人士亦以救國刊物、愛國劇作來喚醒眾人的愛國意識。

1938 年 10 月廣州失陷後，大量難民湧入港澳兩地。為救濟難民，港澳兩地都興建了難民營，比如在香港的北角、京士柏、馬頭涌等地。香港的各個慈善團體多次舉行義演、義賣、遊藝會等活動來賑濟難民，例如贈衣施粥。

抗戰期的香港報章每天所報道的，都是獻金救國和內地戰火的消息。這段時期，香港除了救濟同胞外，更成為對中國內陸出口軍火的運輸補給站。那時候，整個世界除了亞洲飽受戰火摧殘外，歐洲亦難逃厄運。納粹德國對歐洲各國進行軍事侵略，歐洲戰雲密佈，1939 年 9 月，英法兩國對德國正式宣戰。1941 年日本偷襲珍珠港，美國亦被捲入第二次世界大戰。

香港戰前的粵劇概況

1920 年代是粵劇紅船班的繁盛時期，可是珠江流域兵災頻繁、盜匪猖獗，戲班都不敢落鄉演出。另外，美國大蕭條引起全球經濟衰退。廣東很多城鎮，一向依賴海外華僑匯款作經濟支柱，斷了匯款，便失去籌辦神功戲的能力。

1923-1927 年，各大報章每天都登有「匪禍」新聞，他們在各處湧現，以致傷亡無數、鄉民被擄、村鎮被毀，財產損失難以估計。如陳村、博羅、九江、東莞、台山、佛山、韶關、順德、增城、沙灣、西樵、石龍、新會、香山等地，都受到匪賊破壞。1925 年 6 月至 1926 年 10 月的省港大罷工，導致二十五萬人離開香港，佔香港人口的三分之一，使經濟蒙受嚴重損失。1929 年，廣西、廣東兩省發生內戰。內戰結束後，兩省又聯合起來與南京國民政府對峙。兵災頻繁，令戲班不敢貿然落鄉演出。

① 高陞大戲園

勝壽年班第二次來港了！

票房電話 二七一二六

廿七晚演南雄珠璣巷

廿八日夜盜璇宮頭本

② 高陞戲園

九卷壹萬七式新電影房出即日夜開演

第一名女全影艷花鏡

全影艷花鏡女劇團

花飛優唱燕金秋少馮明星女鸞雯鑼

正月十八演　鐵甲美人二

正月十九演　迷離脂粉冤　夜演新劇

鐵甲美人三　夜各大佬信出演

虎面西施　夜演大佬信出演

③ 太平戲院

有聲電影映日開幕了

不

裝置西瓜大號聲機發晉清晰專院映

堅固美化能事座位二千餘的確異敞

奧舒適正門大道西後門通電車路

電車及大酒店巴士均可直達交通極

聯利便價最爲普通

④ 皇后戲院 / 手肘戲院

今天兩院聯同舉行隆重獻映典禮

香港開埠以來新紀錄！

民生影業公司耗資十餘萬元榮譽貢獻

皇后戲院　三四五三二　定座電話

手肘戲院　電話

歌片・俠艷宮幃・古裝歐化・全部化瑰麗堂皇・連城價值・偉大空前・百粵伶王・藝林泰斗・聲震南北・影壇皇后

主領演衞　陳雲裳　馬師會

皇賊王子

特別聲明

皇后戲院，祇隆重獻映一天，此乃千載一時之機會，欲在名貴戲院看名貴國片，請速從速

然導演

陳天縱原著

梅凌雲攝影

陳錫麟錄音

湯曉丹助導

駱駝百匹・戰車千乘・宮殿巍峩・金壁輝煌

特別聲明

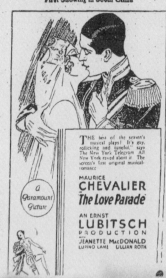
DIFFERENCES TO BE ADJUSTED.

APPOINTMENT OF A RUSSO-GERMAN BODY.

STEEL PRICES CUT.

Berlin, June 12.
The first step towards the adjustment of the political and economic differences which for many months have prejudiced the relations between Germany and Russia is the announcement of the appointment of a Russo-German Mixed Commission which will meet in Moscow on June 16.

The German representatives will be Herr Von Moltke, the head of the Eastern Department of the Foreign Office, and Herr Von Raumer, a People's Party representative in the Reichstag.

Meanwhile progress is still being made with the development of the policy calculated to improve economic conditions in Germany. In accordance with Herr Stegerwald's award in favour of the West German iron and steel group, steel industrialists to-day decided to reduce iron prices by four to five marks a ton retrospective to June 1.

Semi-finished goods will be reduced by three and a half marks, and Siemens-Martin material by two marks.

The tube and tin-plate manufacturers have agreed to similar reductions. The new prices for standard products will be as follows:

Iron bars 137 marks.
Shaped iron 134 "
Boiler plates 163 "
Medium plates 160 "
Hoop iron 169 "
Drawn wire 167 "
Rails 138 "
—Reuter.

DUTY NOT PAID ON WINE.

ALLEGED OFFENCE BY THREE

EMBASSY OFFICER DEAD.

PASSING OF SIR COLIN JOHN DAVIDSON.

SERVICE IN JAPAN.

Tokyo, June 13.
The death has occurred here from septienonth of Sir Colin John Davidson, Japanese Counsellor at the British Embassy.—Reuter.

The late Sir Colin John Davidson was born in October, 1878, and was educated at Dulwich College. He became a student interpreter at Bangkok in 1901 and was transferred to Tokyo two years later.

He was Assistant Japanese Secretary at the British Embassy there from 1909 to 1911 and private secretary to the late Sir Claude MacDonald, the Ambassador, at the same time.

He then became British Vice-Consul at Seoul and Vice Consul at Yokohama in 1913. He became H.E.M. Consul at Tokyo in 1919 and held the position until 1927 when he was made Japanese Counsellor at the Embassy.

He served as interpreter on the staff of the late Major General Barardiston C.B. during the operations against Tsintao in 1914. He was specially attached to the staff of the Prince of Wales during his visit to Japan in 1922 and to the staff of the Duke of Gloucester during the Garter Mission last year.

He had been awarded the Japanese Order of the Sacred Treasure (second class) and the Japanese Order of the Rising Sun (third class).

NAVY CONFERENCE SEQUEL.

U.S. SENATE COMMITTEE AND CONFIDENTIAL PAPERS.

THE RIGHT TO SEE

JAPANESE NAVAL DELEGATES.

TO BE RECEIVED AT TOKYO. BY EMPEROR.

SHANGHAI INTERVIEW.

Shanghai, June 13.
Interviewed yesterday, Mr. R. Wakatsuki, chief of the Japanese delegation to the London Naval Conference, said the agreement of the three Powers for a limitation of Naval strength was certainly a great stride towards world peace. The delegates entered into conversation with each other with the sincerest good-will and a real desire to promote international peace.

He agreed that there is a section of public opinion not in favour of the Treaty. He said that this was only to be expected but expressed the view that the opposition was offset by another section of public opinion in favour of the Naval Treaty.

Mr. Wakatsuki expressed confidence in the Treaty being passed.

The delegates arrived here yesterday morning in the N.Y.K. steamer Kitano Maru. They were warmly welcomed by several hundred Japanese residents and expect to leave for Yokohama this morning.

Upon their arrival in Tokyo the members of the delegation will proceed to the Palace where they will be received in audience by the Emperor of Japan.—Our Own Correspondent.

AIRSHIP'S FLIGHT POSTPONED.

(Continued from Page 1.)

No Shed in Canada.

There is no shed at St. Hubert, so that extensive repairs and modifications will be impossible once the airship has left Cardington until she returns there after covering more than 7,000 miles. There were some anxious

⑤

① 省港班人壽年解散後，改組為勝壽年。這是第二次來港的廣告。(《華字日報》，1933.11.13)
② 鏡花艷影全女劇團廣告（《香港工商日報》，1938.2.17)
③ 此廣告宣傳太平戲院重建後具備放映有聲電影功能（《工商晚報》，1932.8.23)
④ 電影《賊王子》廣告（《華僑日報》，1939.10.24)
⑤ 中央戲院開幕公映荷里活歌舞鉅片《璇宮艷史》(The Hong Kong Telegraph, 1930.6.13)

戲班為了有較為穩定的演出場地，於是轉以省港澳的戲院為主，所以有戲班開始以「省港名班」作招徠。香港電台於 1928 年 10 月開始廣播，節目包括播放粵曲和轉播粵劇，小市民多了接觸粵劇的機會。

省港名班如人壽年、新中華、大羅天、永壽年等，爭相以新劇、豪華服飾、宏偉佈景等，吸引觀眾入場。經營上漸漸出現問題，往往因為投資新劇，資本鉅大，變相地要提高票價，卻經常不能維持平衡。1932 年 12 月 14 日，《伶星》第 51 期〈粵班大變專頁〉刊登多篇有關粵劇衰落的文章，討論了各種癥結。●

1934 年 7 月 20 日，《伶星》第 98 期登有〈嚴重局面下之八和會員大會第二日，四十三個戲人嚴重提案〉一文，文內提及陳非儂之新春秋，歷年虧本，欠下債項十四萬，其他欠債的劇團，還有肖麗章、靚少鳳之錦鳳屏，靚新

華、少新權、小蘇蘇、李海泉之新中華，廖俠懷之日月星等等。所以無論省港班、落鄉班均沒有良好收入，足見經營戲班困難重重。

香港的戲院在 1927-1935 年，都發生了重大變化。商界深明有聲電影的吸引力，紛紛投以鉅資，興建新式影音設備的影院。在此段時期，相繼落成的新戲院有：利舞台（1927）、中央（1930）、東樂（1931）、東方（1932）、北河（1934）、平安（1934）等。●●九如坊因為地理位置不佳，戲班寧願選擇其他地方演出，所以那裡逐步變為播放電影的場地。此時期重建的有高陞（1928）、普慶（1929）、太平（1932），每一間戲院都為迎接有聲電影而改頭換面，它們兼備放映有聲電影和上演戲劇的功能。

中央戲院首設電梯，並附設冰室，可讓電影觀眾享用不同設施。中央的開幕電影為劉別謙

● 《戲園‧紅船‧影畫：源氏珍藏「太平戲院文物」研究》，香港文化博物館，2015。

●● 《香港戲院搜記‧歲月鈎沉》，黃夏柏，中華書局（香港）有限公司，2015。

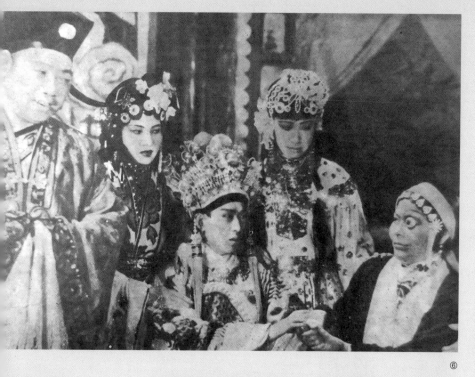

⑥

⑦

⑧

⑨

⑥ 電影《鍾無艷》，右起：大口何、楚岫雲、新馬師曾、梁雪霏（1939）

⑦ 電影《狸貓換太子》，武生曾三多飾包拯，梁雪霏飾李妃（1939）

⑧ 電影《胡惠乾打機房》，新馬師曾飾方世玉（1939）

⑨ 電影《風騷博士》，馬師曾、陳天縱參演（1939）

⑪

⑩

⑩ 電影《最後關頭》，馬師曾、譚蘭卿參演（1938）

⑪ 電影《桃李爭春》，薛覺先、白燕主演（1939）

導演的《璇宮艷史》（*The Love Parade*），太平為李察雅倫主演的《飛行大王》（*Sky Bride*），東樂則為珍哈露主演的《地獄天使》（*Hell's Angels*），可見歐美有聲片來勢洶猛。

戲班少了演出機會，伶人失業日漸增加，有些班中優秀分子就組織兄弟班，賴以支撐殘局。有些就尋求海外走埠機會，如美國的三藩市、紐約、洛杉磯、檀香山，南洋的新加坡、馬來西亞、越南、緬甸、泰國、菲律賓等地。像新靚就、白駒榮、桂名揚、歐陽儉、黃鶴聲、馬師曾等伶人都嘗試走埠演出。當時，還有一個事件：八和粵劇協進會新任常務理事薛覺先、陳榮（即白駒榮）、廖俠懷為數千失業伶人舉行大集會義演籌款，1937 年 7 月 9 日起在廣州海珠戲院演出五天，然後拉箱到香港高陞再演五天，伶界中人踴躍參加。●

香港的娛樂事業漸漸多元化，

1938 年開始有較多粵語話劇團、國語話劇團、外地魔術團、歌舞團、雜技團等來港獻藝。粵劇除電影外，還多了各種競爭對手。廣州淪陷後，很多內地人士南下，逃離戰火，京劇名伶如梅蘭芳、林樹森、金素琴、安舒元、王熙春、盧翠蘭等，亦增加來港演出。以 1939 年 3 月 5 日的演出為例。當天，太平有太平劇團、高陞有興中華、普慶有覺先聲、北河有錦添花、利舞台有林樹森京劇團，驟眼看來，劇壇似錦。其實，還有二十四家電影院正在上映中外電影。粵劇屬於小眾藝術，電影已經成為平民化的主要娛樂。

粵劇伶人都明白娛樂圈的急劇變化，故而他們紛紛嘗試拍電影，實行伶星兩棲。如新靚就拍過《歌侶情潮》，白駒榮拍過《賣油郎獨占花魁》《紅伶悲歌》，桂名揚拍過《紅船外史》《公子哥兒》，曾三多拍過《狸貓換太子》，李海泉拍過《打劫陰司路》，其他嘗試

●《藝林》第 11 期，〈薛覺先為失業伶人籌款〉，1937.8.1。

拍電影的還有鄭孟霞、張活游、衛少芳、楚岫雲、黃鶴聲、白玉堂、麥炳榮、徐人心、半日安、上海妹等。

1930年代的電影製作，經常看到粵劇界和電影界的人才互相流轉，如任護花、南海十三郎、麥嘯霞等，他們既是粵劇編劇，又是電影編導。紅伶如薛覺先、馬師曾、譚蘭卿、新馬師曾、鄺山笑等片約不斷，可是他們仍然沒有忘記粵劇。

粵劇界上演愛國抗戰劇

1931年9月18日，中國國民革命軍東北軍和日本關東軍發生軍事衝突，即「九一八事變」。日本軍隊以中國軍隊炸毀日本修築的南滿鐵路為藉口，繼而大舉侵佔瀋陽。由於少帥張學良下令「不抵抗」，因此東北軍未能抵抗日軍進逼。在三個月之內，日本關東軍便侵佔東北。1932年3月1日，更成立了「滿洲國」。

1933年，永壽年劇團於太平戲院上演抗戰劇《鐵膽戰倭奴》，編劇為劉震秋、林仙根，演員有千里駒、李海泉、新珠、馮醒錚、朱聘蘭、余非非等。東北淪陷後，日軍又再轟炸上海，以致生靈塗炭，此劇由是誕生。永壽年全人認為香港民眾並未目擊東北戰事，不能引起同仇敵愾之心，有

⑫

見及此，又以戲劇感人最深，收效極大，故特編此劇。取材借鏡方法，描寫暴日之強橫，屠殺之慘狀，令人驚心動魄，有如身歷其境。

1937年「七七事變」後，香港粵劇界於不同程度上創作抗戰劇。例如，任劍輝領導鏡花艷影演過《蠻兵入江南》《熱血保危城》，及徐若呆編撰《漢奸之子》等。太平、覺先聲、興中華等劇團，也相繼編演抗戰劇。任護花亦為勝壽年編演側重愛國思想的《怒吞十二城》《粉碎姑蘇台》《三十六迷宮》等。

眾多編劇家之中，南海十三郎是編寫抗戰劇最多的一位。他更鼓勵粵劇團多演抗戰劇。他讚許興中華雖然是全男班，但因為經常上演抗戰劇，所以受到觀眾歡迎。他為白玉堂編過《燕市鐵蹄紅》《怒火捲黃河》《八陣圖》等。而南海十三郎也欣賞錦添花，它相比太平和覺先聲的優勝之處，

就是較多地上演抗戰劇。他為陳錦棠編過《莫負少年頭》《海上紅鷹》《桃花扇底兵》等。有時候，南海十三郎分身不暇，就會授意他人創作抗戰劇。比如，他曾經授意馮志芬為薛覺先編寫抗戰劇《焦土血花香》，此劇於1938年1月上演。●

南海十三郎（1910-1984），原名江譽鏐，為江孔殷太史之子。筆名有江楓、南海十三郎、小蘭齋主等。性好戲劇，交遊廣闊，知己多為戲曲音樂專家。他曾經為靚少鳳、千里駒的義擎天，編寫《七十二銅城》《飄泊王孫》《燕歸人未歸》《花落春歸去》《血債血償》等。他和薛覺先更是合作無間，名作有《心聲淚影》《紅粉金戈》《秦淮月》《女兒香》等。他也曾為興中華、玉堂春、新生活、錦添花、勝利年等劇團編劇。

他還曾在電影界擔任編導，電影作品有《兒女債》（1936）、《萬惡之夫》（1937）、《百戰餘生》

⑫　永壽年《鐵膽戰倭奴》戲橋

●《藝林》第21期，〈薛覺先實踐抗戰劇〉，1938.1.1。

（1937）、《夜盜紅綃》（1940）、《趙子龍》（1940）等。1941年，他到曲江進行愛國宣傳，及以戲劇勞軍等工作。又為關德興編寫《節義千秋》《燕歌行》《洪宣嬌》等。編劇作品超過百部，是戰前多產作家之一。另外，他的弟子有袁準和唐滌生。

1938年，有漢奸從上海來香港，欲誘騙粵劇演員往上海演出。由於事態嚴重，8月5日八和粵劇協進會以常務理事薛覺先、陳榮、廖俠懷的名義，刊登〈八和粵劇協進會警告會員勿赴滬演劇啟事〉於各晚報中。

近聞上海某方派員秘密南下，誘騙我會員赴滬奏技，殊深感慨，夫國仇不共戴天，公敵義無妥協，失地一日未復，國恥一日未雪，凡有血氣者，莫不敵愾同仇，縱有大利當前，刀斧加項，亦當嚴詞拒斥，實死不辱，為此鄭重通告，凡我同人，慎勿為敵所誘，甘為漢奸，以保我會員忠貞廉潔之美德，而維本

會擁護黨國之令譽，倘有叛國喪心，赴滬演劇，定必嚴屬制裁，與眾共棄，深冀同人共凜斯義，永矢忠貞，有厚望焉。●

1939年7月7日是「七七事變」兩周年紀念，當日下午二時粵劇界集合全體同業，在太平戲院舉行宣誓，特請中委吳鐵城監誓，並於當晚聯合義演，所有收入盡撥作支援受難同胞之用。

以往吾人未宣誓於人前，尚能盡心盡力作政府抗戰之後盾，我八和子弟自抗戰以來，捐輸購債，獻機義演，熱心不肯後人，今次宣誓於人前自應比前，更力、更盡職，無顧個人私利而頓忘戲劇抗戰之任務，無以毒素意識灌輸於離開祖國懷抱之僑民，斯不愧矣。●●

繼續抗戰非一個政府之力所能克當，應求政府與人民合作，人民與軍隊合作，方有勝利之希望，政府應盡政府之責任，督促人民加強其抗戰之精神，領導人民以抗戰應盡

018

● 《香港工商晚報》，1938.8.5。

●● 《藝林》第58期，薛覺先〈七七告八和同志〉，1939.7.15。

之責任，而人民亦應貢獻政府以種種對抗戰有利之意見，政府則應審度人民可行之意見，本民意而行，是為政府與人民合作也，軍隊之於人民則應存負責保護人民之責任，人民亦應存共同赴敵之決心，以扶助軍隊，此軍隊與人民之合作也，捨此不行，則於事無濟，此則我政府、軍隊、人民，所宜應知者也。●

當晚演出了四齣短劇，分別有薛覺先、上海妹、陸飛鴻《漢月照胡邊》；馬師曾、譚蘭卿、歐陽儉、羅麗娟《藕斷絲連》；白駒榮、廖俠懷、唐雪卿《蘇小妹三難新郎》；新靚就《三部曲》。太平位三元三，大堂中一元一，超等八毛，三樓三毫半。

在此期間，報章、雜誌經常訪問伶界人物，如南海十三郎、麥嘯霞、白玉堂、桂名揚、薛覺先、馬師曾等。薛覺先曾經表示：

抗戰的史實，把我們各部門都趕得突飛猛進了。不僅粵劇劇本的內容配合有抗戰情節，連唸劇的演員，因為日積月累的背誦以表演，愛國家愛民族的觀念，已經深深地溶化在腦裡心上，於是由思想、信仰，而進到行動。你看，八和會館的愛國情緒，與歷次參加賑災救難工作，從未後人。就演員的私生活而論，抗戰後也嚴肅化和緊張化。

有很多人以為我們只知吸引觀眾，而不加深增濃抗戰意識及利用新的形式，其實我們在這種環境與條件之下，已盡了我們最大的努力。若經濟問題有保障，觀眾問題無顧慮，粵劇必可一新面目。●●

1938-1941年，香港粵劇界舉行過多次救助難民和賑濟傷兵的義演，如為中國救護隊、欖鎮同鄉會、香港婦女慰勞會、中國婦女兵災籌賑會、中國國際和平醫院、中國青年救護團等等，每次都是同心合力，傾力演出。粵劇同業員都是本著盡國民一份責任之心，把自己獻身於舞台之上。

●《藝林》第58期，馬師曾〈華南粵劇界舉行國民公約宣誓告僑胞書〉，1939.7.15。

●●《藝林》第67期，〈薛覺先論粵劇〉，1940.2.1。

薛覺先的「覺先聲劇團」和馬師曾的「太平劇團」都是1930年代香港著名的粵劇班霸。1933-1941年這段期間就是粵劇界俗稱「薛馬爭雄」的粵劇中興時期。

馬師曾（1900-1964），字伯魯，廣東順德人。1918年到新加坡、南洋一帶學藝和演出，數年間便成為知名洲府佬倌，他不只擅演網巾邊，更可演小生、文武生、鬚生，甚至反串花旦。1923年回港發展，成名作是在人壽年班和男花旦王千里駒合演的《佳偶兵戎》，後來在《苦鳳鶯憐》一劇中演乞丐余俠魂更是膾炙人口。

原本，馬師曾在《苦鳳鶯憐》一劇中並不是被派演余俠魂，而是另一角色巫實學。由於馬師曾覺得巫實學這個角色沒有發揮的機會，便以二十元白銀作茶錢，要求飾演余俠魂的陳醒威和他調換角色，就這樣角色互換了。馬氏以三晚時間把余俠魂的角色改寫了，然後再用數天時間和千里駒度曲，兩人配合身段造手，大大豐富了唱情和發揮機會。結果戲一上演便欲罷不能，在廣州西關、南關四間戲院輪流上演，演了接近半年，創下當時的賣座紀錄。

① 薛覺先和馬師曾合影

② 太平第一屆全男班演出（《工商晚報》，1933.1.24）

③ 太平公演《寶鼎明珠》為中國難民籌款（《星島日報》，1938.12.3）

由於余俠魂這個角色的出現，粵劇創造了著名的「乞兒腔」，又稱「檸檬腔」。馬師曾小時候在廣州時，有位老小販常常挑著擔子，沿街叫賣蜜餞糖果，聲調低沉而咬字清楚。這種低沉的腔調在他腦海裡留下深刻的印象。●後來長大了，他時有留意低下階層人民的活動和性格，所以演余俠魂時，他傾注許多心血在角色中，以嬉笑怒罵的手法來增強人物的悲劇性，亦將同情心交託在受壓迫者身上。於是，這樣一位風塵俠丐便在戲迷心目中長存。

1925 年，馬師曾和男花旦陳非儂組成大羅天劇團。該團十分重視劇本創作，擁有編劇家陳天縱、馮顯洲、黃金台、麥嘯霞等，名劇有《蛇頭苗》《神經公爵》《男郡主》《轟天雷》《紅玫瑰》《賊王子》《艷將軍》《青樓薄倖名》等。

1929 年，馬師曾在南洋演出，先後到過安南、金邊、新加坡和吉隆坡等地。1931 年受聘往美國，

同行演出的有上海妹和半日安，但馬師曾在美國受騙負債，留美達兩年，幸好接受太平戲院源詹勳的邀請，才得返香港。

1932 年 12 月，馬師曾回港後組成太平劇團。此後，太平劇團在香港成為長期班霸之一，和覺先聲劇團並駕齊驅。1933 年 1 月 26 日，即舊曆春節，太平劇團第一台演出，全男班由馬師曾、男花旦陳非儂領導，其他成員有半日安、馮俠魂、趙驚魂、馮醒錚、小珊珊、李艷秋、袁是我等。劇目是《龍城飛將》《大鄉里》《摩登魔力》《京華艷遇》《金戈鐵馬擾情關》《魯莽變溫柔》。●●《龍城飛將》這部開山之作，改編自美國派拉蒙電影《深閨夢裡人》（ *The Man I Killed*, 1932），由美籍德裔導演劉別謙執導。陳非儂和馬師曾的合作直至 1933 年 7 月，他們推出的新劇有《原來我誤卿》《流氓皇帝》《余妻的日記》《粉墨狀元》等。

香港政府允許男女同班後，劇團

●《粵劇藝術大師馬師曾百年誕辰紀念文集》，廣東粵劇院，中國戲劇出版社，2000。

●●《工商晚報》廣告，1933.1.24。

太平戲院

馬師曾・譚蘭卿

④《刁蠻宮主戇駙馬》為馬師曾、譚蘭卿開山名劇（《華僑日報》，1940）

⑤

⑥

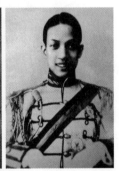

⑦

⑧

⑤ 太平轉為男女班，邀請了譚蘭卿、上海妹、麥顰卿一起演出（《香港工商日報》，
1933.11.16）
⑥ 《藕斷絲連》為太平的歐西古裝名劇（《工商日報》，1939.4.26）
⑦ 馬師曾（朱少璋先生藏品）
⑧ 薛覺先於《璇宮艷史》造型
⑨ 太平的正印花旦譚蘭卿，擁有金嗓玉喉美譽
⑩ 馬師曾、譚蘭卿灌錄了多首唱片名曲
⑪ 太平名劇《野花香》泥印劇本，意念取材自瑪蓮德烈治的德國電影《藍天使》

組合開始改變,而過往的粵劇團都是男女不許同班的。馬師曾聘得上海妹、譚蘭卿、麥顰卿一起加入太平劇團,這時期馬師曾銳意革新粵劇,1933年11月上演《情泛梵皇宮》《羨煞別宮花》《難分真假淚》等劇。●

1936年2月25日,太平戲院演出粵劇《王寶川》,戲橋特別以中英文製作,因為該晚港督郝德傑爵士和高級官員亦會入場觀賞。戲橋上說明此劇乃根據香港大學藝術學會公演的英文劇本改編而成。《王寶川》（*The Story of Lady Precious Stream*）英文劇本是熊式一博士於1934年出版的劇作,曾經在英國倫敦公演,轟動一時。香港大學藝術學會公演英文劇本後,再由馬師曾、譚蘭卿構思改編為粵劇演出。「注意馬譚費盡幾許心血,特將花園會考、綵樓招親、私下三關、平貴氣岳等場,照足譯本編排,照足譯本撰曲,加插特別新譜子襯和。」●●由此可見正印花旦譚蘭卿在太平的地位,已和馬師曾一樣舉足輕重。

其後,上海妹和半日安離開太平轉投覺先聲,馬師曾和譚蘭卿就一起領導太平劇團,名劇有《寶鼎明珠》《藕斷絲連》《齊侯嫁妹》《洪承疇千古恨》《難測婦人心》《野花香》《刁蠻宮主戇駙馬》《審

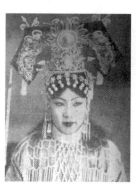

⑨　　　　　　⑩　　　　　　⑪

●《工商晚報》廣告,1933.11.16。　　　●●《王寶川》戲橋,1936.2.25。

SIT KOK-SIN'S LATEST TRIUMPH

Fierce Horse with the Red Mane," the name by which the play is best known to us Chinese—is utterly lowbrow. The literary masterpiece under discussion is the reverse. There is poetry in every line and syllable. In the South the average Chinese welcomes the return of the play to the theatre only as a means of entertainment. To be entertained was all I asked when I went to the Ko Shing Theatre recently to see Mr. Sit Kok-sin, first of all Cantonese actor-managers, return to an early love of some years ago—the part of the amorous Mr. Chang.

Modern Instruments

FRANKLY, I failed to resist the temptation to be critical, yet found only one thing to criticise. And this did not concern Mr. Sit's capabilities of taking me back to the atmosphere of the Mongol Dynasty. My complaint is that several "foreign" instruments, like the saxophone, violin and what-not, were blended into the stereotype orchestra. During the last ten years these monstrosities have become fix-

LITTLE does it matter to the uneducated playgoer like me whether "The Romance of the Western Chamber" was written by one or two Yuan bards. The best opinion is that it was the work of two men who both lived in North China before and during the Mongol or Yuan Dynasty. Sixteen of their plays are still in existence. It is said that the author of the four main parts of the drama in question was in this "Romance" depicting certain

Mr. Sit Kok-sin M.P.S., the leading actor-manager of the Cantonese

⑫

⑬

死官》《贏得青樓薄倖名》等。

薛覺先（1904-1956），廣東順德人，兄弟姐妹十人，排行第五。十八歲時經三姐夫新少華介紹入環球樂班學藝，並拜新少華為師。後來得名小生朱次伯賞識，請他演書僮。之後人壽年聘他為三幫丑生，和花旦王千里駒配戲，因演《三伯爵》一劇成名。

梨園樂以年薪八千元聘他為唯一丑生，和陳非儂、靚少華、新少華合演。1925年在廣州演出後被人襲擊而逃往上海，並在上海得到朋友資助開辦影片公司，拍了默片《浪蝶》，以唐雪卿為女主角。他在上海時期，經常觀賞京劇、崑劇和其他外省戲曲，更以票友身份，向京劇名家學習京劇、北派把子和京鑼鼓用法。1928-1929年參加新景象劇團，和嫦娥英、靚元亨合作《今宵重見月團圓》《姑緣嫂劫》《沙三少》《毒玫瑰》等。在大江東劇團和千里駒拍檔，合演《不染鳳仙花》《金鋼鑽》等。

薛覺先在1929年開始籌辦覺先聲劇團，此後覺先聲巡迴省港兩地，成為長壽班霸。該團花旦人選經常變動，薛覺先早期和男花旦嫦娥英、謝醒儂、李翠芳、鍾卓芳、李艷秋等人合作，到後期則與唐雪卿、上海妹、鄭孟霞、蘇州麗等合作。覺先聲名劇眾多，有《女兒香》《白金龍》《璇宮艷史》《花木蘭》《銀燈照玉人》《霸王別姬》《嫣然一笑》《武潘安》《陌路蕭郎》《胡不歸》《狄青》等。

薛覺先和馬師曾兩人同樣熱心公益，為慈善、為傷難、為國家捐獻而盡力。舞台上兩人各據一方，卻沒有合作機會。1938年1月，兩人終於為八和協進會大集會一起同台演出，為國家籌款，地點是利舞台。劇目是《佳偶兵戎》，馬師曾飾皇叔，薛覺先反串當年千里駒所飾的皇姑。兩人除了表演瀟灑身段，更有發揮北派武藝的機會。

《佳偶兵戎》雖說是人壽年班千里

⑭ 覺先聲上演李少芸編撰《曹子建》(1941)

⑮ 覺先聲於普慶上演《御夫術》的戲橋（1939）（香港中文大學戲曲資料中心藏品）

⑯ 《御夫術》戲橋背面，註明麥嘯霞編劇（1939）（香港中文大學戲曲資料中心藏品）

⑰ 覺先聲於廣州海珠戲院首演《女兒香》（1935）

駒和馬師曾的名作，但當年在尾場卻不是千里駒上場，因為該場需要和馬師曾作北派武打。千里駒沒有練過北派底子，只好由武生靚榮反串花旦替代千里駒出場，此為當年《佳偶兵戎》一劇美中不足之處。這次正好由熟悉北派的薛覺先來彌補當年的缺憾。●此後數年的抗戰期，兩人都在不同的籌募場合中為國捐獻，除了捐出金錢外，亦捐出自己的藝術力量。

「薛馬爭雄」促使粵劇進入中興時期，令粵劇團無論在制度、劇本、唱腔、表演程式和舞台管理等各方面都起了相當大的變化。

第一，他們提倡重視粵劇劇本創作，摒棄過往沒有劇本的提綱戲。他們認為粵劇應和時代一起進步，要反映出當代人們的思想感情。他們重視和編劇家的合作，他們會一起研究劇情的發展和處理手法，使劇本可以適應市場的需求，也可以發揮他們的藝術表演。太平是第一個有編劇部

的劇團，聘用陳天縱、馮顯洲、黃金台、盧有容、馬師贊等，覺先聲則有馮志芬、南海十三郎、李少芸、麥嘯霞等。他們的劇本除了把古典劇目去蕪存菁，還引入外國電影和小說作粵劇演出。薛覺先的《白金龍》改編自荷里活電影《郡主與侍者》，《璇宮艷史》改編自德國導演劉別謙的輕歌舞電影《璇宮艷史》，《玉梨魂》改編自徐枕亞的同名小說。馬師曾的《野花香》改編自德國影星瑪蓮德烈治的《藍天使》，《賊王子》《魂斷藍橋》等亦是改編自外國電影。而抗戰期間兩團編演的愛國劇作，對喚起民眾的抗戰愛國情緒，對喚起社會的醒覺起了一定的積極作用。

第二，他們革新和豐富了粵劇的表演藝術。由於他們兩人早年都涉足京劇和其他劇種藝術，亦曾向京劇藝人學藝，使得他們可把學到的知識融入粵劇當中。薛覺先就把京鑼鼓和北派武藝引入表演程式中。他更十分注重演員的裝身打扮，他把化妝的粉彩改為

●《藝林》第 23 期，〈兩大劇霸薛覺先馬師曾〉，1938.2.1。

油彩，使演員化妝方便快捷。他更改良了花旦在片子上的應用，使到裝身時更美觀。馬師曾對粵劇服裝進行研究，按古籍上資料把粵劇平口窄袖的袍掛改成大袖漢裝，以便演員在舞動時易於運用身段。由於兩人都從事過電影工作，所以他們把電影的燈光、道具、佈景等運用到舞台上，使從前只有簡單陳設的舞台，變得豐富起來，增強了舞台效果。兩人更淨化劇場環境，規定在演出時場內不許叫賣。另外，其他幕後工作人員不許在演出時隨意在台上走動。棚面的音樂師傅亦將位置移到舞台一旁，使演員有更多活動空間。

第三，他們對粵劇唱腔和音樂都進行了改革。粵劇的藝術是與時俱進的，薛覺先的唱腔糅合了男花旦千里駒的歌唱技巧、小生朱次伯和白駒榮的平喉真嗓唱法，發展成吐字清晰、唱腔利落的「薛腔」。日後學習「薛腔」的伶人十分多，如新馬師曾、羅品超、羅家寶、呂玉郎、林家聲等等。薛覺先由於和梵鈴王尹自重相熟，亦把梵鈴和西樂引入戲劇中。中西曲調和各種民間板式唱腔都運用到劇中去。薛覺先更設計出「長句二流」的唱腔和運用。馬師曾創造了奇特別緻的「乞兒腔」，即「馬腔」，其唱腔有極強感染力，容易表達人物的情緒，吐字清楚響亮，特別在處理小人物的演繹時，更是發揮得淋漓盡致。他亦引入大量西樂如梵鈴、色士風等在樂曲內，因為和他拍檔的譚蘭卿有「小曲王」之稱，擅唱各類小曲，所以在他們的劇本內有很多機會使用。

在「薛馬爭雄」這段時期，薛覺先和馬師曾推動粵劇向前躍進一大步。他們兩團的劇作令粵劇的題材更加廣泛，更加接近現代人的心思。在粵劇藝術、唱腔音樂和劇團管理等方面都作出貢獻，並且進一步提高了觀眾的藝術觸覺，所以不論他們的競爭孰假孰真，得益的始終是粵劇本身。

太平劇團新劇

光榮的犧牲 ▲殺氣冲霄 ▲浩氣凌霄二賀壽

馬師曾編撰別開生面而驚人偉大的貢獻

是救國鋤奸破除迷信反對盲婚的猛劇

舞台上破天荒第一部恐怖駭目的粵劇

馬師曾的《洪承疇千古恨》

馬師曾是一位愛國伶人，他熱心國事，和譚蘭卿領導的太平劇團經常義演籌款，賑濟傷難。抗戰以來，他和太平劇團的成員把每月薪酬的一部份都捐出救國，直至香港淪陷前該團解散為止。

在廣州淪陷前，即 1938 年 8 月 19 日，馬師曾於早上搭船上省。省獻金委員會委員多人親臨迎接，乘一汽車環遊全市一周，再至西濠口獻金台。此次親赴廣州獻金，馬氏自己就獻金五千，其餘友好有源詹勳、譚蘭卿各五百，還有衛少芳三百，羅麗娟二百，楚岫雲、馮俠魂、黃鶴聲、鏡花影班主李茂基各一百元，捐款合共約七千。在烽火連天中，馬氏親自搭船上省，此次獻金行動，個人獻金達五千的，只有馬師曾和胡文虎兩人。

據《藝林》第 37 期（1938 年 9 月 1 日），〈馬師曾赴廣州獻金〉一文記述：

馬師曾這次上省，給人兩種印象，一則因為他過去因某種關係不能上省，現在到廣州，已經證明馬師曾在廣州獲得諒解了，這對於很多戲迷是一個莫大的安慰。還有一種，是當警報炸彈之交響聲中，馬師曾竟不顧一切，勇敢地隻身上省獻金，這種為公忘私的精神，令人敬佩。

0 3 2

① 《鬼妻》廣告（《大公報》，1941.1.1）
② 《史可法守揚州》廣告（《大公報》，1941.1.1）
③ 《洪承疇千古恨》廣告（《大公報》，1940）

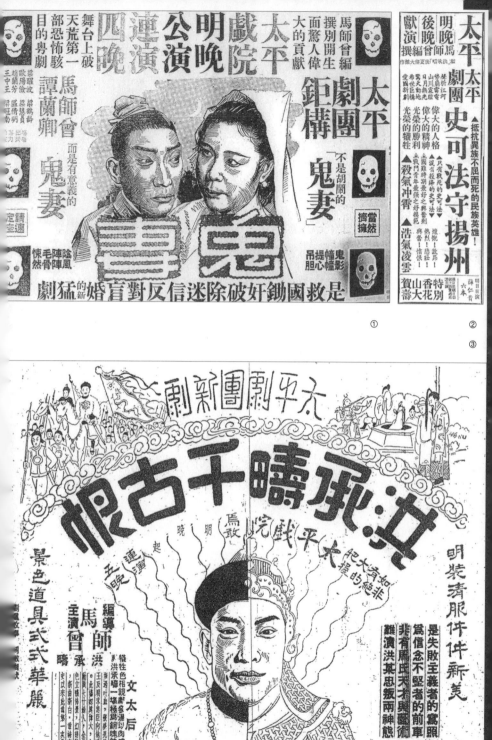

①
②
③

回港後，馬師曾更特意和太平劇團編劇部一起研究有愛國意識、抗戰命題的愛國劇作。可惜廣州最終在 1938 年 10 月淪陷。

1940 年 2 月 21 日，馬師曾的太平劇團演出新劇《洪承疇千古恨》。此劇深受觀眾歡迎，它能使民眾渲洩抗戰情緒，並痛罵賣國賊的醜惡行徑。當年的報章廣告別開生面地把馬師曾的容貌畫成一半明服、一半清裝的洪承疇，廣告語是：「洪承疇悔過吐血，發夢見崇禎皇帝及明末忠臣向他唾罵。此場認真偉大，全場動員七十餘人，全用顏色立體佈景，幻想變形，新曲新白。」

戲中描寫的洪承疇，是明朝一位博學多才的名士，在一個妓女勸導和幫助下，高中之後，出而為官。後來被清太后收買降清，那位妓女知道洪承疇變節，自殺身亡。一夜，洪承疇在睡夢中，見到曾經在他周圍的友好（包括太后），都在數罵他為了個人官祿，降清變節，連妓女也不如。

這場戲的處理是每一個人物形象出現在舞台的時候，都有一段唱詞或唸白，其中有一段「雙星恨中板」，詞是「衰漢奸，病漢奸，千刀千刀理該斬」，開始是每一個人物唱一次，後來是在場所有的人物一齊合唱，最後連洪承疇這個被斥責得滿臉羞慚，狼狽不堪的也自責地唱起來。唱的處理又是由慢至快的，所以氣氛就越唱越激烈。在這個時候，演員和觀眾的共鳴，經常使得劇場發出如雷的掌聲，夾雜著高喊「打倒漢奸賣國賊」的叫聲不絕，台上被千夫所指的洪承疇暈倒在地，大幕關閉，戲也結束了。●

太平劇團演罷此台，1940 年 3 月 4 日到東樂連演五晚《洪承疇千古恨》，然後又回太平再演五晚。太平劇團在抗戰時期上演過不少充滿愛國主義思想的劇目，除了《洪承疇千古恨》外，還有《漢奸的結局》《最後勝利》《愛國是儂夫》《秦檜》《史可法守揚州》等。

●《紅線女自傳》，紅線女著，星辰出版社，1986。

薛覺先的
《王昭君》

薛覺先在愛國劇作方面，亦不斷推陳出新。他演過南海十三郎編《莫負少年頭》，馮志芬編《焦土血花香》，其他還有《戰火情花》《焦土情灰》等。●過往薛覺先除了演文武生，鬚生、花旦、小武等角色也皆可勝任。在 1938-1941 年間，薛氏曾經反串花旦演出多部以愛國抗戰為題材的名劇，如《呂四娘》《呂蘊珠》《荀灌娘》《楊八妹取金刀》《花木蘭》《梁紅玉》等等。其中，最著名的是四大美人系列之《貂嬋》《西施》《王昭君》《楊貴妃》。

四大美人系列是薛氏在抗戰期的力作，無論在劇本、演員，還是佈景、音樂、服裝等各方面，都特別花盡心思。1938 年演《貂嬋》時，薛覺先施展渾身解數，先飾貂嬋，後飾關公，半日安先飾董卓，後飾陳宮，新馬師曾飾呂布，李叫天飾曹操，麥炳榮飾王允，在〈關公月下釋貂嬋〉一折，才由上海妹飾貂嬋。薛氏的關公戲得到京劇名伶林樹森傳授心得，所以演起來別有一番韻味。由此劇開始，覺先聲進行重點劇目綵排方法，一改過往粵劇團不注重綵排的風氣。

1939 年，在《西施》一劇上半

① 薛覺先的貂嬋造型（1938）

● 《藝林》第 21 期，〈薛覺先實踐抗戰劇〉，1938.1.1。

部，薛覺先先飾范蠡，上海妹飾西施，半日安飾吳王夫差，新周榆林飾伍子胥，陸飛鴻飾吳王子，薛覺非飾東施。由〈苧蘿訪艷〉〈驛館憐香〉演至〈語兒亭〉。在戲的下半部薛覺先飾西施和飾越王勾踐的新馬師曾大鬥唱功演技。西施為古代女間諜，為救故主勾踐，被逼忍辱侍候吳王夫差，內心充滿著痛苦鬥爭和思想矛盾。薛氏透過準確的身、手、眼、步法和連綿的鑼鼓作出細緻緊密的配合，將西施的複雜情緒表露無遺，把觀眾的心弦緊緊扣住。上海妹飾鄭旦，紫蘭女飾越妃，小真真飾吳妃。尾場〈五湖泛舟〉，薛覺先飾西施，由麥炳榮飾范蠡。

四大美人系列的第三部是《王昭君》，1940年3月2日在高陞戲院首演。事前覺先聲大肆宣傳《王昭君》是愛國美人劇作，和馬師曾非常賣座的《洪承疇千古恨》打對台。其廣告語是：「不看王昭君不知舞台建設之偉大！不看王

昭君不知粵劇進展之驚人！」

《王昭君》所表現的是王嬙拋開兒女私情，棄家別國，忍辱出塞和戎。第一至第八場均由薛覺先飾漢元帝，上海妹飾王昭君，陸飛鴻飾李陵，新周榆林飾張元伯，麥炳榮飾劉文龍。在第九場〈出塞〉，由薛覺先飾王昭君，半日安飾單于王，呂玉郎飾衛律丞相，阮文昇飾毛延壽，上海妹飾花花女。此場戲，王昭君要求單于王斬殺毛延壽，以治其是賣國漢奸之罪，將王嬙的愛國情操發揮得淋漓盡致，亦激起當時觀眾抗戰救國的士氣。

薛覺先於《王昭君》特刊中〈獻詞〉提及：

今時本以往編演古裝各劇之經驗，增編《王昭君》新劇，摹描史蹟，點綴春光，舉凡一切道具、佈景、服裝、音樂等項，靡不詳細巧訂，切合時代。而場面之偉大，人選之妥適，詞曲之雅蕎，武術之精鍊，尤

為不落人後。抑亦循觀眾之欣賞藝術，增強抗戰情緒起見，本群策群力之義，僅盡綿力，益自淬勵而已。

際茲歲首，時序新春，抗戰進入第四年，我堅苦同胞，袪其恐懼、悲痛，已絕望之前狀，而轉有清新之希望，自信勝利之決心。覺先願隨邦人君子之後，嚴守自己崗位，努力藝術工作，敬祝我前方後方，一致爭取最後之勝利！

《楊貴妃》是四大美人系列的最後一部，1940 年 4 月 29 日公演。在戲的上半部由薛覺先飾唐明皇，上海妹飾楊貴妃，半日安飾高力士，車秀英飾虢國夫人，阮文昇飾楊國忠。戲的下半部，有〈貴妃醉酒〉〈出浴〉〈楊梅爭寵〉〈馬嵬坡〉等著名場口，由薛覺先飾楊貴妃，上海妹飾梅妃，麥炳榮飾唐明皇，新周榆林飾郭子儀，陸飛鴻飾安祿山。

這四大美人系列的演員調配縝密，服裝、佈景、道具製作精巧華麗，令觀眾目不暇給。

香港淪陷後，在日軍監視下，薛覺先不能再上演愛國名劇。可是，1942 年覺先聲劇團往澳門演出時，他仍毅然挑選了《王昭君》。

②

② 左起：上海妹飾貂嬋，薛覺先飾關公（1938）

① 白玉堂（約1937）

白玉堂的興中華

白玉堂（1901-1994），原名畢焜生。他的堂兄是名丑生黃種美，白玉堂自小在紅船跟隨他學藝，再拜靚全為師，技藝日益精進。在樂同春由拉扯做起，升上四幫小生。後來跟武生演員合作關戲（以關公為主的劇目），白玉堂飾演少年英俊的關平，觀眾漸對白玉堂有所認識。●

後來樂同春改組成新中華，白玉堂在新中華的經歷最久，約有六年。白玉堂擔當正印小生，搭檔金喉花旦肖麗章，由此奠定正印地位。新中華新戲多，有數年赴上海演出均賺錢。回到香港更學習上海流行的武俠機關劇，1926年編出《蟾光惹恨》，劇中白玉堂、黃種美飛上天空，在雲際與奸邪鬥劍，拯救義妹肖麗章，果然此劇大受歡迎。

新中華丑生黃種美被人誤殺後，班主何大姑聘請廖俠懷來補缺。大江東的薛覺先、嫦娥英、林坤山，跟新中華鬧雙胞，同樣推出《今宵重見月團圓》。白玉堂、肖麗章、廖俠懷這個新組合，讓觀眾有得比較，結果是新中華勝過大江東。班主於是命人趕快以電影《劍底鴛鴦》為藍本，新編一部《紅白杜鵑》，由廖俠懷飾演駝

0
3
8

● 《粵劇春秋》，廣州市政協文史資料研究委員會、粵劇研究中心合編，1990。

② 白玉堂、陳非儂領導孔雀屏（《香港工商日報》，1933.1.6）

③ 廖俠懷與新中華合作（《香港工商日報》，1928.7.30）

④ 白玉堂、千里駒領導省港班永壽年（《香港工商日報》，1930.7.11）

（白玉棠近影）

遷期第六出版
第二期

南海十三郎靜極思動

新劇燕市鐵蹄紅　今晚在高陞開演

（怪人）

十三郎自脫離南洋後，靜寂已久。月前曾先首脫，其代編新劇，對於十三郎亦婉謝，常華南戲劇研究社任顧問。近日有原告出，聲明星期六（今）演南海十三郎主編之新劇「燕市鐵蹄紅」。顧名思義，當以硬性作風，並且大演於硬性作風……

萬惡之夫公映後，即受邵仁收籌諸加入南洋公司，負責編劇導演。在南洋正式演其編劇「一百戰餘生」時，忽因公司常串著案發生意見，片未終而退出。故「百戰餘生」公映時，未能適如原定之劇情也。後來能次不輕以示人云……

⑤

⑥

⑤ 白玉堂的興中華公演新劇《燕市鐵蹄紅》報導（《香港華字晚報》，1937.11.27）

⑥ 興中華的廣告（《大公報》，1938）

背跛足的英雄哥哥，白玉堂飾溫文俊秀的弟弟，他們同時戀上肖麗章，兄弟情、男女愛都描寫得淋漓盡致，成為當年新中華最賣座一劇。

白玉堂早年拍過千里駒，名劇有《芙蓉恨》《夜渡蘆花》等。男花旦王千里駒收山前，和白玉堂、靚新華、李海泉等，赴上海演出《千里攜嬋》《血染芭蕉》《捨子奉姑》等。白玉堂演紗帽戲十分獨特，甚受歡迎。《千里攜嬋》描寫一位清官，憐惜一個蒙受冤情的貞烈少女，於是棄官不做，決意千里攜嬋，到京師申雪沉冤，歷遍艱險，終於平反冤屈。《血染芭蕉》描寫丞相之子李海泉向千里駒逼婚，洞房婚變，丞相遭人誤殺。千里駒被人誣陷殺人，於是蒙難逃奔，在芭蕉葉上寫下絕命詩，本欲犧牲，卻給白玉堂救了。白玉堂上京求名，臨行前把千里駒交給父親靚新華照料。怎知奸人不放過千里駒，連靚新華也被當作是謀殺案的主兇，二人

一同入獄。白玉堂高中回來，親自主審。千里駒為救靚新華，寧願自己認罪。白玉堂憶誦芭蕉葉上詩，證明千里駒無辜。●

新中華解散後，有一段時間以「勝中華」為班牌，後來考慮到日本侵略中華，1937 年乃改為「興中華」。初期為全男班，主要演員先後有白玉堂、曾三多、林超群、龐順堯、陳非儂、羅家權、鍾卓芳、李自由、張活游、李海泉等。演出劇目有《魚腸劍》《風火送慈雲》《摘纓會》《八陣圖》《雷電出孤兒》等。其中根據《水滸傳》故事編撰的連台本戲《煞星降地球》，徐若呆編劇，最為賣座，連續演出七本，欲罷不能。後因日軍飛機轟炸廣州，該戲才被迫停演。興中華移師香港，繼續推出《煞星降地球》第八本，並演出《白菊花》（三本）和《白蟒抗魔龍》等劇。

1937 年，著名編劇家南海十三郎涉足電影界。他編導電影《萬

●《小蘭齋雜記》，南海十三郎著，朱少璋編訂，商務印書館，2016。

⑦ 興中華名劇《魚腸劍》戲橋的正、反面（1939）

惡之夫》大獲好評,備受關注。獲邵仁枚邀請加盟南洋公司,拍攝《百戰餘生》,卻與公司主事者發生意見,拍攝未完成便退出南洋。沉寂了一段時間後,南海十三郎為白玉堂編寫了《怒奪金交椅》《燕市鐵蹄紅》《怒火捲黃河》等抗戰劇。●

《燕市鐵蹄紅》於 1937 年 11 月 27 日在高陞上演,演員有白玉堂、曾三多、林超群、李艷秋、龐順堯、張活游等。劇中白玉堂為漢族間諜,被敵方所擒,迫於無奈不認父母,後得一女間諜相助,設法逃脫。可是敵人殘暴,須白玉堂親殺父母於獄中,方以置信。其父母不想誤子前途,遂自殺於監獄。他們被葬於荒墳,白玉堂演偷祭一幕,誓報國仇家恨。女間諜施計毒斃敵帥,盜取軍令。白玉堂遂與女間諜逃出敵區,投身軍隊,與敵方大戰。根據南海十三郎記述,此劇十分成功,當時香港民氣激昂,故此十分賣座。●●

1938 年 2 月,興中華上演黎奉元編劇《龍腹藏龍》,白玉堂飾趙子龍,演百萬軍中藏阿斗。《三國演義》故事,觀眾耳熟能詳,又配合白玉堂的硬派作風,亦成功賣座。另外,南海十三郎又為白玉堂編《八陣圖》,白玉堂飾陸遜,曾三多飾劉備。以劉備興兵為關羽復仇,書生拜大將,火燒連環營,白帝城託孤,陸遜被困八陣圖,至孫夫人祭江殉夫。●●●

正印花旦林超群脫離興中華參加勝壽年後,白玉堂以鍾卓芳補其缺。《魚腸劍》首演於全男班興中華,編劇為李鑑潮、陳甘棠、李君搏。角色分配如下:白玉堂(飾專諸)、鍾卓芳(飾虞嫺)、曾三多(先飾伍員、後飾王僚)、李自由(飾專母適宜)、吳碧君(飾嚴姬,王僚夫人)、羅家權(飾姬光)、張活游(飾楚平王)。《魚腸劍》分為十場,劇情如下:
(一)伍員謁王僚,請兵復仇。
(二)姬光計納士,快馬追賢。
(三)夫妻兩情深,賢母訓子。

● 《香港華字晚報》,〈南海十三郎靜極思動〉,1937.11.27。
●● 《工商晚報》專欄《後台好戲》,南海十三郎,1964.8.7。
●●● 《小蘭齋雜記》,南海十三郎著,朱少璋編訂,商務印書館,2016。

（四）無功不受祿，賢婦勸夫。

（五）祠堂會貴客，問底查根。

（六）楚王怒下書，追討亡臣。

（七）試味定良謀，劍贈烈士。

（八）完成兒壯志，別母拋妻。

（九）挑撥動刀兵，姬光請宴。

（十）魚腹藏寶劍，巧刺王僚。

1941 年 3-4 月，興中華又再以全男班出現，白玉堂拍男花旦陳非儂，出演雷公編劇《雷電出孤兒》，即《趙氏孤兒》故事，大受歡迎。其後再組男女班，陳艷儂、楚岫雲、車秀英、李海泉、沖天鳳、馮俠魂加入。1941 年 7月，雷公、盧山合編《岳家軍》，曾三多先飾岳母刺背，後開面飾牛皋，白玉堂飾演一代名將岳飛。興中華其他較受歡迎劇目還有《劈山救母》《乞米養狀元》等。

1940-1941 年，興中華開始以男女班組合，白玉堂和衛少芳、陳艷儂、楚岫雲、車秀英等花旦演出。1942-1960 年代合作過的花旦計有車秀英、上海妹、譚蘭卿、芳艷芬、鄧碧雲、余麗珍、羅麗娟、梁素琴、陳露薇等等。

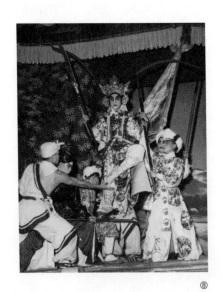

⑧

⑧　白玉堂在名劇《黃飛虎反五關》中站於龍虎武師的木棍上紮架，威風豪邁（香港文化博物館藏品）

①

桂名揚（1909-1958），原名桂銘揚，出身書香門第。祖籍浙江，高祖、曾祖均為清朝官員，因到南方任職，故定居廣東。桂名揚父親桂東原有五房妻子，共有九名子女。桂名揚是第四房張慧芳的兒子，排行第八。十三歲決心投師學戲，他的啟蒙師傅是優天影管事潘漢池，舞台知識豐富，令桂名揚學得扎實基本功。其後聽聞小武崩牙成教人做戲，便跟他學戲。不過崩牙成最初不教做戲，只教桂名揚掌板，則令他打下良好音樂基礎。桂名揚十四歲，就跟崩牙成往南洋走埠。

1924 年，桂名揚回到廣州，加入真相劇社、優天影等劇團。1925-1928 年，桂名揚加入馬師曾的大羅天、國風等劇團，由第八小武升至正印小武。桂名揚很留意馬師曾的演出，特別是《趙子龍》一劇，吸取了馬師曾的優點再改進，從而奠定了他日後的小武風格。

1931 年，桂名揚獲聘往美國三藩市、紐約等地演出，深受當地華僑所歡迎。他的《趙子龍》《攔江截斗》《百萬軍中藏阿斗》等劇，做到青出於藍，備受讚賞。紐約安良堂贈送一面十四兩重金牌給

① 桂名揚

桂名揚，鑄有「四海名揚」四字，自此「金牌小武」美譽就一直跟隨著他。他把馬師曾和薛覺先的藝術融會貫通，人稱「薛腔馬型」。桂氏本人覺得稱「薛腔馬神」更為適合，意即他吸取了薛覺先唱腔的精髓和馬師曾的表演神態。他自創「鑼邊花」，配合上場身段和程式，廣泛地被同行採用。●

《趙子龍》一劇，源自馬師曾。本來馬師曾的劇名為《無膽趙子龍》，即趙子龍無膽入情關之意。桂名揚則把故事重點放在保主過江，刪去無膽入情關。演至〈甘露寺〉，馬師曾本以「沖頭滾花」上場，而桂名揚則首創「鑼邊花」，平添人物出場氣勢。桂名揚身材高大，出場配合緊湊鑼鼓，立即就威風八面，令觀眾印象深刻。●●

1932 年，桂名揚離開美國，參加省港班日月星，和李翠芳、李自由、陳錦棠、黃千歲、廖俠懷、王中王等合作，以《趙子龍》《火燒阿房宮》《冰山火線》《血戰榴花塔》《皇姑嫁何人》等名劇，令日月星成為班霸。

最初，《火燒阿房宮》的演員有曾三多（飾秦王政）、廖俠懷（飾荊軻）、桂名揚（飾燕太子丹）、陳錦棠（飾樊於期）、黃千歲（飾田光）、李翠芳（飾燕儲妃）、李自由（飾荊妻）、王中王（飾燕王喜）。《火燒阿房宮》更編演五本，廣受歡迎，被稱為劇王。1934 年6-7 月，日月星赴上海廣東大戲院，演出多部名劇。

1934-1935 年，桂名揚領導冠南華班，對班務進行改革，並重金徵求新劇，吸引一批編劇家垂青。名劇有《冷面皇夫》《白虎照紅鸞》《火燒未央宮》《古今一美人》等。經常合作的名伶有小非非、李海泉、靚次伯、李艷秋等。桂名揚兼任冠南華班主，創立新制度，班裡運作由委員會建議和通過。若然新戲上演，日場休息，預留

●《金牌小武桂名揚》，桂仲川主編，懿津出版企劃公司，2017。

●●《藝海沉浮六十年》，羅家寶著，澳門出版社，2002。

② 美國三藩市大中華戲院，桂名揚 1930 年代在此登台（黃文約先生藏品）

③ 桂名揚、韓蘭素灌錄《冷面皇夫》曲詞（《新月十周年紀念特刊》，1936.8）

④ 日月星班《火燒阿房宮》五本廣告（《香港工商日報》，1933.12.20）

⑤

⑥

⑦

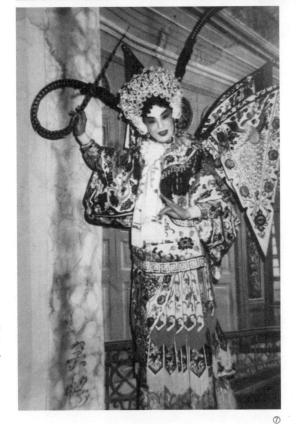

⑦

第一部　抗戰期

⑤　花旦小非非，於冠南華與桂名揚合作
⑥　花旦譚玉蘭，曾與桂名揚於香港、上海合作
⑦　桂名揚夫人區楚翹，亦是粵劇花旦（桂仲川先生藏品）

0
4
8

時間給各大台柱度戲。另外，為冠南華訂下六項戒條：（一）誓不欺台；（二）鐵定八時開演；（三）演劇拚命主義；（四）座價平民化；（五）提高粵劇水準；（六）接納觀眾批評。

《冷面皇夫》由陳天縱編劇，內容說乾伏國與坤靈國開戰，乾伏國不敵，瀟湘王子被擄為人質。乾伏老國王玉堂春念子情切，遣弟玉忍獻寶予坤靈國女王玲瓏，求釋其子。女王許允。其時女王未婚，將軍藍天柱欲求婚，被女王斥之太剛烈。另有乾隸國王子呂溫文求婚，女王以其柔弱，亦不稱意。原來女王玲瓏心屬瀟湘王子，而瀟湘王子則與宮女白秋心早訂鴛盟。女王玲瓏威脅瀟湘王子，他亦不為所動，更帶秋心逃走。女王大怒，命天柱追之。幸瀟湘英勇，大敗天柱。瀟湘遂帶秋心回國，欲與她成婚，老國王卻認為貴賤懸殊而不准許。女王玲瓏求計於乾伏國王叔玉忍，玉忍教女王興兵圍困乾伏國。老

王懦弱，強迫瀟湘與女王結婚，瀟湘無奈應允。成婚後，瀟湘終日施以冷面，對女王毫無好感，女王惟嘆遇人不淑。而宮女白秋心，誤會瀟湘薄倖，被玉忍施詭計使其削髮為尼，以絕瀟湘之望。直至秋心見女王出榜招醫，乃自薦入宮。驚悉女王之苦，瀟湘所謂之病，亦因己所起。秋心於是假作與瀟湘無情，以絕其癡念。瀟湘竟信以為真，乃與女王和諧。秋心決意與青磬紅魚相伴，她既能自生其情，也能自滅其情，實為瀟湘而用心良苦。《冷面皇夫》無論於省港班，或者海外登台，都多次點演，是桂名揚首本戲之一，後因太受歡迎，續編《冷面皇夫》下卷。

後來桂名揚因病而結束冠南華，其後加入四海、中央、高陞樂、大江東等劇團演出。1936 年 9-10月，桂名揚再赴上海，領導新月劇團，於上海廣東大戲院、卡爾登影戲院登台，合演的有譚玉蘭、譚秀珍、王醒伯、譚秉鏞等。

1937-1939 年，桂名揚參加了大光明、鳳凰、泰山、香江、濠江等。1938 年 10 月，桂名揚的香江劇團，和錦添花、覺先聲、興中華、太平成為競爭對手。香江劇團的成員有梁雪霏、葉弗弱、笑春華、車秀英、韋劍芳等。香江劇團票房不俗，在廣州海珠、樂善報捷，繼而在高陞登台。

桂名揚亦多次參與籌款救國活動，除了每年八和大集會籌款匯演，也有不同機構的義演邀請。1938 年 12 月，婦女慰勞會籌款義演，林綺梅（即名旦蘇州妹）和桂名揚、靚榮、伊秋水、任劍輝等合演三晚，為難民請命。●

1939 年後期，桂名揚離開廣州到美國演戲。在美國、加拿大演戲直至 1951 年，桂名揚到過美國紐約、舊金山，加拿大溫哥華等地演出，和他合作的花旦有文華妹、蘇州麗、盧雪鴻、梅蘭香、雪影紅、區楚翹等。演戲之餘，亦為多個組織義演義唱，鼓勵海外華人救國捐款。

1951 年 5 月回到香港，5-6 月，桂名揚和馬師曾、紅線女等組成大三元劇團。1951 年 10 月至 1952 年 2 月，桂名揚參加寶豐劇團第一至三屆，和羅麗娟、廖俠懷、白玉堂、任劍輝、白雪仙等合作。其後往新加坡、吉隆坡、越南等地演出。1953 年，桂名揚因治病使雙耳受到影響而失聰，不能再上舞台演出。1957 年回廣州定居。

桂派藝術影響很大，很多名伶如陳錦棠、黃千歲、任劍輝、麥炳榮、黃超武、黃鶴聲、盧海天、陸飛鴻、梁蔭堂、羅家寶等，都把桂派藝術融會發揮，以豐富自身的本領。任劍輝更有「女桂名揚」稱號。

● 《工商晚報》廣告，1938.12.27。

①

錦添花是名伶陳錦棠的長壽班牌，成立於 1937 年。陳錦棠的戲寶多有武打場面，如《三盜九龍杯》《金鏢黃天霸》《血滴子》等，故有武狀元之綽號。

陳錦棠（1906-1981），在家中排行第一，人稱一哥。師傅是新北，和關德興是同門，均習武角。隨師落班由手下做起，在大羅天任第六小武，最初的藝名是靚玉。他一向心慕京劇北派，以結識京劇武旦，學習北派。後進覺先聲任第三小武，改藝名為陳錦棠，得薛覺先傳授化裝和演戲心得。

陳錦棠和薛覺先是結義父子。在1956 年 12 月，第 15 期《中聯畫報》中他寫了一篇文章〈我的義父薛覺先〉，記述他們深厚的情義。

我在十六歲的時候，便開始過著班中生活，老父也開始帶著我走碼頭。在香港演出覺先聲的班主薛覺先親來觀戲，他認為我是可造之才，極力邀請我參加覺先聲。老父也認為不可多得的機會，教我拜薛伶為義父。這時我在覺先聲擔任小生，武生是新周榆林，文武生乃義父薛覺先，正花乃嫦娥英、李翠芳，丑生葉弗弱。那時年薪是三千

① 陳錦棠有武狀元的美譽（任志源先生藏品）

塊，我對錢財並不重視，只希望
跟隨義父得多點學習機會。可是第
三年，別人的年薪已增加兩倍，而
我仍是三千塊錢，我為了添置私伙
是需要大量的本錢，但又不敢向義
父提出。一天，他大概知道我的困
難，於是他將一部份新縫製的私伙
讓給我。

三年的時光轉瞬又過去，這時粵劇
相當蓬勃，尤其是小生一席，人才
缺乏。日月星的班主，秘密跟我商
量，希望我跳槽，年薪方面，當然
比覺先聲可觀，可是心裡覺得有點
對不起義父。當覺先聲在廣州海珠
戲院最後一台的那一夜，義父走到
我的箱位，他微笑問我是否要過日
月星，這時我好像給針線縫了咀
巴，總是不敢發言。義父最後說，
日月星如果能給你八千元年薪的
話，那麼我不只不怪責你，反慶祝
你有了出路，因為我的義子，已經
成功。那時我好像從死刑裡獲釋，
我將日月星給我年薪九千五的數目
說出後，義父眼睛裡歡喜得流下淚
來，把我雙手熱情地握著，帶我到

各同業箱位，很高興地把我的好消
息說給各人聽。義父這樣愛護我鼓
勵我，真使我至今印象不忘。

離開了覺先聲，在日月星跟曾三
多、桂名揚、李翠芳、李自由、袁
仕驤、廖俠懷，演出一年後，日月
星便解體。我欲遠離廣州，另謀出
路，義父教我在覺先聲跟他並肩作
戰，年薪依舊像日月星一樣。

日寇侵華，迫得我與義父分道揚
鑣，自組錦添花，與義父的覺先
聲，看來好像分庭抗禮，其實都是
一家人，看文戲的戲迷當然需要
覺先聲，看武戲的戲迷便過來錦
添花。

陳錦棠在覺先聲和薛覺先合作的
開山名劇眾多，計有《璇宮艷史》
《陣陣美人威》《女兒香》等。其
中以《女兒香》一劇，陳錦棠飾
魏昭仁，最為觀眾稱讚。此反派
人物令陳錦棠的事業再上層樓。
後來他在日月星，演出名劇《火
燒阿房宮》《冰山火線》《三取珍

珠旗》等。約 1935-1936 年，陳錦棠還參加過大江南、新宇宙、玉堂春、新生活等劇團，名劇有《天下第一關》《莫問儂歸處》《血染銅宮》三本、《江南廿四橋》等。

錦添花成立於 1937 年，初期班底有陳錦棠、關影憐、靚少鳳、李海泉、黃超武、譚秀珍、靚新華、梁飛燕、湯伯明等。新班牌之所以能夠旺台，是因為每位演員都獨當一面，吸引到戲迷入場。●

正印花旦關影憐以冶艷風情見長，其首本戲有《蛋家妹賣馬蹄》，丑生李海泉也有首本戲《打劫陰司路》。編劇馮志芬遊歷上海歸來，以海派機關武俠劇模式，為陳錦棠開新戲《三盜九龍杯》，亦適合武狀元戲路，大受歡迎之餘，更演至六本。●●

最初錦添花有班主支持，可惜收入不如理想，虧損了四千多元，班主便宣告退出。當年每開一齣

新戲，都要千多元來作舞台裝置。班中各人沒有放棄，乃以兄弟班組合演出。不過堅持了一段時期，收入並無起色，靚少鳳也決意離團。後來錦添花多演南海十三郎編寫的抗戰劇，口碑才轉佳。「與粵劇千篇一律的談風說月為題材的劇本，別出一格，在觀眾對於該班，認定是粵劇界一個典型模範劇團。」●●●

1938-1939 年，南海十三郎的新戲有《萬家燈火紅》《伏姜維》《莫負少年頭》《明宮英烈傳》三本及《海上紅鷹》《跨海屠龍》《橫斷長江水》等，唐滌生編《楊宗保》《衝破奈何天》，其他編劇家的《夜盜錦龍袍》三本、《十八年馬上王》《粉妝樓》三本，等等。

雖然戰前劇本散失殆盡，難以彌補對抗戰文本的探討，不過《萬家燈火紅》的報章廣告卻罕有地刊登題詞：「國事蜩螗，河山半破，睡獅應起臥，好男兒，衛國要執戈，莫道積金遺兒孫，等閒家國

●《藝林》第 11 期，〈陳錦棠新組成錦添花〉，1937.8.1。

●●《小蘭齋雜記》，南海十三郎著，朱少璋編訂，商務印書館，2016。

●●●《藝林》第 59 期，〈錦添花去安南，三年來錦添花組織始末〉，1939.8.1。

禍，巢覆卵不完，國亡家亦破，抗
戰，抗戰，保中華，息烽火。」題
詞在當年廣告中仍未風行，可以
說是先驅。此詞言重深長，可見
《萬家燈火紅》與其他粵劇有明顯
對比。●

陳錦棠亦注重劇本，聘請著名編
劇家開戲，如馮志芬、余文淇合
編《寶劍留痕》《草木皆兵》《狀
元紅》《金鏢黃天霸》，徐若呆、
陳嘉陶合編《三春審父》，黎奉元
編《烈女報夫仇》《梁天來》三本
等等。南海十三郎對錦添花甚為
欣賞。「從錦添花班上演《碎鼎奪
明珠》《紅俠》《烽火霓裳》給觀眾
擁護，就可見到有意識的國防劇成
為觀眾要求的唯一精神食糧。」●●

1940年末，陳錦棠、關影憐、
李海泉往美洲演出，歸來香港
後，關影憐退出。錦添花未能重
組。1941年2-6月，陳錦棠於是
加盟勝利年，和新馬師曾、廖俠
懷等合作。待覺先聲散班，該班
司理蘇永年遊說上海妹、半日安

夫婦，拉攏他們和陳錦棠合組錦
添花。

1941年8-12月，錦添花重新開
鑼，班底有陳錦棠、上海妹、半
日安、少新權、譚秀珍、盧海
天、羅家權等。此時期推出新劇
計有《鐵鏡破天門》《狀元紅》《金
鏢黃天霸》三本和《慈母殺嬌兒》
《桃花扇底兵》等。

那時候南海十三郎在曲江勞軍，
他編完《桃花扇底兵》，便寄來香
港給陳錦棠。半日安飾陳錦棠母
親，訓子大義為重，讓妻從戎，
更從城樓躍下殉國，阻子出降，
卒能保節。全劇演員唱做認真，
造詣精湛，劇中每位人物性格都
有所發揮。●●●

1940年代中期，錦添花之正印
花旦經常更換，有鄧碧雲、車秀
英、白雪仙、張舞柳、秦小梨
等。和平後陳錦棠和羅麗娟、紅
線女、芳艷芬等花旦拍檔。

●《天光報》《工商晚報》廣告，1938.2.4。
●●《藝林》第62期，〈南海十三郎對粵劇界
　改進的期望〉，1939.11.15。
●●●《小蘭齋雜記》，南海十三郎著，朱少
　璋編訂，商務印書館，2016。

② 關影憐擔任錦添花正印花旦約三年多（桂仲川先生藏品）

③ 《萬家燈火紅》廣告（《工商晚報》，1938.2.4）

④ 《金鏢黃天霸》廣告（《華僑日報》，1941）

單說林綺梅，可能未必人人皆知。但一說她的藝名，卻是人人皆曉，因為林綺梅就是粵劇名旦蘇州妹。她退隱多年，卻在 1938 年 10 月和 12 月兩度披上歌衫，目的是為招募粵防公債和籌賑難民。她獻出嫁妝戲《貂嬋拜月》《夜送寒衣》和《夜吊秋喜》。12 月為婦女慰勞會義演三晚，和林綺梅配戲的名伶有桂名揚、靚榮、葉弗弱、伊秋水、任劍輝等。●

1920 年代，全女班時期，蘇州妹帶領鏡花影，和李雪芳的群芳艷影並駕齊驅。李雪芳擁有「雪艷親王」雅號，而蘇州妹則被稱作「梅艷親王」。兩全女班都是省港班，均到過上海獻藝。在香港演出時，鏡花影在太平，而群芳艷影則在高陞。●●

蘇州妹祖籍福建漳州，曾祖經營茶葉貿易，故遷至廣東居住。其父雲楷，喜好劇藝，益精研思，獨有心得，並將之傳與愛女。蘇州妹修讀於廣州河南潔芳女校。年稍長，隨某班往美國獻藝而嶄露頭角，其時只有十四歲。

十六歲歸港，在太平戲院初度登場，聲名鵲起。之後領導鏡花

① 蘇州妹義演《貂嬋拜月》（香港歷史博物館藏品）

● 《工商晚報》廣告，1938.12.27。
●● *The Rise of Cantonese Opera*, Ng Wing Chung, Hong Kong University Press, 2015.

影，穿梭於廣州、澳門、上海各地，客席常滿。十九歲就急流勇退，下嫁馬超奇醫生。遂卸歌衫，持家教子，是八個孩子的賢良母親。國難之時，毅然上台，招募粵防公債，推動公眾的救國力量。於是，蘇州妹在婚後二十年，再次踏足舞台。每晚演出首本戲外，還清唱長篇木魚《勸有錢人出錢歌》，此為鵬搏室主填詞。在此抄錄下來，供讀者們細味：

我做戲，一陣熱血來潮，提起我哋中華大局實覺心焦，大好錦繡江山，畀人攪到雞飛狗叫，粒聲唔出啫，就搶去我哋個遼東，遼東三省吞完又把我察綏熱要，連到黃河兩岸都盡被炮火焚燒，最近又大殺殺到江南，人命唔知唯咗幾多兆，真正田園變作瓦礫喇，白骨堆作浮橋，仲有千千萬萬個的平民，做咗飛機嘅食料，成個人燒成蝦公咁大，睇見就眼火都標，幸喜我哋可愛嘅軍人，真係天下少，把血肉築成堡壘，去抵抗個的狂獠，打咗十

多個月長，打到佢無兵可調，唔怕佢陸軍第一，都要魄喪魂銷，更喜得我後方嘅人民能夠傷扶死吊，一條心去救國，不分省域與共華僑，你睇工界嘅同胞有邊個唔將薪水扣少，扣埋成筆就把公債來銷，又睇下商界嘅同胞，個個月都有個抽佣表，抽埋的佣銀亦係獻畀當朝，甚至到細蚊仔與及學生哥，晏晝都唔修整個五臟廟，日日慳埋一個仙晏仔，甘願把腹來枵，仲有擔瓜賣菜的窮人，都唔肯認小販小，一聲義賣啫，就捐得幾十萬幾咁豐饒，單單係我哋富翁呢一行，就多數把雙手撟，有時一毫不拔，任你把鐵筆來鍫，好似亡國唔會亡到佢個邊，唔使陣陣咁跳，我有我高樓大廈，怕乜風雨飄搖，所以起大屋買汽車喇，就成千成萬咁掉，若然講到買多一個錢公債，就立刻會靜蕭蕭，佢唔想到無咗國家就變咗亡國奴，任人嚟到亂嚼，係有錢便點啫，仲賤過蟻命一條，有錢有得過猶太人，到處畀人趕到不了，個的文明強國仲話要將佢絕咗種至得恨全消，唉，我哋的富翁呀，國破一

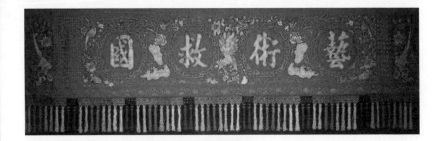

②

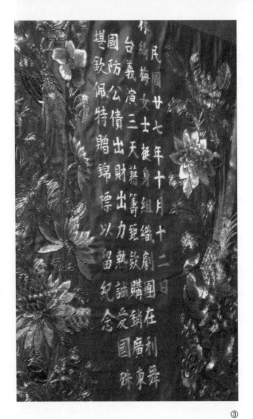

③

④

② 林綺梅獲贈「藝術救國」錦帳（1938.10）

③ 林綺梅獲贈「藝術救國」錦帳（1938.10）

④ 蘇州妹義演報道（《工商晚報》，1938.12.27）

定家亡，現在真正唔係講笑，況且俗語話棺材又無橫廳嘅，你想下錢銀係幾咁無聊，你放眼睇下二世祖的賭蕩花銷，就要將個心腸改調，做子孫牛馬好呀，抑或學個個卜式名標，你咪話飛機大炮未到你個頂頭，就懶理人家死掉，將來有一日遇著，你就會恨錯非遙，所以奉勸你的財主公財主婆，快快的出錢嚟將個國家照料，但得鄉邦無恙咯，至享得你的百萬纏腰，小妹亦因為唔幫得幾多錢，故此就幫力去叫，幫力叫，大聲叫，定知忠言逆耳咯，請你地莫怪我口招撩。●

讀完以上詞句，就能明白當時社會上的有錢人是幾許關心國事。「大殺殺到江南」就是說「南京大屠殺」，填詞人真是用心良苦，把國情變化、岌岌可危的狀況，以淺白手法描繪出來。粵曲中寫及猶太人，不知這是否屬第一次。猶太人在二次大戰的悲慘經歷，也是令人心寒膽戰。

《林綺梅女士義演紀念冊》上有

數個藍墨水印記，應是當年宣傳刊物需由華民政務司署審批的緣故，上面清晰地蓋有：PASSED, 13 DEC 1938, SECRETARIAT FOR CHINESE AFFAIRS。那年頭，港英政府對帶著政治意識的評論和名詞都有所忌諱，經常在報章上「開天窗」，禁止刊登，言論絕不自由。這本紀念冊現藏於香港大學圖書館。

● 《林綺梅義演特刊》，1938。

生武松

本首或觀新俱晚俟及晚即

內場 不齡 拂物 夜深 悮稅 寶抖 | 三半毫 一元二 二元 三元 五元

沾頭 電話 等八十 餘名合 奈希登七燮 力拍演

① 新靚就的薛平貴造型

新靚就的粵劇救亡團

關德興（1906-1996），著名的愛國藝人，廣東開平人。十三歲往新加坡謀生，拜新北為師，在南洋各地走埠。1920 年代已升為正印小武，藝名新靚就。曾經與曾三多、林超群、馬師曾組大羅天班，因和馬師曾在編演《轟天雷》《蛇頭苗》時產生意見，遂拆夥。

其後自組新靚就劇團。1933 年到美國三藩市演出，以時裝劇《神鞭俠》享盛名，更為美國關文清的大觀公司和胡蝶影合作電影《歌侶情潮》。1934 年回港組新大陸劇團，和男花旦鍾卓芳、丑生廖俠懷合作，演出名劇《生武松》《奈何天上月》《呂布窺妝》等。他的武功超卓，經常展現驚人的臂力和腿力。如在《奈何天上月》，新靚就以腿給飾演兄長的丑生廖俠懷企立，一起唱曲達二十分鐘。《呂布窺妝》內，新靚就走四門紮架，起單腳讓貂嬋坐著。

1936 年 4 月，新靚就、胡蝶影、梁麗魂、伊秋水組成新蝶魂劇團，演出《楊貴妃》《桃花運》《白骨美人》《靈犀一點通》等。新靚就再到美國演出，登台勸捐，響應「獻機運動」，抗日救國。他是香港第一位在海外募捐救國的粵

劇藝人。

他在 1939 年 8 月 6 日成立了粵劇救亡團，於思豪酒店舉行成立禮和團員的宣誓，準備出發回國。該團的顧問為歐陽予倩和李化，團員有電影導演林蒼，新聞記者張作康、黃素民，話劇界陳隱，粵劇界胡少伯、伯衰、陳炳昌、張遠聲、屈容根、陳法、謝洪、黃年玉等等。其中，六位擔任演員，六位為音樂師傅。由於這些團員皆是男性，演劇時便由許英秀反串花旦。他們經常演出的劇目有《平貴別窯》《五郎救弟》《羅成寫書》《山東響馬》《岳母刺背》等。

據《星島日報》報導：

關德興說出該團的宗旨：第一，利用戲劇、歌詠、國技、三上吊、飛鏢、飛繩等等工具，以慰勞前方作戰鐵血健兒，使他們過著槍林彈雨生活的緊張精神，有所調劑，同時並將海外僑胞對他們的繫念和愛國的熱誠，傳達給他們；第二，極力

徵集救傷藥品，運輸到前方去；第三，用戲劇來做武器組織民眾，同時並在各大城市裡演粵劇籌賑，同時還極力在戰地裡搜集 X 人 XX 的行為，介紹給海外的僑胞。●

戲劇界前輩歐陽予倩亦前來參加盛會，他說：

過去戲劇界爭論戲劇究竟是藝術抑或是武器這個問題，現在已經獲得很確切的解答，現在每個人都要拿出他自己本身的技能，去幫助抗戰。不過，很多人掛著要食飯的牌子，去買紅丸和嗎啡，毒害同胞，現在戲劇界很多人都正在做這種工作。自然，在戲劇界也存不少熱心的人，像關同志他就能夠捨棄數萬塊錢一年的佬倌，安享和逸樂的環境，而跑到內地去捱著轟炸危險與種種艱難困苦，而做宣傳的工作，這沒有相當的信仰是辦不到的。

他們在出發前舉行了一次義演，並籌得一萬二千元大洋。他們以此作經費，由廣州灣過寸金橋，

● 當時港英政府對報章輿論管制甚嚴，對一些較為敏感和政治性有關的字眼只可以 XX 代表。

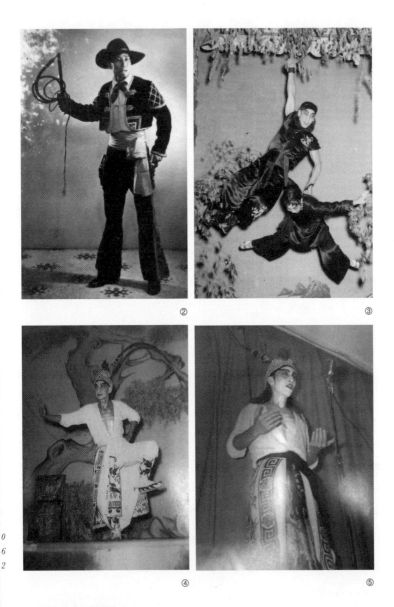

② 新靚就的神鞭俠造型
③ 新靚就於《大俠甘鳳池》展示驚人臂力,他凌空身子,左手提起另一位女演員(約 1939)
④ 新靚就的呂布造型
⑤ 新靚就於台上向觀眾募捐
⑥ 胡蝶影和新靚就合作電影《歌侶情潮》,也在新蝶魂合作(《電影圈》新加坡版,1939)
⑦ 新靚就的關羽造型

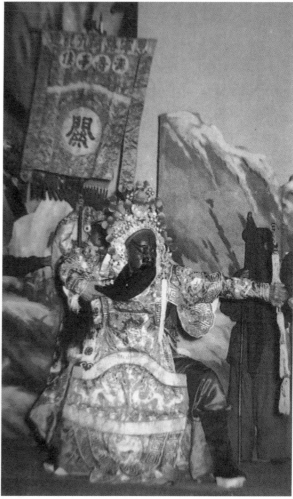

⑥

⑦

在廣東的遂溪、良田、連江，廣西的鬱林、柳州、桂林，再沿湘桂路至湖南的衡陽，再南下韶關、曲江、南雄、南蒲、淡水、惠州等地義演三個月，每天義演至少一場，有時一日演二至三場。●該團的開支只用了八千元，剩下來的全捐給抗日救國基金。因他們認真處理行政開支，不胡亂花費，結果完成任務，還有餘款幫助國家，沿途所得善款亦達三萬餘元。●●關德興身為團長，一人身兼數職，除了計劃北上行程，安排團友排戲，還要編新劇、按時步操和勸捐等等。他們在大後方積極宣傳抗日，慰勞傷兵，喚起民眾的熱血之心。

1940 年 9 月，關德興被委任為廣東省動員委員會戲劇宣傳團團長。他更獨自往戰都重慶，觀察重慶抗戰建都實況和人民的生活情況，以備出國宣傳時可向海外同胞傳遞實情。然後，才率領戲劇宣傳團往菲律賓義演籌款。●●●

1940 年 9 月至 1941 年 3 月，關德興率團往菲律賓逾半年，到過馬尼拉、碧瑤、拉元隆、上五社、內湖等十六省埠，義演了四十五次，共籌得國幣三十餘萬元，還有十萬顆金雞納霜，均送回國內，以救傷難。●●●● 1941 年 12 月香港淪陷後，關德興在一班愛國人士的掩護下，由水路離開香港，在中山縣一帶沿海登岸，然後才可逃往大後方去。

他的舞台名劇有《大俠甘鳳池》《岳飛》《戚繼光》《水淹七軍》《關公千里送嫂》《華容道》《完璧歸趙》《燕歌行》《仗義居然嫂作妻》《關公月下釋貂嬋》等。

● 《藝林》第 67 期，〈新靚就先生與粵劇救亡團〉，1940.2.1。

●● 《星島日報》，〈本港七文化團體昨歡迎粵劇救亡團〉，1940.1.13。

●●● 《藝林》第 83 期，〈愛國伶人關德興〉，1940.10.1。

●●●● 《大公報》，〈關德興日內返港〉，1941.3.31。

⑧　新靚就義演《生武松》《大俠甘鳳池》（《香港工商日報》，1939.9.9）

新馬師曾的
勝利年

①

新馬師曾（1916-1997），原名鄧永祥，廣東順德人，八歲時父母離異，隨父親過著淒苦生活。九歲時懇求父親允許學習粵劇，於是新馬便拜了細杞為師。新馬學戲三個月，細杞便帶他往汕頭登台一周，演出了《流花河救母》《孤兒救祖》《乖孫》及《童子復仇記》等，受到戲迷熱烈歡迎，在汕頭續演一個月才回港。返港後加入「瓊花艷影」女班和薛覺非、小非非等演出。那時正牌馬師曾正在走紅，所以細杞便替祥仔起藝名為新馬師曾。

太平戲院經理源杏翹組成「統一太平」劇團，以日薪一百五十元聘請新馬和靚元亨、武生新珠、小生何湘子、丑生譚秉鏞、花旦白小秋、小鶯鶯合演。三班頭演出《乖孫》，並且連演四十餘天。其受歡迎程度更引起同台其他演員的妒忌。

十一歲時，新馬與千里駒、李海泉、白玉堂、靚元亨合作《金盆洗祿兒》，極受戲迷喜愛，薪金比其他佬倌為高，不過新馬自己實際所得的薪金卻少得可憐，因為他師父只給新馬十二元作年薪。新馬覺得其師這種做法十分過分，於是和父親商量謀劃，兩人

① 新馬師曾於覺先聲參演《貂嬋》的呂布造型（1938）

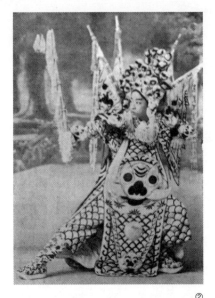

②

赴上海，跟隨京劇名家周信芳、張翼鵬等學習北派和猴子戲，一年後才返港。之後數年省港名班爭相招聘新馬加入，以壯聲勢。

1937年和名花旦譚玉蘭組成玉馬劇團在廣州演出，演出《閨留學廣》《碧月收棋》《客途秋恨》，及南海十三郎編《桃花扇》《從戎續舊歡》等。後來薛覺先的覺先聲和桂名揚的香江齊向新馬招手，儘管桂名揚出價每日一百元，而薛覺先只出六十元，但最終新馬仍選擇了覺先聲。

決意遠走他方，秘密乘輪船往安南走埠，再在暹羅、金邊等地登台演戲。細杞失去新馬這棵搖錢樹，深生悔意，決定遵守和新馬的師徒合約，往後新馬每年的收入，只收取三分之一作酬金。

新馬回港與靚少鳳、肖麗章組成大文明劇團，再演《金盆洗祿兒》和《吳越春秋》，盛名再起。十三歲時，新馬和新珠、伊秋水等遠

薛覺先在四大美人系列的第一部《貂嬋》內，派新馬演呂布，薛氏自己反串貂嬋，在戲的下半部，薛氏開面演關公，上海妹演貂嬋，半日安演董卓。演員配搭是一時之盛，特別是新馬演活了呂布的英雄氣概，又在尾場大演脫手北派，使得戲迷熱烈喝彩。

因為被新馬搶盡了鋒頭，薛覺先在四大美人第二部《西施》內，

② 新馬師曾劇照（《北洋畫報》，約1927）

班 躝 好 旅 一 班

③ 新馬師曾、黃千歲演《道義長城》(《華僑日報》,1941.7.18)

便派新馬演戲份極少的越王勾踐，薛氏則反串演西施。原以為新馬無法再搶鋒頭，卻不料新馬足智多謀，在演至西施前往會見越王時，突然唱出自撰而且十分動聽的〈臥薪嘗膽〉，聲韻悠揚，吸引戲迷熱烈鼓掌，日後更成為家傳戶曉的名曲。

1941年，陳錦棠、關影憐由美洲歸港，關影憐退出，錦添花暫時未能再起。新馬正好剛由上海返港，並帶來一群龍虎武師。廖俠懷著提場黃不廢組班，於是拉攏新馬加入勝利年，和陳錦棠、廖俠懷、韋劍芳、金翠蓮等合作。●

他們的組合由1941年2-6月，以李少芸編《文素臣》，新馬反串演劉璇姑。根據《華僑日報》廣告，麥嘯霞編《穆桂英》，新馬反串穆桂英，陳錦棠演楊宗保，廖俠懷反串木瓜。此劇為新馬首本戲之一。勝利年大收旺台，令覺先聲都要避其鋒頭，暫不起班，因為新馬個人藝術迅速進步，他反串

的子喉，嗓音響亮，在薛氏之上。

南海十三郎為勝利年編《紫塞梅花》《五代殘唐》《海角孤臣》《平戎帳下歌》等，而唐滌生編《花落又逢君》等。新馬師曾、陳錦棠旗鼓相當，兩人又擅打脫手北派，票房大捷。可是一山不能藏二虎，陳錦棠亦念念不忘重起錦添花。到適當時機，他便離開勝利年。

1941年7-12月，勝利年又以新面貌出現。這次班底為新馬、黃千歲、衛少芳、韋劍芳、廖俠懷、靚次伯。此時期新劇有《情韻動軍心》《本地狀元》《懷胎十二年》《萬里長情》《兒女眼前冤》《乞兒入聖廟》等。

新馬能文能武，生旦皆宜，南北互通的特色表露無遺。1938-1941這段時期，新馬可以說是最引人注目的梨園新貴。

●《小蘭齋雜記》，南海十三郎著，朱少璋編訂，商務印書館，2016。

④ 新馬師曾、陳錦棠演唱滌生編《花落又逢君》（《華僑日報》，1941.2.22）

紀念「八一三」歌壇義唱籌款

▲歌壇谱

多寶	馬玉山	高陞	三多	三元	金山	如意	聚豐園	武藝	時樂	多南	歌名 日唱 夜唱
				秀珍妙玲妙容					桂琮艷芳聚芳		
									雪冰聚芳月英		
宵紅	少鵑紅	瓊湘仙文	梅月影兒		燕紅	冰佩紅冬	月瓊兒仙	佩秋珊燦	湘佩文珊	小飛鳳 好桃鳳 月鳳蘇蟬 月仔愛	
雪秋燦	翠佩珊姬	秋湘燦文	梅月影影			瓊耐冬仙	湘月文兒	佩梅珊姍			

① 歌壇廣告，可見眾多歌伶的表演場次（《香港工商日報》，1927.5.17）

1935 年是省港澳歌壇的全盛時期，出現了一批著名的歌伶，如徐柳仙、小明星、張月兒、張蕙芳、熊飛影、張玉京（即瓊仙）等等。他們的唱腔別樹一格，有別於粵劇演員的唱法，而且每人都有自己的首本名曲，令歌壇的聽眾有增無減。

1937 年 7 月 7 日，日本發動「蘆溝橋事變」後，不久廣州便遭轟炸，歌壇深受影響，大批歌伶、音樂家都來港定居。1938 年 10 月廣州淪陷後，大量廣州人來到香港和澳門，使兩地歌壇更加繁盛。知名音樂家呂文成、梁以忠、尹自重、何大傻等都和歌伶有密切合作機會，創造出不同的名腔名曲。

1937 年，上海發生「八一三事變」後，香港歌壇在 1938 年 8 月 13 日舉行第一屆義唱籌款。此後直到 1941 年，每年港九歌壇都會聯合一起義唱獻金。1938 年 8 月 13 日，於先施天台舉行義唱籌款。有名譽券一元、門券二毫。名譽券由全港歌伶落力勸銷，成績極為可觀，尤以徐柳仙、張蕙芳勸銷更力。歌伶演出秩序如下：（七時）少兒、靜霞、碧雲，（八時）柳仙、小桃、小明星、飛霞，（九時）蕙芳、少薇、佩珊，（十時）小香香、雪嫻、少芳、小妹妹等。●

● 《工商日報》，〈歌伶義唱〉，1938.8.13。

根據 1939 年的報章廣告，香港的歌壇有蓮香茶樓、先施百貨天台、雲香茶樓、中華百貨天台、添男茶樓；九龍的歌壇有雲來茶樓、大昌茶樓、奇香茶樓、雲龍茶樓。以上共有九大歌壇參加義唱，分別於 1939 年 8 月 13 及 14 日舉行。1939 年 8 月 13 日先在香港的五間歌壇義唱。參與的歌伶眾多，如月兒、小香香、少英、少芳、羅志偉、佩珊、小明星、飛霞、雪嫻、肖兒、小桃、蝶兒、碧雲、子喉七、瓊仙、蕙芳、影兒、素憐、蕙卿、飄涯（即妙生）、柳仙、飛影、新月等。其中瓊仙、飄涯（即妙生）、柳仙、飛影雖卸下歌衫已久，亦踴躍參加。8 月 14 日則在九龍的四間歌壇舉行。●

這些歌伶亦灌錄過不少抗戰粵曲唱片，計有張月兒和關影憐《生觀音》、徐柳仙《熱血忠魂》、張蕙芳《殺敵慰芳魂》、小明星《人類公敵》、衛少芳和新月兒《四行倉獻旗》等等。

② 如意歌壇為駐場音樂名家刊登廣告（《香港工商日報》，1928.7.30）
③ 著名歌伶小明星，1942 年於廣州病逝
④ 右起：著名歌伶飛影、妙生、瓊仙（《和聲唱片特刊》，約 1936）

● 《大公報》，〈歌伶義唱〉，1939.8.13。

①

1930-1941 年，唱片業非常蓬勃，出現不少唱片公司，如新月、百代、歌林、捷利、勝利、麗歌、璧架、鶴鳴等。抗戰時期，各唱片公司都灌錄過抗戰粵曲，唱家、歌伶、名伶、音樂家、撰曲家都參與其中。本節選取一些抗戰粵曲，以供讀者參考。

《熱血忠魂》，九叔、吳一嘯編撰，徐柳仙唱。

（白）鐵鳥縱橫凝碧血，彈花飛濺化紅雲呀。

（乙反哭相思）哪呀呀，哪呀呀，唉罷了我哋死難同胞，

（乙反南音）不堪憑吊是殘痕，瓊樓玉宇層層塌，綠女紅男逐逐奔，又聽得孩兒喚母聲聲苦，又聽得父母呼兒處處聞，任是鐵石心腸都生惻忍，任是多情夫婦也嘆離身，

（正線二王）唉河山碎，待危亡，到處獸跡胡蹤，我哋豈能容忍，快快磨寶刀，誓把胡兒殺絕，方表我哋民族精神，躍馬橫戈，此乃是男兒，

（轉士工慢板）本份，（轉賽龍奪錦）決心決心決心須下決心，齊共奮起抵抗那敵軍，莫畏犧牲，莫畏犧牲，

（轉士工慢板）就算擲頭顱，光榮戰死，甘作塞外孤魂，我久具雄心，報國逢時，應為我同胞雪恨，請長纓，一拼沙場浴血，應作百戰忠魂，

① 何大傻、薛覺先為新月唱片題字（《新月集》，1930.4.20）

③

② 薛覺先於百代唱片《千年萬載》特刊題字 ，1932.6.1 出版，印量三萬五千冊，隨唱片贈送
③ 白駒榮為壁架唱片題字（《香港工商日報》，1930.8.7）

（反線中板）唉可奈何，我燕爾新婚，坐對紅顏綠鬢，溫柔鄉，無邊風月，共愛相親，嬌呀佢為郎癡，倘若一旦分離，我自問於心何忍，況且是，衿裯未暖，佢又情意殷勤，（打掃街）恨煞閨裡人，愛不忍離群，安知亡國恨，嚧吔吔英雄氣自沉，（正線合尺滾花）所以我殺敵心否決幾回，都被那情魔作梗，劇可憐佢兩行珠淚，（轉反線）嚧吔吔軟化了我一顆雄心，

（反線二王）她她她，她驚怕，怕我戰死沙場，令佢終天抱恨，恨悠悠，形單隻影，他日倚靠無人，唉從古道鐵漢英雄，

（正線）每被情絲所困，（拉腔轉二流）又有話最難消受美人恩，一念到國殤家危，又使我雄心振奮，多少前方浴血，何忍驚夢沉沉，今到了，（轉滾花）最後關頭應把良心自問，（白）陣陣胡笳聲徹耳，頻頻戰鼓動雄心呀，（唱戲妲己）上戰陣，上戰陣，死死生生休復問，雪國恨，雪國恨，馬革裹屍方榮幸，嚧吔吔願洩心中忿，（快中板）橫施慧劍斷情根，為報國仇和家恨，沙場殺敵拼犧牲，隔絕天涯，

（滾花）從此生死莫問，（介）他日馳驅國事，不是成功便是成仁。

《龍城飛將》，馬師曾唱。

（唱到春來）國家不是木頭，無故被人欺侵，何不一殺他，（轉二王）免他侵犯，

（小曲戲水鴛鴦）人家猛，係人地嘅事，與他一戰何難未晚，

（二王）你毋須畏懼，不教胡馬渡陰山，我哋大中華嘅好國民，豈肯任人欺慣，我國土，正係山河大好，豈肯受木屐嘅摧殘，婦囑其夫，你努力強征，莫掛住談情個晚，征夫與婦曰，實即滅此朝食，再與你攜手花間，佢再囑其夫，你莫念個家庭，萬事有奴奴，代君堅擔，切莫貪生怕死，你偷偷生還，

（小曲送情郎）我憶妻賢，深感嘆，若不得勝，我誓無還，

（二王）一於戰死沙場，我時時枕戈待旦，豈敢豈敢豈敢話貪生怕死，去斷送個邊關，係要誓死握邊關，

若人來犯，使他望關嘆難犯。

《打倒漢奸》，老丁撰曲，譚伯葉、上海妹合唱。

生：（口古）全國武裝起來，把中華保，誓將漢奸打倒，殲滅倭奴呀，（反線保衛中華）殲滅倭奴，氣候已到，武裝去上陣追窮冠，精忠報國堅心做，總要士氣豪，願為人民除痛苦，恥仇盡可報，起來，拚死殺到熱血染戰袍，起來，爭先上陣把那倭奴掃，（轉快中板）國難當前應用武，方是鬚眉氣自豪，正欲登程，（轉滾花）哎又只見婦人當道。

旦：（白）唉個的漢奸真係無陰功咯，（催歸詞）想起個的奸細，真真呀可怒，甘願做賣國之夫，同胞無辜，為佢害殺，為佢害殺，淒涼，淒涼，難受殘暴。

生：（白）吔，（快中板）姑娘何事苦哀號，快把衷情來實告。

旦：（小曲賽龍奪錦）奉告，奉告，

現有漢奸無數，村鄉與都市，概用牙爪密佈，四方，劫搶，有好多受痛苦，還望你要將一班漢奸盡過刀，

生：（接唱）我立志超高，立志超高，奮起奮起救亡及早，（正線二王）事關倭奴惡極，真正係天道全無，

旦：（接唱）個的遭難嘅同胞，哎你都未曾目睹，

生：（接唱）請你快將情況，對我講白分毫，

旦：（反線鬼哭真言）見得倭奴，無所不做，最恐怖，家家放火無人道，

生：（接唱）傷哉我國民也慘受殘酷，此皆由漢奸做，助惡欺侮，

旦：（接唱）更兼有許多，遭他炸轟走頭也沒路，屍骸滿街暴露，呀嚘唷，深閨少婦，被其所玷污，再享剛刀嘅味道，（正線二王）試問向誰，告訴，

生：（白欖）喂呢種咁嘅禍根，就係漢奸將佢來引導，

旦：（白欖）的漢奸從何來呢，

生：（白欖）就係喪心病狂個個偽政

府，甘心事仇人，成日想把皇帝來做嘢，

旦：（白欖）佢以賊嚟作護符，可否將佢就來打呢，

生：（白欖）我哋以三民主義革命的精神，打破敵人大和魂武士道喇，

旦：（二王）咁就實行要為國家，努力建立功勞，

生：（二王）我哋民氣激昂，那怕敵人殘暴，

旦：（二王）我都去從殺敵，定要誅滅奸徒呀，

生：（西皮）你意欲隨營，報國效勞，你是個嬌娃，切莫太心高，

旦：（白）望你准允為好，（尾腔）噎哋哋我定然遵守，你唻軍紀規模，

生：（二王）咁就合力同心，大眾高呼口號，（唱小曲醒獅）拯救國難須要忍耐勞，大眾要一致努力，各方戰事滿佈，

旦：（接唱）誓要挺進向途，

生：（接唱）理應奮鬥施威武，殺喇，專殺倭寇便執剛刀，

旦：（接唱）殺喇，只看得性命如鴻毛，民眾為國須要捐軀報，

生：（接唱）我疆土，要衛護，定有戰勝捷報，莫要心懊惱，既以身許國，縱死陣裡無念顧，

旦：（接唱）只知道為國家計有良圖，挺起槍，休驚怖，佩起刀，爭進敵人戰壕，

生旦：（合唱）亂咁殺共佢一概賊將盡除掃，自有得勝勵報，

生：（二王）人人振奮，不做亡國之奴，

旦：（中板）自仇兵，佢侵略我哋中華，惹起干戈恐怖，

生：（白）哎慘咯，

旦：（中板）佢重肆狼心，真正係慘無人道，而且天理全無，我哋眾平民，怒吼一聲，誓把山河來永保，全憑住忠肝義肚，不做怕死之徒，

生：（白）人人都應份要咁呀，

旦：（中板）之又況且，我哋領袖咁賢明，應要同心嚟擁護，到如今，國家危難，總是託賴佢權操，

生：（白）噎哋好好好好，（快中板）個個精神能尚武，敬亡之兆，大有良圖，女子從軍應仰慕，

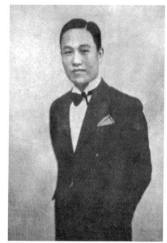
④

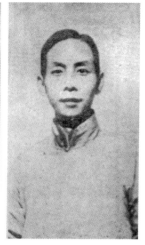
⑤

繡幃之下有賢豪，誓把漢奸來
打倒，

旦：（半句滾花）更把敵人掃盡，

生：（半句滾花）何懼血染征袍。

《愛國花》，白駒榮、關影憐合唱。

生：（小曲孔雀開屏）春花春燕春
暖，加倍加倍嬌艷，

旦：（接唱）好似步行步行別有天，

生：（接唱）真正路遠都不厭，

旦：（接唱）有異從前，

生：（接唱）似入桃源，

旦：（接唱）又過一村，

生：（接唱）共並香肩，

旦：（接唱）蝴蝶偏偏一雙雙一對對
飛向人前，令奴奴又情緒亂，

生：（接唱）嬌你因乜一變，睇你睇
你塊面，好似又紅又紅又赤嚇，
（序）（插白）做乜咁面紅啫，

旦：（插白）我唔係呀，（接唱）怕
怕怕係陽春今日暖，怕怕怕係
行起兼路遠，

生：（接唱）若然，若然，酸軟，酸
軟，公園石櫈抖下慢慢算，

旦：（二王慢板）呢我聽佢言來，奴
就嬌羞滿面，

生：（白）而家重紅呀，（接唱）之佢

④ 譚伯葉（《和聲唱片特刊》，約 1936）
⑤ 白駒榮（《和聲唱片特刊》，約 1936）

羞人答答，一家係心事多端，好等我把詞鋒來改變罷咯，（轉小曲送情郎）我開聲稱讚姐你的功業完，你為國鋤奸都用意深遠，真係人皆多讚美，

旦：（接唱）自問又復何言，真係（二王）唔應將功佔，呢的係哥哥嘅功業，我又豈敢爭先，

生：（白）未免太謙，（接唱）若非姐你幫忙，我自問難尋路線，（小曲娛樂昇平）漢奸國賊人人厭，真係最討厭，真係最討厭，

旦：（接唱）不斷不斷係流呀流毒遍，都理唔掂，重兼，重兼他破壞國家嚇，謀亂，謀亂，謀亂到工界商家喊冤叫天叫地，農村遭大變，

生：（接唱）唉將金錢去助東方戰，

旦：（中板）佢帶來的私貨，就滿洋船，攪到市面嘅金融，紛紛咁亂，

生：（白）睇見就火起啦，

旦：（中板）走私瞞運，真係膽大，膽大公然，

生：（龍舟）今日蒙力助，令我感激無邊，我哋國家何幸，得姐你唉英賢，

旦：（接唱）我自問色相犧牲，亦都唔意願，不過把奸人破獲，令我喜地歡天，

生：（接唱）家陣政府有明文，將姐你獎勉，

旦：（接唱）你亦升為探長咯，可以大展威權，

生：（接唱）還望不棄奴才，幫我發展，

旦：（接唱）咁就償素願咯，

生：（二王）唯有將身留待，總有報國之年，想到慰藉無人，我又要言歸正傳，（插嘆氣聲）唉閉翳咯，

旦：（白）做乜野啫，（接唱）哥你因何咁憂慮呀，又試深鎖眉尖，

生：（貴妃醉酒）我好心酸，

旦：（插白）唉吔講得好地地點解會心酸嘅啫，

生：（接唱）時時囉攣，睇見對自來燕啫，

旦：（接唱）因乜得咁心酸，因乜得咁心亂，

生：（插白）係呀，

旦：（接唱）等我共你打算，唉吔快對奴言，（插白）點解呀，

生：（梆子慢板）哎因為常自恨我獨飄蓬，都唔似對花間嘅雙燕，

旦：（接唱）只可嘆，儂苦命，可謂同病相憐，

生：（小曲桃花江）吓要學對雙飛燕，問你點打算，問你點打算，（轉中板）我想來，都想佢唔掂嘞，

旦：（接唱）我哋哥罷哥，

生：（白）吓妹，

旦：（接唱）你有何打算，不怕剖白開言，

生：（接唱）因為我兩人，所謂志趣係相同，最好係相親得永遠，

旦：（接唱）我亦常只望，與你互相援助，總要友義長存，

生：（白）真嘅，（接唱）唯是有個問題，男女之間，你話點能得方便，

旦：（接唱）敢先要哥哥，

生：（白）點呢妹，

旦：（接唱）你想條善法，妹就謹受良言，

生：（接唱）妹你如果係，係一定聽吾言，（小曲賽龍奪錦）就算，就算，（插口聲）殊殊，（接唱）就算喇殊，就算，

旦：（梆子滾花）唉哋做乜你言詞斷續，（白）殊殊聲咁嘅啫，

生：（白）係喇，

旦：（接唱）嘅的係邊處方言，

生：（唱半句）咪講住喇，睇下你哋阿爹喇，

旦：（接唱）嗱嗱嗱佢都行咗好遠咯，

生：（白）老人家通氣啫，（唱半句）呢咁你坐埋的咋，

旦：（唱半句）唉哋也得你咁脴尖，

生：（唱）因為我望你一啖應承，與我成其美眷，

旦：（唱半句）好等我就咬你一啖，

生：（白）唉哋唉哋，（唱）幾乎咬我口唇邊。

《人類公敵》，胡文森撰曲，小明星唱。

（滾花）霹靂一聲，驚破了和平之夢，舉世人類準備鮮血流紅。

（小曲戲水鴛鴦）我頻請勇，胡騎動，炮聲一派隆隆，戰功，狂寇多眾施威勇，引刀鋒，誅殺小民眾，為立武功，舉世受愚弄，哀哉我

輩，小小百姓，肝腸痛，

（哭相思）哪呀呀，哪呀呀，罷了我哋同胞呀，

（龍舟）可憐國土血染殷紅，死難同胞將命送，兒尋父母各西東，父母呼兒聲悲慟，流離失所，

（二王）你睇遍地，哀鴻，

（秋江別中段）心肝痛，若燒五中，心悲憤，熱血滿胸，狂寇逞兇動兵戎，無故逞兇蒼天罔容，

（反線二王）逞干戈，開戰釁，兵兇戰危，枉有霸王之勇，豈忍拋離骨肉，投筆從戎，誰無妻，誰無子，忍令少婦樓頭，斷卻遼西之夢，誰無產業，誰肯紆尊降貴，

（正線二王）今受血雨腥風，

（中板）唯是亡國家，生命錢財，就要受人操縱，寇兵至，恐怕殘年父母，難免喪在佢刀鋒，縱有美艷妻，唯是暴寇無良，難免被獸兵污弄，唉講到小兒女，正是將來壯士，更為敵寇所不容，

（跳花鼓）要免種種哀苦痛，奮臂衝鋒，須鼓勇，戰旗忙發動，和平才有用，

（龍舟）須知道，暴敵嘅心中，非獨

一家一國，就遂佢所從，其實佢一派野心，蠢蠢欲動，西隅收得，又顧隅東，若果佢國土平嚟，就倍增材用，敵人嘅慾望呀，其實深遠無窮，

（二王）鄰國興亡，實有切膚之痛，毋令施行侵略者，妄逞英雄，此戰若得成功，即是壓止狂人暴動，不獨光榮祖國，抑亦救世奇功，為正義戰爭，不失古人英勇，為人群謀幸福，怕也野發奮，圖功，

（反線中板）我勸同胞，須以血肉作長城，全民發動，勵雄心，成城眾志，那怕兵甲刀鋒，要堅心，勝利終屬我們，不負軒轅遺種，常言道，艱難困苦，正可以勵我成功，願我同胞，

（滾花）務須要奮雄心，鼓其餘勇，一夫振臂萬夫雄。

《愛國棄蠻妻》，何大傻、黃佩英合唱。

生：（二王首板一句）櫻花香艷，莫留連明姬錯戀，（二王下句）真係愛情救國，亦都難以相全，

旦：（連環西皮）心悲酸，心悲酸，

叫句夫郎，挽住馬鞭，

生：（滾花下句）唉吔吔，你咪向我癡纏，

旦：（口古）唉吔你棄子拋妻未免心腸太險，

生：（口古）我要回家救國一飛沖天，

旦：（口古）唉你地祖國咁多人，何必要你來爭戰呀，

生：（口古）呸！匹夫有責，你切莫胡言，

旦：（木魚）唉我聞此語，更心酸，無辜禍起，與兵連，我哋數載恩情，唔係淺嘞，

生：（小曲驚濤）你咪望我心轉，石咁堅呀石咁堅，此心此心早已為國復仇誓過願，天天潛心潛心打算，點呀參戰，參戰，參戰，參戰，救我哋祖國為念，成晚成晚心嘔嚛，籌算籌算點鬆先，成晚成晚心嘔嚛，籌算籌算點鬆先，一心先想將妻你殺咗先，

旦：（戲妲己）該專呀，該專呀，原來險些遭你毒算，原來險些遭你毒算，（滾花）唉吔吔，你要睇天呀，

生：（二王）我未曾落手，駛乜喊苦呼冤，此別今生，都怕再難相見，我稍留餘地，所以勒馬停鞭，

旦：（接唱）君你救國拋妻，本是個英雄手段，惟是懷中嘅骨肉，我問你點樣安然，（斗官哭）

生：（白）唉吔吔，（快中板）孽種遺留，非所願，終成仇敵，也難言，誇喇喇，不若將他來，

旦：（白）點呀，

生：（接唱）一刀兩段呀，

旦：（白）唉，（哭相思）哪呀呀，哪呀呀，罷了夫郎呀，（乙反滾花）不若俾你帶回國內，等你父子團圓，（昭君怨中段）唉憶昔與君有孽緣，又蒙你寵眷，終身遂願，惟望長遠，但願你我似月圓，常常亦盼人圓月更圓，人定勝天算，誰料國爭戰，離別離別長淚連，（白）哎，

生：（接唱）你不須怨，我心都亂，恨你地寇兵深如淵，（二王）等我接過乖兒，多謝賢妻方便，無奈國家多難，我要速整歸鞭，

旦：（白）唉你真係無陰功咯，（快

中板）死別生離，空凄怨，郎心莫挽，也難言，

生：（接唱）愛是仇根，恩是怨，冤冤纏纏，總前緣，舊恨新仇，難計算，還牙還眼，在目前，珍重一聲，難再見，

旦：（白）唉，（哭相思）哪呀呀，哪呀呀，罷了蒼天呀，（滾花）哎郎呀你慢走，且聽我良言，

生：（白）咁就快的講喇，

旦：（接唱）須知我國關卡森嚴，你父子兩人，又何能脫險，

生：（白）這個，（擲頭）吔，（快中板）拚將熱血濺龍泉，路上當知隨機變，何懼海洋與山川，（滾花）報國犧牲，償宿願，

旦：（接唱）哎怕你難鳴孤掌，恨綿綿，（轉桃花江）天天天，見君神勇歸國參戰，可以激勸，丹心一片片，唔變，

生：（接唱）從今天各一邊，倍憂煎，子母相牽，

旦：（接唱）待等我代謀，令你地前去，生機一線，（滾花）君呀你此去萬水千山，長路遠，

生：（接唱下句）有何善法，望嬌你

周全，

旦：（接唱）我贈君你護照一張，不怕雄關查驗，

生：（白）唉吔好，（接唱）若要重相會，你待我中華大國勝利凱旋。

《敵愾同仇》，上海妹、半日安合唱。

生：（白）嘻吔吔吔吔，死嘞死嘞，救命呀，救命呀，

旦：（白）喂唔怕嘅，同你敷藥，你就好㗎嘞，

生：（白）好好嗲，好好嗲，

旦：（白）喂，喂喂乜你亂咁打人㗎，

生：（白）打死你的矮仔嗱，

旦：（白）喂喂喂乜咁呀，

生：（撲燈蛾）你的死龜旦，你的死龜旦，乜你就咁瘋狂，你四圍掟炸彈，就掟炸彈，

旦：（白）喂喂喂喂，呢處係醫院嚟㗎，乜你咁樣呀喂，

生：（白）打衰你地，（白欖）炸死我哋同胞，足有十幾萬，民房共商店，不知幾多間，幾多間，（反線滾花）俾佢炸到我哋成家，唔知幾慘，（白）哎慘

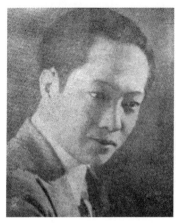
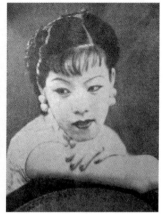

⑥　　　　　　　　　　　⑦

咯，慘咯，慘咯，

旦：（唱）哦，原來佢神經錯亂，
憤恨的敵寇縱橫，（轉玉美人）
唉最悽呀慘，最悽慘，敵寇披
猖真可嘆，四處派的飛機去放
彈，的平民炸得遍野屍橫，去
放彈，的平民炸得遍野屍橫，

生：（白）噎吔吔吔救命呀，救命呀，

旦：（白）喂喂喂亞先生，你抖吓喇，

生：（白）哦，乜你係女人嚟㗎，我
估同敵人打緊交嚹呀，

旦：（白）唔係，呢處係救護醫院
嚟，因為你俾的敵人嘅流彈炸
傷，所以嚟呢處救你，你安心
調理噉，

生：（二王）哎我提起個的敵人，真
係死都唔得，閉眼，（板眼）唔
通中華民族，掘咗佢祖宗山，
被佢炸到我哋全村，人亡家又
散，連累的豬牛雞狗，都受傷
殘，我祠堂成間，俾佢毀爛，
裡頭的神主牌，都亂晒坑，（二
王）究竟佢地乜野原因，對待
我中華得咁慘，（白）哎大姑
娘，亞大姑娘，佢地做乜欺成
我哋咁呀，

旦：（二王）佢實在係完全係無理，
兼夾第一個野蠻，（中板）等我
講過你知，

生：（白）好呀好呀，

⑥　半日安（《和聲唱片特刊》，約 1936）
⑦　上海妹（《歌林唱片特刊》，約 1937）

旦：（中板）敵國侵略我中華，實在佢個野心係無限，

生：（白）佢野成點呀，

旦：（中板）因為我中華，有好多地，幅員廣闊，所以屢逞兇橫，

生：（白）咁就要欺人嘅呢咩，

旦：（中板）因為我中華，有好多物產與共森林，而且重有五金嘅礦產，

生：（白）咁要分份俾過佢喝，

旦：（中板）哈哈佢個野心，想完全愛晒，都可謂絕頂貪婪，

生：（白）咁開胃呀，

旦：（中板）佢以為，我哋係一個東亞嘅病夫，一定係好難，夠佢搵，

生：（白）要打過至知嘅啫，

旦：（中板）點知道，我哋全國上下，決心挽救狂瀾，

生：（小曲）猛即是猛，猛即是猛，人民奮勇共挽山河，佢泥次，佢泥次，定會撞板，（二流）老虎未曾發威，佢就當作係病貓來辦，（白）佢都懵嘅佢，（滾花）我哋堂堂一個大國，點肯做妾膝奴顏，（白）係喇，咁我哋共佢打咗咁耐，究竟打輸

呀，打贏呀，

旦：（二王）現在打咗都已經一年，殲滅了敵人，有幾十萬，

生：（白）佢梗唔夠我哋打㗎，

旦：（二王）淨係台兒莊一戰，打到佢無一個，能夠生還，

生：（白）嚟個隻食個隻，多多無有夠死呀，

旦：（二王）最近因為戰略所關，故此要暫時，失去數省，

生：（白）乜野話，失咗幾省呀，

旦：（白）係呀，

生：（白）噎哋陰功咯陰功咯，

旦：（白）喂喂你咪咁樣咋，你唔駛咁怒氣㗎，因為你現在有病呀，

生：（白）哎重講得贏嘅咩，我若果好番呀，我同佢死過，噎哋噎哋噎哋，

旦：（滾花）哎你唔駛灰心又唔駛怒氣，我哋不久就會打番，

生：（花間蝶）我淚偷彈，的敵軍兇夾橫，的敵軍兇夾橫，哎我覺得確麻煩，心想報仇為國家紓難除大患，各地，常受摧殘，殊堪浩嘆，

旦：（浪裡白）等我講你聽呀，你唔

生：（白）知道其中嘅情形，難怪你長嗟短嘆，（白欖）佢地準備有幾十年，把我中華國土就嚟侵犯，軍械既精良，重有無數飛機共戰艦，我哋第一個方針，要消耗佢嘅兵士與共子彈，佢想得到我哋一笪地方呀，一定要佢死人死到佢眼斬斬，睇下佢死得幾多人呢，我哋有四萬萬五千萬，（二王）所以失一城一地，絕對與勝敗無關，

生：（白）哦，原來咁呀，咁又唔怕噃，

旦：（二王）重有游擊士兵，在佢後方為患，（白）我哋好多游擊隊活動㗎，

生：（二王）哈哈果然係妙計，不禁令我，笑口開顏，

旦：（白）咁你就唔駛擔心喇，

生：（二王）哎恨我有病在身，未能參加國難，未知幾時何日，我至能夠好番，

旦：（白）唔怕嘅，（二王）你報國有心，正係前途無限，（滾花）他日你投軍效力，祝你奏凱而還。

⑧

⑧ 吳楚帆主唱《不堪重睇舊征袍》（《新月十周年紀念特刊》，1936.8）

粵劇演出集錦 (1938-1941)

劇團	主要演員	劇目
覺先聲[1]	薛覺先、唐雪卿、上海妹、鄭孟霞、葉弗弱、馮鏡華、子喉七、陸飛鴻、半日安、盧海天、麥炳榮、車秀英、新馬師曾、靚榮、呂玉郎、小真真、梁淑卿	夜夜元宵、胭脂將、金鼓雷鳴、狄青、完璧歸趙、玉梨魂、情盜粉梅花、紅杏換荆州、俏哪吒、郎心碎妾心、曹子建、梅知府、重婚節婦、三誤佳期、難成劫後歡、冤枉相思、霧中花、妻嬌郎更嬌
太平[2]	馬師曾、譚蘭卿、衛少芳、黃鶴聲、區倩明、趙蘭芳、羅麗娟、楚岫雲、王中王、陳鐵善、梁冠南、馮俠魂	烽火奇緣、重渡玉門關、情泛梵皇宮、贏得青樓薄倖名、兵霸藍橋、傾國名花、鬥氣姑爺、虎嘯枇杷巷、鬼妻、軟皮蛇招郡馬、為郎出賣妾朱唇、難測婦人心、黃金種出薄情花、王妃入楚軍、戰國牡丹、怕聽銷魂曲
興中華[3]	白玉堂、林超群、曾三多、李艷秋、龐順堯、張活游、何少珊、吳碧君、鍾卓芳、李自由、陳非儂、楚岫雲、車秀英、陳艷儂、李海泉、沖天鳳	羅通掃北、苦命三公孫、八陣圖、紫霞杯、紅孩兒、白蟒抗魔龍、活捉殺人王、反五關、忠孝難關、雷電出孤兒、岳家軍、乞米養狀元、魚腸劍、重見未央宮、蟠龍劍、太平天國、催妝嫁玉郎、白菊花、天門陣
錦添花[4]	陳錦棠、關影憐、上海妹、新周榆林、李海泉、陶醒非、黃超武、梁蔭棠、楊影霞、湯伯明、譚秀珍、靚新華、梁飛燕、羅家權、少新權、盧海天	火燒少林寺、西遊記、打劫陰司路、江南廿四橋、紅俠、九點桃花馬、銅網陣、三盜九龍杯、封神榜、梁天來、怒劫珍珠墳、子證母兇、狀元紅、金鏢黃天霸、慈母殺嬌兒、桃花扇底兵、鐵鏡破天門、粉妝樓、夜盜錦龍袍

1 覺先聲每屆演員都有所不同，到 1939 年才有薛馬安這個比較固定的組合。

2 歐陽儉、梁醒波、鳳凰女都在此期間先後加盟太平。

3 白玉堂的班牌，林超群、李艷秋和後期加盟的鍾卓芳、李自由、陳非儂皆為著名男花旦。這期間鄒潔雲、紫羅蓮開始參與演出。

4 錦添花成立於 1937 年，經常更換正印花旦的人選，初期以關影憐合作最久。鄧碧雲初入太平為梅香，後進錦添花任幫花。

5 任劍輝此時已為著名女文武生。鏡花艷影和梅影均為全女班。

6 陳皮梅是向薛覺先正式拜師的首位女弟子，故有女薛覺先之稱。

7 覺先聲的基本演員。

8 初期有雙生陳錦棠、新馬同台演出，後期由新馬任正印文武生。

9 肖麗章為著名男花旦。

10 紅線女、芳艷芬初踏台板，擔任梅香。

劇團	主要演員	劇目
鏡花艷影 [5]	任劍輝、徐人心、紫雲霞、小飛紅、陳皮鴨、金燕鳴、黃覺明、馮少俠、呂劍雲、車秀英、梁少平、的的玲、畢少英	金弓奠玉關、鳳血洗璇宮、虎豹奪鳳凰、情醉鐵將軍、血肉長城、麒麟戲鳳凰、粉臂抗金刀、夜襲霸王山、綠野仙蹤、願解征袍任護花、雙鳳擁蛟龍、玉指挽狂瀾、漢奸之子、熱血保危城、迷離脂粉陣
梅花影 [6]	陳皮梅、徐人心、紅光光、陳皮鴨、黃覺明、宋竹卿、馮少秋、李醒南、玉玫瑰、金翠蓮、顏思德	虎穴驚鴻、救國女英雄、征袍透甲香、粉面十三郎、美人王、紅光光、胭脂將
濠江	桂名揚、小非非、半日安、車秀英、呂玉郎、紅光光、馮俠魂、何少珊、黃劍龍	冷面皇夫、熱血浸寒關、龍飛萬里城、薛仁貴征東、冰山藏火龍、金盤洗祿兒、萬馬擁慈雲、崔子弒齊君
先覺 [7]	新周榆林、麥炳榮、小真真、車秀英、陸飛鴻、王中王、薛覺明、薛覺非	血滴子、七虎渡金灘、龍虎渡姜公
勝利年 [8]	廖俠懷、陳錦棠、新馬師曾、金翠蓮、黃千歲、靚次伯、衛少芳、韋劍芳、梁國風、謝君蘇	蝴蝶釵、花落又逢君、五代殘唐、穆桂英、文素臣、紫塞梅花、本地狀元、國破家何在、壯士挽山河、賊中緣、慾河浸女、安祿山、乞兒入聖廟、從戎續舊歡、情韻動軍心
大中華 [9]	肖麗章、綠衣郎、馮鏡華、伍元喜、蔣世秋、儂飛鳳、黃雪秋、羅天柱	流星趕月、春滿晉陽宮、十二寡婦征西、嫦娥奔月、蜈蚣珠、鳳嬌投水
人壽	羅家權、林超群、龐順堯、盧海天、凌宵影、小覺天、陳斌俠	龍虎渡姜公十九本、火燒紅蓮寺、黃蕭養、孔明借東風、虎口灌迷湯
勝壽年 [10]	靚少佳、靚次伯、林超群、何芙蓮、綠衣郎、龐順堯、梁飛燕、猩猩仔	怒劫齊桓公、雙星護紫薇、夜劫蓮花陣、怒吞十二城、蛟龍沉大陸

註：當時可以稱為巨型班的有太平、覺先聲、興中華三班，夜場大堂最貴座位，興中華收一元六，太平、覺先聲則收二元二至三元。其他劇團票價都不相同，錦添花、勝壽年收一元六，勝利年收一元八。全女班鏡花艷影收八毫，和其他男女劇團的收費差不多。那時的粵語電影收費約一毫至五毫半，西片以《亂世佳人》最昂貴，因片長三時三刻，收七毫半至四元四。

第二部

淪陷期

1941
12.25

1945
8.16

★領導全體藝員，南北武師合演★
•日場休息•夜演•哀艷名劇•

靚次伯　羅品超　衛少芳　蛺蝶女　王中王　崔子超　袁準

明治劇場

小引：淪陷期的粵劇發展

歷史背景

香港被日軍佔領後，市民的生活發生了極大變化，舊日的繁華夢被戰火徹底摧毀。淪陷期即香港著名的苦難期「三年零八個月」。日軍首先成立軍政廳，將總部設在半島酒店，稍後才移師至滙豐銀行總部。淪陷初期，社會秩序蕩然無存，在日軍未施行地方管治前，已有大批流氓暴徒四出搶掠傷人，婦女慘遭姦淫更多不勝數。

日軍正式施行管治後，銳意把英國殖民地色彩抹掉，例如將有英殖民味道的街名和地方名改為有東洋風味的名稱，如皇后像廣場改為明治廣場，皇后戲院改為明治劇場，太子道改為鹿島通，英皇道改為豐國通等等，更勒令港九各商店洋行把招牌和廣告上所有的英文拆掉或除去。

另外，為了使香港可以成為日軍的補給站，日軍令香港人口儘量減少，而實行戶口登記、糧食配給和歸鄉政策。據估計，淪陷前香港的人口約有一百五十萬，而在送糧誘迫歸鄉及至到戰爭後期強迫離港後，到勝利前只剩下六十餘萬人口。在教育方面強

迫中小學童和教師學習和使用日文，大學的教育則完全停頓。官方語言亦以日文代替英文。

日軍憲兵隊取代了香港警方的地位，他們在港期間不是維持治安，而是殘害市民。為了搶劫民脂，他們時常以搜捕抗日人士和搗亂分子為籍口，肆意闖入民居，胡亂搜掠，若沒有財物獲得，便姦淫婦女。軍政廳在香港施行高壓政策，多次舉行日人慶典和日本儀式，如香港更生紀念、天皇壽辰、神嘗祭、靖國神社大祭、慰靈祭等等，甚至將九龍的聖安德烈教堂改為神社。

為了管制言論和傳遞信息，日軍對新聞通訊和文化活動作出極權統治。在報章發行方面，把部份報社合併在一起，只允許五家報社繼續經營和發行報紙，分別是香港、華僑、循環、東亞和天演日報。又為了點綴昇平和表現「大東亞共榮圈」的成就，而鼓勵歌舞娛樂，在佔領香港不久後便恢復賽馬，文化特務則四出籠絡電影界和戲劇界人士，組成話劇團和粵劇團等。但劇本須審查後方可上演，到後期甚至歌壇曲詞亦須送檢。

部份電影院在淪陷初期恢復營業，但大部份的伶人和電影工作者已先後逃離香港，電影業在香港已是全面停頓，電影院只能放映日本片和宣傳片，一些戲院只好安排話劇或粵劇。不能逃離香港的伶人或演員，迫於生活則在舞台上繼續演出。部份逃往內地的伶人，組織勞軍粵劇團，如新靚就的第七戰區粵劇宣傳團，薛覺先的覺先聲劇團，馬師曾的抗戰粵劇團，和靚少鳳的八和粵劇宣傳團等。

日軍為了在灣仔駱克道一帶建立「慰安區」，勒令區內居民立刻遷走，一些沒有親人投靠的居民便被逼露宿街頭。其後亦在石塘咀、深水埗等地設立「慰安區」和「娛樂區」，使日軍可以盡情

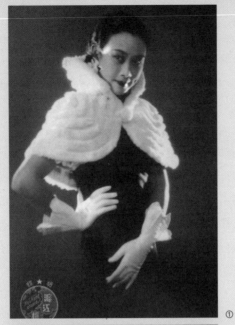

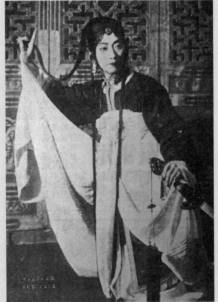

① 電影皇后胡蝶
② 京劇名伶梅蘭芳（《北洋畫報》，1927）

縱樂。

淪陷期間，香港的金融經濟和商業活動已萎縮全無，能夠復業的銀行只是極少數，大部份和日軍對抗的敵國企業和資產都被日軍沒收。往日香港繁盛的轉口港，亦變得蕭條死寂。1943年6月，日軍頒令以軍票完全代替港幣。到了1944年，燃料、糧食嚴重短缺，市民生活非常艱苦，那時候市區的電力供應亦要中斷。米糧價格大漲後，總督部取消糧食配給辦法，那時黑市米糧的價格比黃金還貴重。

幸好香港的抗日力量在鐵蹄下仍然積極進行地下工作。著名的游擊隊東江縱隊，其轄下有多個大隊，每個大隊以下分區建立中隊。他們的勢力不斷地擴大，在居民的配合下，時常於日軍後方反擊破壞，他們的突襲經常使日軍不知所措而損耗兵力。當時活躍的有大埔、元朗、西貢、大嶼山、市區和海上中隊。他們的

另一項成就是在淪陷初期，協助知名文化人士和抗日人士逃離香港，以免他們落入日軍手中。

終於在1945年8月6日，一枚原子彈在日本廣島引爆，日軍陷入崩潰狀態。三天後，另一枚原子彈在日本長崎投下，迫使日本在8月14日正式宣佈解除武裝向盟軍投降，日本的侵略行動才告終結。

日軍限令文化人登記

1942年2月7日《南華日報》報導：

· 東亞文化協會主辦文化人登記啟事：戰後港九文化人，失去聯絡，本會有鑒於斯，特主辦文化人登記，凡文化界人士，請至本處辦理登記手續，俾得工作上之聯絡，及事業上之互助，特此通告。
· 地點：香港畢打行六樓
· 時間：每日上午十一時至下午四時

東亞文化協會籌備處啟

日軍此舉的目的是對著名抗日文化人士進行搜捕，以消滅他們在港的抗衡勢力；另一方面則真正需要一些著名影星紅伶去參加文藝宣傳活動，以表現「大東亞共榮圈」的光輝。3 月 24 日在半島酒店設宴招待電影界戲劇界人士，日軍代表是淺野、藤田、和久田、山崎等長官，演藝界的名人有梅蘭芳、胡蝶、謝益之、黃曼梨、紫羅蘭、薛覺先、唐雪卿、譚蘭卿、洪仲豪、盧敦、陳皮、路明、張瑛、梅綺、鄺山笑、王元龍、湯曉丹、汪福慶等。

到了夏天，這批文化名人被迫參加「廣州觀光團」，到廣州一行，有薛覺先、梅蘭芳、鄧芬、胡蝶、吳楚帆等等。薛覺先、梅蘭芳、鄧芬經此行之後，於薛覺先的「覺廬」，合繪《歲寒三友圖》二幅，以松竹梅，來抒發深情寄意。●

不過好些伶人早有先機，淪陷後便逃離香港，如關德興、馬師曾等。有些因為受日軍監視要到

1942 年下半年才有機會離開，如薛覺先要在澳門演出後才能逃到廣西，梅蘭芳則帶領家眷乘輪船返回上海，胡蝶也在特別掩護下逃離香港。

日軍其中一位代表，和久田幸助生於 1915 年，天理大學外語廣東語部畢業，1934-1943 年間在廣州、香港兩地進修和工作。他能操流利廣東話，在香港與演藝界人士混得相當熟絡。他對京劇名伶梅蘭芳極之尊重，而影后胡蝶、薛覺先均先後逃離香港，返回內地，也都與和久田幸助的暗中幫助有關係。●●

香港戰時的粵劇概況

1942 年，淪陷初期已有十餘家戲院復業，在港島東區有利舞台、東方、國泰，中區有九如坊、娛樂、新世界、中央、明治（即皇后），西區有高陞、太平，九龍有普慶、大華、平安、好世界等。由於經濟仍未穩定，人心惶惶，

●《圖說薛覺先藝術人生》，崔頌明主編，廣東八和會館、大山文化出版社有限公司，2013。

●●《淪陷時期香港文學資料選（1941-1945）》，盧瑋鑾、鄭樹森主編，熊志琴編校，天地圖書有限公司，2017。

好些戲院都減低票價吸引觀眾。當時很多市民都急於回鄉避難，或遷往澳門，故戲院觀眾少了很多，夜場觀眾數目更加疏落，一反戰前夜場擁擠的情況。

日軍佔領香港後的第一個春節，就威逼薛覺先演出。當時覺先聲的台前幕後工作人員人數眾多，為了團員及其家屬的生計著想，薛覺先無奈答允領導覺先聲在娛樂戲院演出。當時的演員有薛覺先、上海妹、半日安、梁飛燕、呂玉郎、李叫天、阮文昇，劇目有《買賣相思》《狄青》《胡不歸》《玉梨魂》《武潘安》，票價由四角至一元五。由春節開始，在娛樂、利舞台、普慶演出三個月。

白駒榮男女劇團在利舞台演出，特等座位只收一元，其餘二三等則收三四角，劇目有《客途秋恨》《金生挑盒》等。中央是陳錦棠領導的錦添花劇團，票價由三角至一元左右。這些劇團的票價都比淪陷前為低。

1942 年 3 月 4 日，香港四大百貨公司復業，即先施、永安、中華和大新。3 月 11 日，日軍公佈糧食配給，由 15 日起，每人日配米六兩四，每斤二十錢。5 月 9 日，20 家中小學校復課。

1942 年 5 月，順利年由廖俠懷、唐雪卿、靚次伯、馮俠魂、譚玉真組成。6 月，有平安、鳳凰兩劇團加入演出。平安有羅品超、楚岫雲、區倩明、張活游，鳳凰則有新馬、白駒榮、余麗珍、李海泉。

1942 年 6-8 月，出現過一些短期班，如新聲（呂玉郎、梁飛燕、李瑞清、衛少霏），勝壽年（靚次伯、馮俠魂、王中王、蝴蝶女、的的玲），明治（新馬、上海妹、半日安、王辰南、白雪仙），新中華（白駒榮、譚玉真、少新權、馮少俠），乾坤（張活游、鄭孟霞、伊秋水、顧天吾），采南聲（白駒榮、譚玉真、王中王、少新權）等等。

③

④

⑤

⑥

③ 皇后戲院被改名為明治劇場，並且上演粵劇（《華僑日報》，1942.7.28）
④ 秦小梨成名作《肉陣葬龍沮》（《華僑日報》，1943.7.16）
⑤ 大中國《花好月圓》（《華僑日報》，1944.1.30）
⑥ 新中國劇團《馬騮精打爛盤絲洞》廣告（《華僑日報》，1943.10.26）

淪陷期的粵劇都有日夜兩場，日場一時至五時，夜場七時至九時半。那時夜間多有宵禁，治安不寧，市民夜間活動多有不便。到了戰事後期燃料和電力供應短缺，晚上燈火備受管制，有些地區暫停電力供應。由於日場時間充裕可以演畢全劇，觀眾亦較多，所以日場票價比夜場還貴，與戰前戰後情況剛好相反。在票價方面，戰事一年比一年緊張，物價不斷上漲，劇團的票價亦因而提升。淪陷初期市民仍可使用港幣，1943 年日軍以軍票完全取代港幣後，看戲便要用軍票。

1943-1945 年，生活日漸艱難，部份劇團為了維持生計，逐步走向庸俗化，加入吞火、飛刀、軟骨舞、肉感舞蹈作噱頭。劇作也以神怪、香艷、奇情等為賣點，如《肉陣葬龍沮》《標準龜公》《馬騮精打爛盤絲洞》等。由於廣受觀眾歡迎，造就了一批冶艷風情的女伶人，如秦小梨、張惠霞、區倩明等。秦小梨是梨園新進花旦，舞台經驗尚淺，卻憑《肉陣葬龍沮》一劇成名，每次點演都為班主帶來可觀盈利。●

南海十三郎的兩位徒弟袁準和唐滌生，都在香港掙扎求存，沒有停止劇團工作。袁準最初是戲迷，進而結識伶人，更跟隨南海十三郎學習編劇。袁準的第一部作品是《皓月泣殘雲》，給義擎天的千里駒、靚少鳳、葉弗弱上演，又為大羅天編《落花時節》。1936 年為大江東的桂名揚、譚玉蘭、靚少鳳、廖俠懷編《甜姐兒》。袁準十分喜愛演戲，經常參與演出，就算是反派或丑角，他都不計較。

袁準在淪陷期參加過大東亞、新中國、大中國等劇團演出，常常又編又演，如在新中國編寫《馬騮精打爛盤絲洞》《攝青鬼》《掘地葬親兒》《封神榜》等。新中國後來改組為大中國，袁準編撰《喝斷奈何橋》《天下一家春》等，同台演員有鄺山笑、鄭孟霞、顧天

●《從戲台到講台──早期香港戲劇及演藝活動 1900-1941》，羅卡、法蘭賓、鄺耀輝著，國際演藝評論家協會，1999。

吾、秦小梨、黃侶俠等。大中國還上演唐滌生編劇的《羅宮春色》《雷雨》《花好月圓》等。

另一位值得注意是小武顧天吾，淪陷期參加過乾坤、新中國、大中國等劇團演出。他十二歲就師事鄺新華、靚南兩位前輩，每天練兩小時樁，一小時馬步，並要練拳腳功夫，習得堅實功架和技藝。十四歲正式參加落鄉班超群樂，初名少啟華，得小崑崙賞識，帶他一起往南洋來回演出，並改藝名顧天吾。其後，他自做班主，到過越南之河內、海防演出。1939 年領班往上海登台，推出名劇《月下追賢》《火燒景陽宮》《銅城劫後灰》《林沖夜奔》等，受到戲迷歡迎。1941 年秋末，返回香港。

顧天吾的著名首本戲《雙人頭賣武》，由他一人倒立主演，以兩手支地，臀部裝上一個假人，仿似有上、下兩個人頭。還要以腳作手，表演出各種高難度動作，如洗面、奠酒、拳術、拜神等，令人嘆為觀止。

1943 年，羅品超、余麗珍的光華劇團成為班霸。他們的演技各有千秋，編劇李少芸又提供不少有力的劇本，所以奠定了光華的聲譽。這段時期，大時代、新中國等劇團，為了比肩光華，遂合併為大中國劇團。大中國以鄭孟霞、鄺山笑為主演，唐滌生為他們編撰電影化新型舞台粵劇，一時亦有相當號召力。其後光華、大中國兩大劇團解散，不少粵劇藝人都離開香港，往澳門或其他地方演出。●

羅品超於 1944 年自組超華劇團，與唐滌生、鄭孟霞夫婦合作。他們艱苦經營九個月，最終因業績不理想而結束。當時與超華打對台的還有光榮劇團，由顧天吾、余麗珍、李海泉合組。中央戲院復業後改演粵劇，因為和高陞地理位置接近，兩所戲院就變成打對台。

●《淪陷時期香港文學資料選（1941-1945）》，盧瑋鑾、鄭樹森主編，熊志琴編校，天地圖書有限公司，2017。

⑦ 小武顧天吾《雙人頭賣武》的介紹刊於《大同》第一卷第三四期合刊，1942.11.15（盧瑋鑾女士藏品）

粤劇界裏的一個名角
小武顧天吾
他以演『雙人頭賣武』著名

在新香港的戲劇界裏，一提到顧天吾，大概沒有不曉得的吧！他，是廣東人，東莞人，確實的也是土生土長的顧蒼華。他在十二歲的時候便從事藝術，技術師事數師事顧少華的老生，他叫廣東人稱做小武。頂瓜瓜，當他表演起「雙人頭賣武」這一幕的時候，看他那種技藝的敏捷，真是令人對眼底的佩服的戲劇家。

顧天吾，還有一個老行尊，但是，粵劇界裏最不行，他的來歷，大概從過去，蔡天海時代的時候，便已有這樣，在日本的橫濱，招搖撞騙，各海南方的越南的，都是他作過的足跡。

一九三九年，「火燒羅馬」，這幾幕差不多全本的戲，他回到香港來一本是在港物色的身手不凡，他便投身在氣氛之濃，他回到香港來一本是在港物色的。

一九四一年的秋天，他便回來本港，他好幾個人的角色都是在，他很擅長於唱做念打的武技，尤其在唱做方面，從現在各幕戲裏，好幾個人的名伶，都擅長於唱做念打的武技，尤其在南方各地巡遊，在技術和唱工方面，都有相當造詣，所以，他在堅持唱做十九歲便挾藝遊方術界。

就，我知道，顧天吾身手不凡，那種技藝，不論你是本行人，都會看得出。他的工夫，卻也有着相當的歷史的。他在十二歲的時候，已經開始練習他的紅氍氈技術。

在丑生中，是最苦的，他的阿弟，不曉得他叫，他那真正的刀劍的功夫早就練不得了，那就是他最低的技藝，不成為好的花旦，小生、小武、武生，的朋友，少不得點點的戲劇家。

不然的話，當他唱角式，你知道嗎，當唱角小武、小生，他的來歷，一，洗面。二，睡覺。三，吃蔗薰。四，燃香拜神。六，爆竹。

他身手不凡，技藝師事各種動作手，表演各種的手工架，他的工架很好。他設說，他在十二歲的時候，已經練習他的紅氍氈技術。

彼ノ〈粵劇〉ニ於ケル地位ハ極メテ高ク、彼ハ〈雙人頭人〉ト云ヘバ、誰モガ此ノ槇濱蔡ヲ思ヒ出スモノト、丹熱ノ境ニ入ッテ、此ノ活躍ヲ續ケテヰタ。今年ハ十二歲デアリ、當初ヨリ〈粵劇〉界ニ於テ横濱蔡天吾〈幼少〉ッテ、丹熱ノ境ニ入ッテ、彼ノ境〈幼少〉ッテ、今年ハ十二歲デアル。

彼ハ〈粵劇界ノ名優〉ノ一人トシテ、新香港ノ〈中國人ノ娛樂〉ノ改革ニ加ハッテ來ッテ、彼等ノ多クノ期待ガ懸ッテヰル。

希望呢？朋友，不惡則惡，當然是下面這樣的！朋友，這就是我要說的話，他們「雙人頭賣武」的好處，是想、看吧，這上面的表演原原本本給你看，如果這是有真正的雙頭人，他的技術和唱工情的成名，有時候只好些有一般的人，所以，霍京鵬的人是真正的，那一个究然唱做念打十足的表演，京劇中擅長，和前有情的改善，如果這是有真正的粵劇界都有改善的一天，我和他有同樣的感覺和希望。

新香港的戲劇
—影人劇團最近公演的名劇

理想夫人

莫里哀原作，顧文宗導演的一部傑出的諷刺嘉劇，安結閏導了一個女孩阿麗，她熱在家裏，少哲相戀，而童真安卻思想失人，不料地意氣與少年嘗告安，糾紛迭起，及後，嘗與女兒選，又獎投於安家。愈里哀父與女及女同時至，願以女配審，暴露宋之罪惡

慾魔

歐陽予倩原作，最近公演—李景波導演的一部好戲，有深刻的描寫。對理智與感情的衝突，有深刻的描寫。李景波—飾人李氏主人李氏，飾其妻花氏。陽予倩，演出—李景波—飾，富豪〈有錢〉之女小金娘子，及其慾魔，並由其次子的殺富農，尊其家庭，並曲其兒子病下，花氏之女小金娘結婚，不久又奇然戀愛，活潑可愛的性質，終於小金娘逃逸，李氏—飾然良心，將其一人縱慾之結果，李氏—飾，小金娘—飾其母又一奇然良心發現，當慾魔同歸盡，與其父判官真真自首。

鄺山笑曾由廣州聘來伶人,組織一公司,以陳錦棠、沖天鳳、李海泉、余麗珍等,分為錦添花(陳錦棠、鄧碧雲)、大榮華(顧天吾、余麗珍)兩班,結果票房均告失利。由於九龍普慶院主戴氏因事與鄺山笑發生意見,錦添花、大榮華只好在高陞、東樂兩院輪流上演。演期由 1944 年 12 月至 1945 年 1 月。

小武馮少俠本來受聘於超華劇團,他和羅品超有不少武場戲可以發揮,唱做技藝亦大有進步,故此被中央戲院招攬去組成中央劇團。中央劇團由馮少俠、蝴蝶女、尹少卿領導,加上一群青春朝氣的伶人,由 1944 年 12 月演至 1945 年 3 月。●

1945 年 1-4 月,鄺山笑再主持百福劇團,由羅品超、余麗珍領導,雖然博得好評,但不能挽救垂危的粵劇環境。另外,余麗珍因為生產,需要短期休息。羅品超只得另謀新發展,於是和秦小

梨組成新聲。

此時,還有大富貴劇團,由李海泉主持,顧天吾、蝴蝶女領導,堅持演出至 6 月,亦因不能維持而停止。踏入 1945 年 7 月,香港的粵劇已進入沉寂狀態。●●

⑧

●《大眾周報》第 4 卷 13 號 91 期,〈從粵劇界變化談到中央劇團〉,1944.12.30。
●●《香島月報》第 1 期,1945.7.5。

⑧ 鄺山笑演粵劇,也拍電影(黃文約先生藏品)

馬師曾主編
曾佈偉大
前景空諧
奇古情趣
艷裝無敵
新劇

馬師曾領導

一，插段非凡
二，古代佈景
三，服裝顯赫
四，巧妙歌詞
五，莊諧並重
六，名貴用品

香港淪陷後，馬師曾離開香港，經澳門進入內地。在三年零八個月的歲月裡，完全沒有再踏足香港，而在廣西等地以粵劇勞軍義演，抗戰勝利後才重返香港。和平後，勝利粵劇團由廣州回港，演出特刊上有馬師曾口述、馮少義筆記的一篇文章〈我入國的工作經過〉，是他的真實見證：

當日寇在香港登陸後的第三日，我為逃出和久田日本報導部主持人的威迫利誘，就遵家嚴的訓示，與二弟師贄、四弟師洵趁漁船，奉家嚴十餘口偷渡往澳門，在駭浪驚濤摒

香港產物於腦後，幾經艱險三十六小時之漂流，幸卒抵澳。在澳蟄伏兩月，幸以李民雨之介，獲廣州灣陳漢梓之聘在赤坎為歸國難僑籌演，蒙李主席漢魂先生頒下獎狀，更得戴朝恩先生勸助，遂集合同志組織劇團入國宣傳，離遂溪至廉江，在該縣為難僑籌演，演畢蒙黃鎮縣長郊送十里。

當時，在澳門集合的同志有謝三桂、紅線女、甘燕鳴、鍾劍飛、梁冠南等。馬師曾帶領劇團在陸川、容縣、鬱林、柳州、梧州等地演出。在柳州逗留了相當長的時間，被第四戰區政治部委任為

改良粵劇宣傳團團長，連續為響應文化勞軍運動，以及為多個團體義演。後來再計劃到桂林，由於部份團員不喜歡第四戰區政治部的紀律性管轄，便離團而去。馬師曾唯有集合其他志同道合的同志，這時陸小仙等人加入成為抗戰粵劇團。

抗戰粵劇團由梧州演至西江一帶，在肇慶服務達六個多月。馬師曾仍然心繫香港的粵劇同業，他在肇慶各報（包括《民族日報》《正報》《晨報》）登出以個人名義向留居淪陷區內各同志敬告一書，促他們早日擺脫日治以歸國服務。

1944年春天，歐陽予倩在桂林召開西南七省戲劇展覽會，各地方劇種如湘劇、桂劇、平劇都派代表參加，馬師曾決定率團前往桂林。可惜路途跋踄難苦，抵達桂林時，戲劇展覽會已告終結，成為粵劇界的一大憾事。

剛巧烽火迫近桂林，馬師曾再次率領團員前往平樂。在此過程中，他因顛沛流離和積勞成疾以致咯血。在平樂養病時，團員四散，潰不成軍。幸得八步的邀請為樂善堂義演，馬師曾和紅線女等兩三位團員，參加了原在八步演出的劇團並一起演出。馬師曾之後在八步奉母渡過一年安全的生活。抗戰勝利後，馬師曾組成勝利劇團在羅定、肇慶、佛山、廣州等地演出。

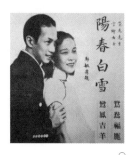

薛覺先從春節開始被逼演出三個月後，在 1942 年 6 月，他和唐雪卿終於取得渡航證帶領覺先聲劇團往澳門演出。7 月，覺先聲劇團正式在國華戲院公演，演員有呂玉郎、楚岫雲、劉克宣、鄧碧雲等。●

演罷此台，薛覺先急忙率團往廣州灣（現今湛江），以躲避日本特務的追縱。在赤坎拜訪當地望族時，他們向薛覺先言明，內地人士對他在淪陷期沒有離開香港有所誤解。於是，他在報章上刊登「脫離敵寇返國服務啟事」。在赤坎演出時，得知和久田帶領特務到廣州灣，欲取薛氏的性命。又迫使薛覺先帶領團員連夜渡過寸金橋，逃往廣西大後方。寸金橋是法租界廣州灣和抗戰區遂溪的分界處，一過寸金橋，日軍就不會貿然闖進。

薛覺先的《四省之行紀事詩》有以下記載：

> 自由還我至堪欣，
> 風物般般異見聞。
> 小住遂溪初奏技，
> 張巡殺妾饗三軍。

回入內地次始，先抵粵南之遂溪，

遂溪雖屬我粵一小縣份，但因抗戰後交通梗塞，內遷者多由廣州灣經此而往桂柳等地，故城地雖小，而頗見繁盛，久居港地，習於都市洋場生活者，乍睹抗戰氣息盈溢之後方城市，總覺一切都在蓬勃滋生，令人精神怡爽。

在遂溪居停一日，是晚作本團之第一次義演，演出《張巡殺妾饗三軍》一劇。●

覺先聲劇團先後在遂溪、廉江、鬱林等市演出，當時有團員陳燕儂、白龍珠、梁素琴、阮文昇、梁少聲等。其後到柳州演出，卻受到當地報章攻擊和中傷，劇團找不到戲院演出，旅館不接納棲身。直到第四戰區司令長出面調停，此事才告平息。覺先聲劇團雖在重重困難之中，仍然堅持有質量的演出，劇目有《梁紅玉》《女兒香》《戰地鶯花》等。在柳州演出約三個月後，便往桂林演出兩個月。1943 年夏天，覺先聲獲湖南省衡陽市廣東同鄉會邀請

義演籌款，得到第九戰區司令長款待。之後返回桂林演戲。

1944 年，他們在廣西平樂、八步等地演出。而在梧州演出時卻遭人搗亂戲院，使得劇團損失慘重。在湘桂受到日軍瘋狂轟炸，需要大撤退時，覺先聲劇團一面逃難，一面演出，途經南寧、陸安、田東、田陽等地，到達那坡時，實在無法演出，被迫宣佈散班。散班後，薛覺先與家人往百色避難。●●

1945 年，薛覺先和唐雪卿在雲南昆明閒居半年，其間無法組團演出，只有依靠積蓄和變賣衣飾渡過艱辛的日子。8 月得知日軍退出南寧，薛覺先便召集團員在南寧演出，劇目有《王昭君》《鳳儀亭》《胡不歸》《重婚節婦》《前程萬里》等。在日本宣佈投降後，覺先聲在肇慶、佛山、廣州演出，直到1946 年才返回香港。

● 《薛覺先紀念特刊》，紀念薛覺先逝世三十周年籌備委員會編，1986。

●● 《薛覺先紀念特刊》，紀念薛覺先逝世三十周年籌備委員會編，1986。

大東亞劇團

◀◀大亞爭週紀▶▶
◀◀東戰一年念▶▶

新香港劇團

和久田幸助是日本特務，長期在香港生活，他對香港的文化藝術界人士非常熟悉，還說得一口流利的廣東話。

淪陷期間，日軍時常威逼利誘，或以糧食來換取文化藝術界人士的辛勞付出。他的「香港電影協會」除了組織「旅港影人劇團」和「華南影人劇團」演出話劇，更主辦粵劇團。日軍希望藉著娛樂事業的發展，來點綴「大東亞共榮圈」的繁榮。

當時生活難苦，香港糧食供應短缺，日軍提出的條件就是對演出者額外給予米糧，很多藝人為了家中老幼生計，在萬般無奈下唯有接受演出。在 1942-1943 年，「香港電影協會」主辦了不少話劇和粵劇演出。

1942 年 9-10 月，大江山劇團，演員有鄺山笑、靚次伯、衛少芳、白駒榮、少新權、蝴蝶女，劇目有《虎將奪寮西》《盲眼狀元》《月殿求凰》《蠻女戲癡官》《重見未央宮》《女媧鏡》。10-11 月，共榮華劇團有譚玉真、新馬師曾、靚次伯、陳鐵英、鄒潔雲、袁準，演出《樊梨花》《虎將拜陳橋》《薛平貴》《懷胎十二年》等，在《霸

王別姬》中新馬師曾反串飾演虞姬，靚次伯開面飾演霸王。11月，大亞洲劇團有顧天吾、新細倫、羅舜卿、鄒潔雲、王辰南、馮少俠、翟善從、秦小梨，劇目有《雪夜征人》《珠崖碎綠珠》《款擺紅綾帶》《俠影飛鴻》《蕭何月下追韓信》。

大東亞劇團方面，演員有羅品超、衛少芳、蝴蝶女、曾三多、崔子超、王中王，劇目《摘纓會》《梅花簪》《催妝嫁玉郎》《刁蠻宮主戀駙馬》《誰是月中仙》《南雄珠璣巷》《忠孝難關》《醉打金枝》

《羅成寫書》。大東亞頗受歡迎，由 1942 年 10 月經營至 1943 年 3 月。

1942 年 10 月至 1943 年 4 月，新香港劇團有李海泉、余麗珍、白駒榮、少新權、區倩明、張活游、關飄女，演出《闖留學廣》《乞兒升宰相》《情劫玉觀音》《羅通掃北》《冤魂哭太廟》《十萬童屍》《粉妝樓》《打劫陰司路》等。

1942 年夜場座價約為軍票十錢至五十錢，1943 年的票價則為十五錢至九十錢。

○ 日軍的香港電影協會主辦大東亞、新香港的粵劇演出（《華僑日報》，1942.12.8）

①

唐滌生（1917-1959），本名唐康年，1917年6月18日在黑龍江出生，其籍貫是廣東中山縣唐家灣。他曾在上海修讀美術，但因日本侵華，以致無法完成學業。

1937年廣州淪陷，他避走香港，因堂姐唐雪卿的關係，介紹他到姐夫薛覺先的覺先聲劇團做抄曲工作。後來他得到薛覺先和馮志芬的賞識，繼而從事編劇工作。1938年，他與薛覺先的十妹薛覺清結為夫婦。

1941年香港淪陷，唐滌生和薛覺清此時已離婚，唐滌生留在香港。1942年，唐滌生和鄭孟霞結為夫婦，兩人在香港共同渡過最難苦時刻。在淪陷期間，鄭孟霞演過約六十部唐滌生編寫的粵劇，她是演出唐滌生作品最多的演員之一。

淪陷時期，和唐滌生合作過的名伶有張活游、白駒榮、區倩明、鄺山笑、黃侶俠、馮少俠、羅品超、余麗珍等等，較為著名的作品有《落霞孤鶩》《龍樓鳳血》《銀燈照玉人》《曉風殘月》《魂斷藍橋》。

① 《藝林》第 27 期封面為鄭孟霞（1938.4.1）

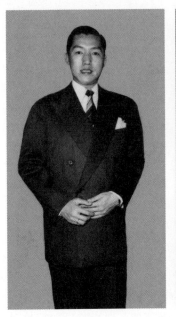

② 唐滌生
③ 鄭孟霞

鄭孟霞（1912-2000）和唐滌生的結合亦是她的第二次婚姻。她本身是舞蹈名家和京劇票友，1934年，於上海一所唱片公司的舞后選舉會中，以超卓舞姿，從當紅的北平李麗手中搶過了舞蹈冠軍的名銜。那時的舞伴是另一位舞蹈名家陳高聰，也是她生命中第一位丈夫。後來，兩人南下香港。可是在1938年，陳高聰因病辭世。●

鄭孟霞曾經在1938年加盟覺先聲劇團，後來因和唐雪卿有爭拗，演完一屆便沒有再續約。1939年她開始參加電影工作，和薛覺先合演過《銀燈照玉人》。

1942年2月，市道蕭條，臨近農曆新年，在導演楊工良、編劇唐

●《藝林》第72期，〈鄭孟霞的藝術、戀愛、人生〉，1940.4.16。

滌生等的發起之下，組織了一群影劇人士，與吳楚帆、鄭孟霞、盧敦、伊秋水、朱普泉、周志誠、高魯泉、王元龍等合組兄弟班「華南明星劇團」。在娛樂、東方、中央、九如坊，以及東樂、元朗各處演出。節目是以雜錦形式，有粵劇、京劇、話劇、魔術等。以收入所得，在班中支持眾人食糧。只是一再減低票價，收入都不理想，演罷元朗便要解散。●據盧敦憶述，當時因為日軍晚上實施戒嚴，班中各人回家不便，於是擠在後台或舞台上，鋪蓆而睡。唐滌生沒有棉被，寒冬深夜，不能入睡，起來走動取暖。鄭孟霞可憐他的情狀，就借半邊棉被給他。就這樣，他倆的感情日漸濃厚。●●

鄭孟霞後來參加新時代、大中國、天上、百福等粵劇團，和張活游、鄺山笑、羅品超等文武生合作演出。由於她對京崑藝術熟悉，所以提供不少京劇題材讓唐滌生改編成粵劇演出，如《水淹泗洲城》《三擒費德功》《雙錘記》《霸王別姬》《漢壽亭侯》《花田錯》等。在《霸王別姬》中，鄭孟霞先反串飾韓信，後飾虞姬，顧天吾則飾項羽。

這期間，唐滌生的創作題材還有以小說和電影為藍本。他把著名小說家張恨水的名作《似水流年》《啼笑因緣》和望雲的小說《黑俠》改編過來，也有根據《銀燈照玉人》《魂斷藍橋》等受歡迎電影改編的，還把廣東著名武術故事搬上舞台，如《方世玉打擂台》《胡惠乾打機房》等。

兩夫妻一個演戲，一個編劇，兩人對戲曲藝術不離不棄，他們經常討論戲場的安排。鄭孟霞常常向唐滌生提供京崑劇藝的不同處理手法、唱腔、身段等豐富資料，使唐滌生在編寫粵劇時，將京崑劇藝融會於粵劇內，鄭孟霞對唐滌生的創作可以說是功不可沒。

●《吳楚帆自傳》，吳楚帆著，香港偉青書店，1956。

●●《瘋子生涯半世紀》，盧敦著，香江出版社，1992。

① ②

李少芸（1916-2002），原名李秉達，廣東番禺人，自小愛好粵劇，有文學修養，時常參與社團音樂演出，長大後專注粵劇編寫工作。他受到名伶薛覺先的賞識，給覺先聲劇團編寫了《歸來燕》《陌路蕭郎》《曹子建》《妒雨酸風》《再度劉郎》等劇，又為勝利年劇團寫《文素臣》。在戰前，他已是成名編劇家。

淪陷時期，李少芸為羅品超的光華劇團編寫《宏碧緣》《北河會妻》《王寶釧》《花街慈母》等劇。那時，光華的正印花旦是余麗珍，由於與余麗珍長期合作，兩人情懷互通而成為模範夫婦。

1943 年 12 月 8 日，《大眾周報》第 2 卷 12 號 38 期有一篇〈粵劇編劇談貢獻給李少芸先生〉：

看了光華劇團李少芸君編劇的《冤枉檀郎》後，覺得這劇本是最近出演的劇本中，比較成功的一部，雖然下卷不及上卷緊張，但還不致使人感到乏味，可惜結果太過悽慘，但演員的支配卻十分得宜，這就是編劇者成功的地方。

作者還提及余麗珍的演技：「這劇本裡最成功的該是余麗珍，她是專

① 李少芸
② 余麗珍早年往美國登台留影（約 1940）

長哀怨愁苦的表情，扮演一個慘受壓迫的可憐婢女，悽楚動人。」

余麗珍（1923-2004），在南洋出生和長大，十三歲始學習粵劇，成名後獲聘往美國演出。淪陷時期，由美國初來香港參加鳳凰、平安、光華、大榮華、百福等劇團，合作過的名伶有羅品超、李海泉、曾三多、白駒榮、新馬師曾、顧天吾等。

余麗珍自在香港登台後，因為藝術優秀，不久就博得好評，而有著崇高的地位。由平安劇團而新香港，到現在的光華劇團，一直都執掌正印。麗珍是擅長幽嫻貞靜的閨閣派，表情細膩，唱腔清婉。可惜哀氣不夠充足，但卻能運用得宜，有新上海妹之譽。但我覺得余麗珍有時飾演嬌憨天真的小兒女，卻是上海妹所不能及的。與蝴蝶女同一劇本中，時常以一正一反的角色出現。因為蝴蝶女是擅長反派角色，一個端莊，一個艷麗，正是春蘭秋菊，各有芳秀。環視港中粵劇旦角人材，是誰也不能望其項背的，所以光華劇團能夠時常旺台，也是女

③ 余麗珍的推車功架（任志源先生藏品）

角人選應用得當的原因了。●

她熟悉粵劇古老排場，戲路縱橫，文武兼備，既能紮腳武打，亦能演苦情戲。她的做功卓絕，唱腔婉轉，是一位全材的花旦。1942-1959年，她在舞台演出從無間斷，台期之密，戲碼之多可稱是同期花旦之冠。保守估計，她演過的粵劇劇目超過二百個，故有「藝術旦后」之美譽。

戰後，李少芸為光華、覺光、覺華等劇團編寫劇本。他不單只文采飛揚，亦是能幹的班政家。他們兩夫婦曾經在1950年代創辦了大鳳凰、新景象、五福、大富貴、麗春花、麗士、高陞樂等劇團，與多位名伶合作過，如任劍輝、馬師曾、上海妹、薛覺先、白玉堂、關德興、梁無相、何非凡、林家聲等。

這對梨園佳偶，夫君編寫劇本，妻子負責演出，他們為粵劇創造了多次佳績，從和平後的《三月

杜鵑魂》《燕子樓》《趙飛燕》《淒涼姊妹碑》《斷腸姑嫂斷腸夫》《落花時節落花樓》，到1950年代的《張巡殺妾饗三軍》《楚雲雪夜盜檀郎》《十奏嚴嵩》《新封神榜》《枇杷山上英雄血》《紮腳十三妹大鬧能仁寺》《山東紮腳穆桂英》《紮腳樊梨花》《七彩蝴蝶精》等等，都給戲迷留下深刻印象。

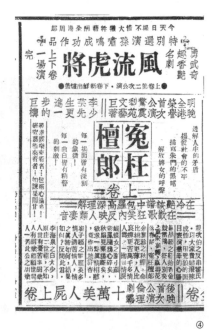

④

●《大眾周報》第2卷3號29期，〈余麗珍與蝴蝶女〉，1943.10.6。

④ 光華《冤枉檀郎》（《華僑日報》，1943.10.17）

羅品超的
光華劇團

高陞戲園

光華
劇團

今天日
場休息

電座書話：
二七一三九

三娥眉卷
明晚新劇
光頭飛將上審
雲夜破兵金
羅品超小生應工

①

羅品超（1912-2010），原名羅肇鑑，有兄弟姐妹五人，排行第二。自小隨後母觀看大戲而成為戲迷，十二歲在花地孤兒院讀書，隨教戲師傅花鼓江學藝。十七歲在歐陽予倩的廣東戲劇研究所戲劇學校學習話劇和京劇，之後在八和戲劇養成所學習粵劇排場功架和古老排子。

1932 年開始，在千秋鑑、九華台等紅船班演出，逐漸受人矚目。1933 年，在覺先聲劇團任小生。薛覺先是羅品超崇拜的名伶，他在此期間得到薛氏的親自提點，獲益良多。1935 年和花旦譚玉蘭拍製電影《梁山伯與祝英台》，一舉成為銀幕偶像，戰前更拍了國防電影《太平洋上的風雲》《叱吒風雲》等名片。•

1935 年 6 月，參加義擎天班，受到千里駒、葉弗弱提攜，而當時的文武生是靚少鳳，他的小生藝術對羅品超亦影響很深。有一次，在演出前靚少鳳突然病倒，千里駒和葉弗弱決定破格讓羅品超代替靚少鳳演出。當晚的劇目是《裙邊蝶》，結果不負眾望，自此羅品超升上文武生位置。1936 年，羅品超在新加坡定居，任當地八和會館館長。其後獲陳非儂

1
1
3

① 羅品超（1938）

•《羅品超從藝六十八年》，廣東省文化廳藝術委員會、廣東省戲劇家協會、廣州市文化工會、廣東粵劇院主編，1992。

邀請，往美國、泰國、馬來西亞等地演戲。

香港淪陷後，他參與平安、大東亞、光華、超華、百福、一品等劇團之演出，合作過的名伶很多，如楚岫雲、張活游、衛少芳、曾三多、區倩明、鄭孟霞、羅艷卿、葉夢痕、秦小梨、翟善從、袁準、靚次伯、余麗珍、蝴蝶女等。這時期，亦是他在藝術道路上的一個里程碑，他很多著名劇目都在此階段確立並邁向成熟。

羅品超的光華和白駒榮的義擎天是淪陷時期的長壽班霸。1943年光華的陣容有余麗珍、蝴蝶女、靚次伯、李海泉、崔子超，名劇有《王寶釧》《羅成寫書》《宏碧緣》《黃蕭養》《大鬧翠屏山》《六月飛霜》《李元霸》《薛丁山》《高君保》《陳世美》《夜送京娘》《十美繞宣王》等。據羅品超透露，「光華」的真正含義是「光復中華」，可說對當時鐵蹄下的香港別有一番深情，對中華民族另有一番寄望。

他的個人藝術風格，在此時期明顯地確立起來，特別是他以「金雞獨立」演《羅成寫書》的功架，至今仍為戲迷津津樂道。

羅成是《說唐演義》的虛構人物。《說唐演義》描寫隋末唐初英雄的開國事跡，以唐公李淵與瓦崗寨群雄的勢力最大。齊王李元吉爭奪王位，將秦王李世民誣陷入獄。李元吉為剷除李世民的心腹，藉征討蘇定方，推薦羅成為先鋒。羅成得勝歸來。李元吉為加害於羅成，逼令羅成再戰。羅成忍飢苦戰後返城，李元吉緊閉城門不准羅成進關。羅成無奈，咬破手指作血書，囑咐城樓上守關之義子羅春轉奏朝廷，隻身力戰敵兵，終因戰馬陷入淤泥河，被亂箭射死。羅品超表示，在京劇裡羅成先下馬放下槍，再伏於石上寫書。到了他演粵劇，為突出英雄氣概，就想到讓羅成抬起左腿，把槍擱上，再撕下白袍鋪在大腿上。更要咬破指頭，邊唱邊用翎子蘸血寫於袍上。他認為這樣就有好戲看。這場戲是在羅成血戰四個

②

城門之後，要保證金雞獨立，又唱又舞又寫，演足二十分鐘。他平常練功堅持一個小時以上，直到六十多歲仍可演這齣戲。

1944年，光華劇團面臨解散。羅品超認為十分可惜，因為各位台柱意見不一，貌合神離，他感到獨力難支，遂不得不自謀出路。後來，羅品超自組超華，與鄭孟霞、唐滌生夫婦合作，羅夫人黃寶瓊親任經理。他們的劇目有《梁山伯與祝英台》《大俠甘鳳池》《黃飛鴻正傳》三集，以及《曉風殘月》《孔雀東南飛》等。●

〈漫談超華劇團〉一文，對羅品超的藝術作出以下評價：「唱做夠稱穩健，台風武技，更是優秀，而且表演認真，對於自己的技能從來不自滿足，私生活方面，亦能誠樸自守，不好無謂交遊，不用機謀對人，無論班中同事或友人，對於羅品超的人格信譽，都是一致稱揚。」

1950年代，羅品超返回祖國，使他的藝術里程再進入新階段，產生了《鳳儀亭》《五郎救弟》《山東響馬》《林沖》《荊軻》等戲寶。

② 羅品超、黃寶瓊的結婚照（1944）

● 《大眾周報》第3卷9號61期，〈漫談超華劇團〉，1944.5.27。

③ 光華、新中華、新時代打對台（《華僑日報》，1943.6.12）

④ 光華《王寶釧》（《華僑日報》，1943.6）

⑤ 光華《劍底沉冤》（《華僑日報》，1943.12.17）

龍樓鳳血

高陞戲院

白駒榮的義擎天劇團

　　白駒榮（1892-1974），原名陳少波，廣東順德人，二十歲才學戲，二十五歲走紅，成為 1920 年代的小生王，首本戲有《梅之淚》《李師師》《隔河私會》《風流天子》《泣荊花》等。

　　他曾與男花旦王千里駒（1888 - 1936）在周豐年班合作過多齣名劇，如《捨子奉姑》《夜送寒衣》《再生緣》《金生挑盒》等，得到千里駒的悉心指導，藝術涵養日漸成熟。以前千里駒和小生聰在國中興班合作多時，《捨子奉姑》和《夜送寒衣》就是他們的首本戲。千里駒把小生聰的處理手法、身段、表情等都逐一為白駒榮加以分析，使他獲益良多。●

　　1925-1926 年，省港大罷工嚴重影響兩地經濟，戲班停鑼，很多伶人失業，不能維持生計。白駒榮受美國三藩市大中華戲院邀請，前往美國登台，演期由 1925 年 11 月至 1927 年 3 月。●●

　　1936 年，白駒榮到過越南、新加坡、馬來亞、菲律賓等地演出。香港淪陷初期，參加過鳳凰、新中華、采南聲、大江山、新香港等劇團演出。1943 年 9 月到 1944 年 2 月，他領導的義擎天劇團長期演

● 《粵劇春秋》，廣州市政協文史資料研究委員會、粵劇研究中心合編，1990。

●● *The Rise of Cantonese Opera*, Ng Wing Chung, Hong Kong University Press, 2015.

① 陸飛鴻演《十三歲封王》，唐滌生親筆題詞：「封王年方十三歲，恰如平地起春雷，風雲志，始為誰，卻為親娘憔悴，嫁得夫郎薄倖與人成雙成對，赤手作勤王，殺得色變風雲，梟雄膽碎，於是官拜忠勇王，聖寵逾千歲，便教負心爹爹，百步一跪，十步一拜，向苦命娘親認罪。」（《華僑日報》，1943.12.21）

出，合作的名伶有陸飛鴻、張活游、區倩明、鄒潔雲等，名劇有《穆桂英》《雙槍陸文龍》《落霞孤鶩》《龍樓鳳血》《瀟湘秋雨》《馬嵬坡》《塞上花》等，劇務由唐滌生擔當。他們的演出相當旺台。

1944年2月12日，《大眾周報》第2卷20號46期有一篇〈與白駒榮談粵劇〉，記載了他對粵劇修養的看法：

怎樣能夠長時間的保持歌喉和技術呢？據他說：做伶工的要點，第一在「養氣」，即古所謂「學在養氣」。他在學技之初，受教的第一課也是養氣，假如一個伶工不做養氣功夫，任他的歌喉怎樣好，技術怎樣佳，這只能夠維持一個短少的時期，絕對不能保持相當時間的。在他的做伶經驗中，已有了這上面的一段「戲學」。

他實行的養氣功夫是每日做完了他的「場口」以外，例定的去睡息一回，三十年如一日，所以他的聲技能夠歷久保持。

說到伶工成名的最要條件，他肯定是「貌」和「聲」，假如你那副尊容不堪承教，那末，你雖有金玉般的歌喉，卻只好躲在收音室裡去「灌碟」——留聲機碟，反之，你有貌無聲，也是一樣不行。

如果聲貌俱備的伶工，假若缺少臨機應變的智慧，也一樣不受人歡迎，他引證馬師曾之所以獲得多數觀眾歡迎的原因，就是在於善能揣摩一般觀眾心理予以隨機應變的功夫，但此種隨機應變功夫，並不是有章法的，正如行軍一樣，這在當局者之有沒有這種本能。

另外，白駒榮對當時的粵劇，也有一番感慨。

他承認粵劇界最紅的時期，算是民國十五年至二十年間，這時間，人才輩出，不似如今那末零落。

② 陸飛鴻演《雙槍陸文龍》二本，唐滌生親筆題詩：「雄才巧藝適相逢，寶劍雙槍各逞雄，肝膽忠心扶社稷，魚蝦端不識遊龍。」（《華僑日報》，1943.12.26）
③ 義擎天於東方戲院演《龍樓鳳血》（《華僑日報》，1943.12.9）
④ 義擎天於中央戲院演《穆桂英》（《華僑日報》，1943.12.25）

⑥《冷月詩魂》廣告，左上方寫道：「明天日場慶祝師傅寶誕隆重獻演《香花山大賀壽》《觀音十八變》，鄭孟霞、白雪仙、唐滌生登台客串，僑港八和協會全武行南北武師參加，表演驚人武藝。」（《華僑日報》，1943.10.24）

至於粵劇卒告中落，他坦白地確認那就是當時的伶工缺少道德修養的緣故，直到現在，一般人對伶人印象還有不大良好的。

廣東戲確比前改良了，然而他承認還僅是一小部份，因為粵劇積習繁複，非得有多數的專家徹底地改良，不容易達到理想的成功之路。

演罷此班，白駒榮帶同女兒白雪仙赴澳門演出，然後返回內地。由於他患上視神經萎縮症，視力日衰，很多班主不願再聘用他。戰後，他雙目失明，生活更加艱苦，而要依靠賣唱過活。

1949 年解放後，他出任廣州粵劇團團長，在完全失明下仍堅持上台演出。他在《寶蓮燈》的〈二堂放子〉中飾劉彥昌，在《紅樓二尤》中飾賈珍，在《拉郎配》中飾糊塗縣官。他演出前預先和演員們溝通好，默記佈景道具等在舞台上的位置。他聽同台演員的聲音來確認自己的走位，其他

演員亦對他多加照顧，所以在演出時觀眾並不察覺他是失明人。其後，白駒榮更擔任廣東粵劇院的藝術指導。●

白駒榮對粵劇的重大貢獻，第一是把難懂的舞台官話改為廣東白話，使觀眾能聽得明白演員所唱的曲詞；第二是吸收金山炳、朱次伯的平喉，由小生原用的假嗓改為真嗓演唱，使真嗓演唱平喉在 1920 年代盛行起來。他的聲音嘹亮，感情豐富，行腔有致，是平喉的典範。他早期還灌錄了很多唱片，如《泣荊花之後園相會》《蝴蝶美人》《客途秋恨》《男燒衣》《何日君再來》《偷香聖手》《落霞孤鶩》等等，都是膾炙人口的作品。

●《粵劇春秋》，廣州市政協文史資料研究委員會、粵劇研究中心合編，1990。

今晚九隆謙獻盛譜互
晚九重演武趣欄

有驚人的佈景
新奇的北派

今天日場
休息

今明兩日大休息●電凱伍架式與廠

今波勁梨歷大
晚持費園名劇
九哄寫港史傳

連今晚座好戲

1938 年廣州淪陷後，很多難民湧入港澳兩地，其中就有歌壇歌伶、樂師和喜歡聽曲的知音。他們來到香港後，開始在茶樓內興設歌壇，歌壇逐漸地在港澳兩地興旺起來。

淪陷時期的香港，除了粵劇外，歌壇亦得以發展。當時的港九歌壇有大觀、華人、銀龍、珠江、大華、蓮香等，著名唱家有李少芳、辛賜卿、李淑霞、葉夢痕、張小鸞、劉希文、冼劍勵（後期改名為冼劍麗）、鍾雲生（後期改名為鍾雲山）、劉倩蘭等。由於電影院禁止放映歐美電影，只可放映一些日本片和宣傳片，或是戰前的粵語片，對普羅大眾來說吸引力不大。而歌壇則不同，每天都有新曲獻唱，故能吸引到顧曲周郎到來捧場。

李少芳在歌壇唱了一曲《光榮何價》，就立即被日軍拘捕查問，認為該曲的曲詞內容有影射日軍、諷刺「大東亞聖戰」之嫌，連帶歌壇主持人亦被扣留。此事令到歌壇大為震驚。1942 年 12 月 8 日，《南華日報》刊登〈歌壇點唱歌詞須經憲兵隊檢查〉一文：

據隊長稱，舉凡一切歌詞含有煽動

性或與大東亞思想有違背者，均在
嚴禁點唱之列。其所唱之歌曲，是
否有違當局之意旨，該唱者及該茶
樓主人苟對於曲本內容稍加留意，
則自能得知，實屬責無旁貸。故今
後若有發現點唱與當局意旨有違之
歌曲，不獨唱者須負責任，且茶樓
主人亦須受罰。故各點唱歌曲者，
應先將所唱之歌曲，交該管地區之
憲兵隊檢查許可後，然後公開點
唱，方為上策，今後點唱之曲，應
以保衛東亞為題材。

此後為歌壇服務的撰曲家，都不
敢在粵曲中反映社會現實或諷刺
時弊，只把曲詞當是唐詩宋詞來
鋪排，內容完全是風花雪月、說
愛言情之作品。

1943 年 11 月 10 日，李少芳在東
區作首次復出，門券最高收五元
一位，創下當時歌壇紀錄。據統
計，該晚歌壇的收入達一千六百
餘元。歌壇自小明星逝世，徐柳
仙離港，張蕙芳隱退後，李少芳
的歌藝僅次於她們，自然成為歌

壇的一流歌伶。戰前，李少芳和
小明星十分投契，常常互相研究
切磋，所以對曲藝自有心得。●

●《大眾周報》第 2 卷 8 號 34 期，〈李少芳
　重披歌衫〉，1943.11.20。

演獻（半點七）場夜

◀ 片鉅唱歌

台對譯國部局
開四曲歌日中
主定始開天今

傳今電節
映天力省

歌壇

香港淪陷後八個月，歌壇已經開始復業，而且十分蓬勃，先後有數十家。新亞酒家最早恢復歌壇，由銀龍播音社和女伶擔任粵曲演唱。三龍酒家有音樂班子演奏，沒有歌唱，演奏的都是西樂、時代曲、流行舞曲。而蓮香、添男這些傳統歌壇，則在1942年下半年重開。●

歌壇可分為甲乙丙三等，甲等屬茶廳，除座位舒適外，場內表演者皆為一等男女歌伶，間中邀請戲班名角客串，其收費最為昂貴。甲等歌壇多設於大酒家，不過較難維持經營，如新紀元、蓬萊閣，開業不及數月便結業。1943年8月，崛起的甲等茶廳為三龍，因為地點適中，主事人不惜工本來佈置場地，足與廣州的大茶廳媲美。

乙等與丙等歌壇無大差別。但是，乙等歌壇間或有特別演出，而丙等只聘二、三等歌者，屬一般平民娛樂。乙等歌壇之首屬華人，由劉希文經營，其場地及佈置雖不及甲等，而可納人數眾多，每晚平均有三百五十位捧場客。而銀龍、添男、蓮香、大觀，也各有其捧場

● 《香島日報》廣告，1942.8.6。

顧客。再數下去，新亞、冠海及其他，則屬丙等。

戰前享有盛譽的歌伶有張月兒、徐柳仙、小燕飛、張蕙芳、小明星等。香港淪陷後，小明星已病逝，張月兒、小燕飛在廣州、澳門登台演戲，徐柳仙離港不復登台，張蕙芳嫁後隱退，香港已沒有此等最出色的歌伶了。中乘的歌伶有少英、碧雲、影荷、飛霞、郭湘文、小桃等。後起者則最多，張碧玲、冼劍勵、呂綺雲、劉倩蘭、李淑霞、林燕薇、燕屏、小湘雲、辛賜卿等，他們有些在戰前已屬播音界，現始進軍歌壇。

戰前歌壇是沒有男伶的，淪陷期的歌壇就不同，出現了一批男伶。男伶可以攜樂器自彈自唱，或與女伶一唱一和。有些戰前已是播音界明星，或者已是女伶之師，他們的歌藝自是不俗。比較著名的，如劉希文、陳伯璜、李錦昌、冼幹持、麥慶申等。

1943 年 8 月 7 日，《大眾周報》第 1 卷 19 期內有一篇〈香港之「歌」〉，對以上歌伶作以下評論：

至於中乘者，則以少英為最佳，彼不特藝工，而清歌一曲，委實動人，不愧為當今唯一之女歌者，若碧雲，則為一善於製造笑話之女歌姬，其所採曲本，多為周郎之興奮劑，至言藝術，則屬普通之才耳，飛霞、影荷，僅屬知音者所許。

後起歌姬中，碧玲堪為箇中翹楚，彼不特聲線清響，且復肯下研究功夫，故其技之日進，殊非倖致，而呂綺雲以閨秀資格出而客串，一串珠喉，頗得人讚，惜其不常出歌，若李淑霞與劉倩蘭，聲線甚佳，惟未工也，尚須下研究功夫，始能有濟，他勿論矣。

各個男性歌者中，劉希文以電影明星資格而臨場，聲架自至不同，而李錦昌以馬腔，陳伯璜以薛腔，麥慶申以子喉，各樹一幟，而冼幹持之平喉，沉抑豪放，堪稱為箇中巨

擘，不殊於白駒榮也。

但是，有些歌壇跟從前有點不一樣，有的以「新派粵曲」或者以「幻境新歌」作招徠，後者以時裝演出，唱做有如粵劇，演出多是新編短劇，或者是諧趣新劇。有的則加入流行曲、諧曲。雲來茶樓的歌壇除有歌唱，並聘西樂名手吹奏色士風，演奏爵士樂，吸引新觀眾。●

電影

上海的孤島時期是從 1937 年 11 月 12 日至 1941 年 12 月 8 日。在公共租界內，電影事業仍然蓬勃，產量接近兩百部。各家電影公司都出奇制勝，而且市場除中國外，還可銷至台灣、香港、南洋等地。很多著名影星都在這段時期綻放耀眼光芒，如周璇、趙丹、白雲、呂玉堃、周曼華、顧蘭君、黃河、金山、劉瓊、袁美雲、陳雲裳、李麗華、梅熹、談瑛、舒適、顧也魯等。

1941 年 12 月 8 日之後，日軍全面佔領上海租界，上海就成為淪陷區。日軍為了統一上海，立即把所有抗日報章和雜誌停刊。更想進一步藉電影力量，宣傳大東亞的戰事。1942 年 3 月，日軍以川喜多長政為主腦人物，處理和電影有關的政策。張善琨（1905-1957）出面向各方遊說，把藝華、國華、金星、新華、華成、華新、合眾等十二所公司合併，成為「中華聯合製片公司」，簡稱「中聯」。董事長是林柏生，川喜多長政任副董事長，張善琨為總經理，還有其他掛名的常務董事。

戰時生活混亂艱辛，中國沒有膠片生產，上海拍電影的膠片都由日軍供給。不過「中聯」到「華影」時代的劇本，要受日軍審查。所以，當時的影片很大部份為民間故事或者愛情文藝，內容沒有突破性表現。不過攝影、錄音、佈景等方面，卻有技術性交流和進步。

●《從戲台到講台——早期香港戲劇及演藝活動 1900-1941》，羅卡、法蘭賓、鄺耀輝著，國際演藝評論家協會，1999。

1943 年 1 月，日軍禁止放映英美影片，只許放映國產及「友邦」電影。5 月，中華電影股份有限公司（日本人創立於 1939 年）、「中聯」和上海影院三個單位，組成「中華電影聯合股份有限公司」，簡稱「華影」，貫徹壟斷制片、發行和放映的政策。實際主持人仍然是川喜多長政和張善琨。

中聯出品的影片約有五十部，華影製作的有八十部。這些電影都供給淪陷區上映。香港被日軍佔領後，電影業已然荒廢，沒有新片生產。戲院只可放映中聯、華影的出品，另外亦會播映日方提供的日本電影和宣傳片。[●]比較著名的《萬紫千紅》《秋海棠》《萬世流芳》《博愛》《寒山夜雨》《桃李爭春》等影片，也都在香港公映。香港觀眾不喜歡看日本電影和宣傳片，就可選看這些國語片。

日軍佔領香港後，只拍攝了一部《香港攻略戰》，1942 年 12 月 8 日在娛樂首映，及後於淪陷期，間有重映。還有，日軍不停播映國策宣傳片，如李香蘭主演《白蘭之歌》《熱沙的誓言》《支那之夜》（於香港公映時名為《瓊宵綺夢》）等。她主唱的歌曲亦在東南亞地區廣泛流傳。[●●]

● 《童月娟回憶錄暨圖文資料彙編》，左桂芳、姚立群編，國家電影資料館，2001。

●● 《懷舊香港地》，吳昊，南華早報出版，2002。

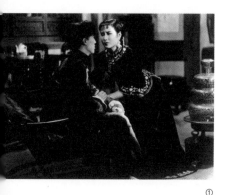
①

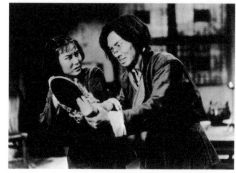
②

③

④

⑤

⑥

① 《秋海棠》，呂玉堃、李麗華（先飾羅湘綺）（1943）（川喜多基金會藏品）
② 《秋海棠》，呂玉堃、李麗華（後飾梅寶）（1943）（川喜多基金會藏品）
③ 馬徐維邦執導《寒山夜雨》，右二為男主角黃河（1943）（川喜多基金會藏品）
④ 《萬世流芳》，左起：袁美雲、陳雲裳、李香蘭（1943）（川喜多基金會藏品）
⑤ 方沛霖執導歌舞片《萬紫千紅》，左起：嚴俊、李麗華（1943）（川喜多基金會藏品）
⑥ 《萬紫千紅》，李麗華與日本東寶劇團擔演，有足尖舞、土風舞、氣球舞、蛋糕舞等
　（1943）（川喜多基金會藏品）

劇團	主要演員	劇目
順利年 [1]	廖俠懷、唐雪卿、靚次伯、馮俠魂、譚玉真、新細倫、袁準	光燒阿房宮七本、賣油郎、本地狀元、大鬧廣昌隆、山東響馬、蝴蝶釵
勝利年 [2]	新馬師曾、金翠蓮、廖俠懷	巧盜玉鴛鴦、慾河浸女、懷胎十二年、賊中緣
錦添花 [3]（1942）	陳錦棠、上海妹、半日安、少新權	金鏢黃天霸、慈母殺嬌兒、狀元紅、三氣粉將軍、草木皆兵、桃花扇底兵
覺先聲 [4]	薛覺先、上海妹、半日安、梁飛燕、呂玉郎、李叫天、阮文昇	買賣相思、狄青、胡不歸、玉梨魂、武潘安
鳳凰 [5]	新馬師曾、白駒榮、余麗珍、李海泉、陳鐵英、顏思德	打雀遇鬼、孝子亂經堂、三盜九龍杯、泣荊花、梁天來、鍾無艷、楊八妹取金、客途秋恨、乞米養狀元
平安 [6]	曾三多、羅品超、楚岫雲、余麗珍、李海泉、王中王、張活游、區倩明、崔子超	大開鐵丘墳、反五關、煞星降地球、鄭莊公掘地見母、銅網陣、海盜名流、假王爺、十八年馬上王、虎口情鴛、白旋風、乞米養狀元
明治 [7]	新馬師曾、上海妹、半日安、王辰南、白雪仙、陳鐵英、顏思德	狄青、武潘安、金釵引玉郎、紅杏換荊州、何處是儂家、含笑飲砒霜、穆桂英、萬馬擁慈雲、金葉菊、頑童日記
新中華（1942）	白駒榮、譚玉真、少新權、馮少俠、關飄女、薛覺非	狸貓換太子、孟麗君、碎骨驗相思

1 夜場二毫至一元。
2 廖俠懷演罷此台，往廣州、澳門演出。
3 此屆演罷，陳錦棠往澳門重組錦添花。
4 薛覺先、唐雪卿在 1942.6 往澳門演出，再伺機潛返內地。
5 夜場毫半至一元二。
6 夜場毫半至一元；楚岫雲演完第一屆後，由余麗珍接任正印花旦。
7 上海妹、半日安演罷此班轉往澳門。

劇團	主要演員	劇目
采南聲 [8]	白駒榮、譚玉真、少新權、王中王、關飄女、薛覺非	醉斬艷親王、劉皇叔、可憐閨裡月、泣荊花、客途秋恨、人盲天不盲、妾侍仔中狀元、旦家妹告皇帝
紫羅蘭 [9]	紫羅蘭、新馬師曾、王中王、鄒潔雲、王辰南、白雪仙	紅光光、情深恨更深、神女、羽扇行、樓東怨、穆桂英、鐵公雞
新時代 [10]	鄭孟霞、陸飛鴻、張活游、王中王、鄒潔雲、王辰南、林沖、秦小梨、劉笑聲	雙錘記、南俠昭展、王伯黨、槍挑小梁王、火燒紅蓮寺、血戰蘆花蕩、梁天來、方世玉打擂台、紅孩兒
新中國 [11]	顧天吾、秦小梨、黃侶俠、張慧霞、馮少俠、袁準、鄭孟霞、翟善從、羅艷卿	伏波將軍、女泰山、雙人頭賣武、毒火葬金蛟、馬騮精打爛盤絲洞、火牛陣、慈雲太子走國、封神榜、三探武當山
新中華 [12] （1943）	少新權、黃侶俠、白雪仙、秦小梨、陶三姑、慧艷紅、翟善從、周少英、區倩明、王中王	雷峰塔、紅衣女俠、三氣白牡丹、宋江殺惜、魚腸劍、關公月下釋貂嬋、陳宮罵曹、關公守華容、肉陣葬龍沮、胭脂虎、齊侯嫁妹
義擎天	白駒榮、陸飛鴻、張活游、區倩明、王辰南、劉笑聲、李叫天、鄒潔雲、慧艷紅	馬嵬坡、蕭湘夜雨、空谷幽蘭、龍樓鳳血、穆桂英、十三歲封王、雙槍陸文龍、冷月詩魂、戰地戀歌、塞上花
大中國	鄭孟霞、鄺山笑、顧天吾、秦小梨、黃侶俠、張慧霞、馮少俠、袁準、翟善從	雷雨、羅宮春色、花好月圓、啼笑姻緣三集、生葬孽龍潭、夜盜雙鉤、漢壽亭侯、胡惠乾打機房

8　夜場軍票五錢起。
9　紫羅蘭為著名電影明星，擅長歌舞。
10　夜場三十錢至一円八十錢。
11　夜場八十錢至七円。

12　夜場軍票十錢至一円；少新權演罷此班轉往澳門，白雪仙演至 1943.7，區倩明隨後加盟。

劇團	主要演員	劇目
大東亞 [13] （1944）	韋劍芳、白雲龍、黃振球、芳艷芬、小金剛、白寄萍、蘇文俠	鐵臂小哪吒、地獄孝子、情淚種情花、武俠金錢鏢、水淹七軍、七星騎六霸、齊侯嫁妹、少林會武當
黃金	鄭孟霞、馮少俠、尹少卿、黃侶俠、葉夢痕、翟善從、陸驚鴻	紅孩兒大鬧水竹村、重婚節婦、胡不歸、花田錯
超華 [14]	羅品超、蝴蝶女、廖夢覺、葉夢痕、少東坡、王上王、鄭孟霞、羅艷卿、崔子超、賽非林	月怕娥眉、無敵情魔、夜出虎狼關、野狐狸、關公守華容、胭脂將、彌衡擊鼓罵曹、白金龍、璇宮艷史、黃飛鴻正傳、曉風殘月、孔雀東南飛
大光明	顧天吾、黃侶俠、秦小梨、袁準	肉陣葬龍沮、火燒景陽宮、夏迎春激死鍾無艷、烽火戲諸侯、佳偶兵戎、賊王子、三盜九龍杯
光榮	顧天吾、余麗珍、李海泉	官仔乞兒、呆人攻破胭脂陣、毒玫瑰、唐明皇遊月殿、生濟顛、火樹銀花
大富貴	顧天吾、蝴蝶女、李海泉、羅艷卿、崔子超	蝴蝶夫人、三誤佳期、黑市姑爺、生武松與武大郎、石秀上梁山、盲偵探、五俠恩仇記、薛平貴、俠盜錦毛鼠、乞錢還花債、山尋活路、殺妾謝嬌兒
錦添花 （1944）	陳錦棠、鄧碧雲、蝴蝶女、秦小梨、陳鐵英、蘇文俠、新周榆林	飛渡玉門關、金鏢黃天霸、鐵馬騮、狀元紅、血染銅宮

13 夜場一円至十円。
14 夜場一円至十円。

劇團	主要演員	劇目
大榮華	顧天吾、余麗珍、沖天鳳、李海泉、羅艷卿、崔子超	花落又逢君、難為老太爺、胡不歸、五虎下龍州、百戰英雄、孤寒種、呆佬拜壽、火坑蓮
中央	馮少俠、尹少卿、黃侶俠、陳倩如、賽珍珠、猩猩仔	忠孝難關、金棺葬玉人、冷暖美人心、花落春歸去、明駝十里香、萬馬擁慈雲、天河抱月歸、胡不歸、含笑飲砒霜
百福	羅品超、余麗珍、鄭孟霞、秦小梨、翟善從、袁準	黑俠、蕩寇誌、五彩砒霜砵、款擺紅綾帶、春燕送春心、花街慈母、人之初、劇盜金羅漢、魂斷藍橋、新茶花女、亂世佳人
新聲[15]	羅品超、秦小梨	陌路蕭郎、款擺紅綾帶、母血洗兒刀、怕聽銷魂曲、金釵引玉郎、美人關是鬼門關、寶劍名花、呷醋大王、梁山伯與祝英台

15 此團與澳門的新聲劇團並無關係。

附：澳門戰時粵劇

演出補遺 (1942-1945)．

● 因澳門在戰時的中立地位，許多文化名人，包括粵劇名伶均避難於此，故粵劇在澳門
亦得以發展，遂以本章補遺。

留名體全動
澳伶體全員

澳門在戰時的特殊地位

在二戰中，葡萄牙採取中立態度，所以澳門在珠三角成為唯一中立區。其實澳門同胞從1937年「蘆溝橋事變」開始，已經積極舉行愛國抗敵活動，各個民間團體紛紛響應獻金獻機，運送物資，籌辦回國慰問團等活動。

他們各式各樣的籌款活動不可以標明是「抗日抗敵」，只能以「救災救難」為名義，以符合葡萄牙中立態度的原則，但社會上各階層都參與其中，是澳門開埠以來史無前例的壯舉，如商店的義賣、舞女的義舞、歌姬的義唱、手車夫的義拉、劇團的義演，甚至小學生都可以參加的「一仙運動」，證明愛國抗敵的工作已深入人心。

廣州、香港相繼淪陷後，大批難民湧進澳門，它的人口由最初二十四萬，到1942年激增為三十萬，澳葡政府為了安置難民，便興建一些難民營讓他們棲身，慈善團體則發起贈衣施粥、籌備難童餐等活動。

由於澳門是中立區，所以成為省港富人的避難所。但除了富人、窮人和難民外，社會上龍蛇混雜，不少罪犯、不良分子、漢奸、特務也都混跡其中。

當時日軍的勢力相當猖狂，澳門雖然說是中立區，但在市區內仍有「大日本帝國駐澳門領事館」「日本海軍武官府」等官方機構，還有日本的特務機關。特務機關

由澳門人稱為「殺人王」的澤榮作和山口久美任機關長，當時澳門不少著名的抗日人士都死於日本特務的暗殺。而依附日本特務的漢奸就在日軍的包庇下，肆意橫行，向市民敲詐勒索，葡警向他們採取行動時，卻被日本特務阻撓，使漢奸逍遙法外。日本特務和漢奸更開辦《西南日報》和《民報》，大力宣傳日軍的武力行動。「大日本帝國駐澳門領事館」向澳門施加壓力，對堅持愛國立場的報紙要求稿件送檢，很多時報章上會出現「留問」或一方空白。

儘管日軍對澳門的控制力量是這樣無孔不入，澳門卻仍是一處拯救文化名人和抗日人士的重要之地。香港淪陷後，愛國人士為了繼續抗日使命，好些人都利用澳門作為橋樑，在游擊隊和愛國組織的掩護下而回到內地。粵劇名伶馬師曾、紅線女、薛覺先、上海妹、半日安等人就是途經澳門才得以返回內地組成抗戰粵劇團，在廣東廣西兩地勞軍演出。

另外，澳門也成為粵劇藝人的避難所，很多藝人都棲身於此，以避戰火，如譚蘭卿、白玉堂、廖俠懷、車秀英、鄧碧雲、何非凡、任劍輝、白雪仙等等，一時間使澳門的粵劇發展十分興旺。

可惜澳門是一座小孤島，在糧食水源各方面都要依靠外來輸入，而香港和鄰近地區相繼淪陷後，供應短缺，米糧供應操縱在敵偽和漢奸手中，戰爭後期米糧價格不斷暴漲。許多負擔不了的市民只能以野菜、番薯藤、樹根等來充飢，每天都有不少人死於飢餓之中。

不過，烽火連天的年代，卻又使澳門成為金融經濟蓬勃發展的地區。戰火的蔓延，使內地和香港的商賈、銀號紛紛南來開業發展，人口的增長亦刺激各行各業，無論在房屋、飲食、娛樂、教育等各方面都有顯著需求，於是澳門便日漸繁榮起來了。

薛覺先由澳門
潛返內地

薛覺先

自從日軍侵佔香港後，薛覺先被逼帶領覺先聲劇團演出數月。後通過一位友人幫助，在日軍憲兵部取得了前往澳門的渡航證，名義上是往澳門演戲，實則是等待時機，逃離日軍的掣肘。

1942年6月，薛覺先和唐雪卿來到澳門，適逢陳錦棠在澳門籌備新一屆的錦添花。因為薛覺先和陳錦棠是結義父子，兩人便合組一起演出。這次演出沒有起用覺先聲或錦添花的班牌，他們演了《歸來燕》《前程萬里》《女兒香》《西施》等，同台的名伶有陸飛鴻、車秀英、羅麗娟、丁公醒等。

7月，覺先聲正式在國華戲院公演，演員有呂玉郎、楚岫雲、劉克宣、鄧碧雲、黎孟威、劉芳玉，演出《冤枉相思》《胡不歸》《重婚節婦》《三誤佳期》等。薛覺先在最後一場演出首本名劇《王昭君》，以饗觀眾。《王昭君》是他的四大美人系列之一，在香港抗戰期曾大事宣傳的愛國劇，唐雪卿登台客串。當時，廣告上寫明「薛氏明天離澳」。●

雖然彼時澳門是中立區，但境內有日本特務的勢力。香港的憲兵部得知薛覺先要在澳門上演這齣愛國劇，便派和久田來澳門追

●《西南日報》廣告，1942.7.17。●

查。薛氏本人當然也對《王昭君》此劇感觸良多。王昭君的處境正好和他一樣，同是身不由己，在動盪的時局裡，想盡辦法為國家盡一點義務，把本身有限之力量奉獻出來。所以，在飾演王昭君時，他便將自己的感慨悲憤都寄託在劇中人身上，毫不掩飾地渲洩出來。王昭君於投崖前唱出：「生而棄國，雖生猶死，死而報國，雖死猶生，無愧於心，便無愧於國，無愧於己，便無愧於人！」●

薛覺先的《四省之行紀事詩》，對此段經歷有過描述：

> 國魂五月暗相招，
> 坐困重關一水遙。
> 誤我虛名羈絆苦，
> 鬼門生出寸金橋。

日寇發動太平洋戰爭，十八天作戰後，香港失陷，全港同胞頓時陷於重重恐怖威脅之處境。因在劇壇薄有虛名，故被敵人監視更為嚴密。一切行動失卻自由，身在陷區，心存故國，重關坐困，精神上之痛苦，直非筆墨所可形容。羈絆於港土者達五個月之久，始得賄買航證，離港赴澳，轉廣州灣。抵灣後，刊出《脫離敵寇羈絆返國服務啟事》，更觸敵酋之怒，曾派射手十六人，追蹤至赤坎，屢誘余出，欲乘機射死。幸得當地志士護送，夜入寸金橋，開始踏入祖國原野，呼吸自由空氣。●●

之後，薛覺先帶領團員乘輪船到廣州灣。那時的廣州灣是法租界，覺先聲劇團於是暫得一個可以停留演戲的地方。他們由此地逕往內陸，邁向廣東、廣西各處，繼續為傷兵難民演出。

●《薛覺先紀念特刊》，紀念薛覺先逝世三十周年籌備委員會編，1986。

●●《薛覺先紀念特刊》，紀念薛覺先逝世三十周年籌備委員會編，1986。

艷賦景色無邊

全部諧趣・勾心鬥角
文有有武・合情合理

昨晚初演全塲滿

① 半日安、上海妹合照（《和聲唱片特刊》，約 1936）

●《粵劇春秋》，廣州市政協文史資料研究委員會、粵劇研究中心合編，1990。

上海妹、半日安暫棲濠江

上海妹（?-1954），出生於新加坡，人稱「妹姐」，原名顏思莊，父親顏傑卿是粵劇小生。上海妹自小已在南洋登台，擅演武戲。她的師父是新加坡著名男花旦余秋耀，他把首本戲都傳授給上海妹。上海妹另一位師父是以武戲聞名的女旦醒醒群。醒醒群的父親是打擊樂師，見上海妹尊師好學，便將鑼鼓、古老排場、古曲唱腔等都毫無保留地傳授給她。

由於在梨園世家長大，上海妹很快就掌握了江湖十八本和傳統劇目的演唱藝術，數年間便由梅香升至正印花旦，在南洋各州府走埠演出。1931 年受聘於馬師曾到美國演出，在這期間上海妹結識了馬師曾的徒弟半日安，兩人日後成為夫婦。

1933 年，香港可以男女同班，上海妹與譚蘭卿一起加入馬師曾的太平劇團。馬師曾銳意革新粵劇，上海妹演了《難分真假淚》《國色天香》等名劇。後來因為唐雪卿賞識上海妹，便把她和半日安招攬至覺先聲劇團，與薛覺先長期合作。上海妹這一時期從薛覺先和其他藝人、樂師身上獲益良多。由於薛覺先早年學過花

旦戲，又和男花旦王千里駒合作過，所以對花旦亦有造詣，於是薛覺先對上海妹時加指點。

上海妹除《胡不歸》外，其他名劇還有《玉梨魂》《嫣然一笑》《前程萬里》《王昭君》《藍袍惹桂香》《西施》《含笑飲砒霜》等。上海妹首創子喉反線中板，廣為後世採用。另外，她雖聲線不佳，卻懂得揚長避短，苦心鑽研唱腔，使她的「妹腔」韻味醇厚，令人回味。她有多首唱片名曲，如和馬師曾的《刁蠻宮主戇駙馬》、張月兒的《兄妹作冰人》、陳錦棠的《狀元紅》、新馬師曾的《艷曲凡心》、桂名揚的《新長亭別》等。抗戰時期，上海妹灌錄多首抗戰粵曲，和夫婿半日安就唱過《虎口餘生》《敵愾同仇》等。

半日安（1904-1964），原名李鴻安，是名伶馬師曾的徒弟。本來他演大花臉，後來才轉丑生行當。他先後在馬師曾的大羅天和太平劇團與師父一起共事，對馬派藝術非常熟悉。半日安這藝名就是馬師曾替他改的，取自「君子難求半日安」的詩句。他是四大名丑之一，和廖俠懷、李海泉、葉弗弱齊名。

薛覺先、上海妹和半日安主演，馮志芬編劇的《胡不歸》，被歷代觀眾稱為原裝《胡不歸》。《胡不歸》劇本有很多口白、口古、滾花、白欖等靜場戲，沒有那麼多小曲，演繹此劇絕對考驗演員功力。半日安除了丑生出色，飾演老旦也是一絕，特別在《胡不歸》演惡家姑，和上海妹的苦命罇娘是絕佳配搭。《胡不歸》極受歡迎，劇中〈慰妻〉〈別妻〉〈逼媳〉〈哭墳〉等折，深入民心，更有唱片傳世。

1942 年，上海妹、半日安在香港淪陷區演罷明治劇團的班期後，終於有機會離開香港，來到澳門。1942 年 9 月，他們兩夫婦和盧海天、張活游、譚秀珍組成國華劇團，演出《神女會襄王》《何處是儂家》《郎心碎妾心》《重婚

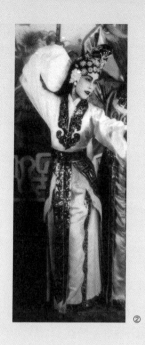

② 上海妹（1938）

小妹三難新郎》《六月飛霜》《狸貓換太子》《魚腸劍》《生潘金蓮》等。

5-6月，黃花節策劃新馬師曾來澳門演出，和上海妹、半日安、古耳峰、張醒非、白衣郎組成新馬劇團，在清平戲院公演，劇目有《歸來燕》《賊中緣》《黃天霸大破連環案》《沙三少》《生馬超》，新馬更反串花旦演出《楊八妹取金刀》《穆桂英》《花木蘭》等首本戲。

7月，上海妹、半日安合組好景劇團，同台的名伶有任劍輝、謝君蘇、顏思德、神童鄭碧影，劇目是《六郎罪子》《恩仇姊妹花》《嫦娥奔月》《霧中花》。這台戲是上海妹和任劍輝、鄭碧影的初次合作，他們要到和平後的香港，在新聲劇團才可再結台緣。

節婦》等。特別是《陳宮罵曹》，兩夫婦使出渾身解數，上海妹先飾貂蟬，後掛鬚飾陳宮；半日安先飾董卓，後飾曹操。10月15日，梨園新秀何非凡、區楚翹加入國華。

1943年3-4月，國壽年三王班於清平戲院，由丑生王廖俠懷、小武王白玉堂、花旦王上海妹組成，其他名伶有新丁香耀、劉芳玉、朱少秋、顏思德，演出《蘇

不久，上海妹和半日安便離開澳門，進入內地與呂玉郎、呂雁聲等人組成大中華劇團，以演薛派名劇為主。和平後，他們才返回香港。

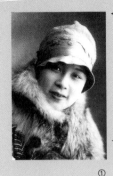

蘭卿（1908-1981），本名譚瑞芬，廣東順德人，在家中排行第六，故人稱「六家」。譚蘭卿生於粵劇世家，父親是老生，除了大哥外，四位姊姊都演粵劇，七弟是班政家。年少時已隨家人落班，到南洋各地演出，那時她的藝名是桂花咸。十八歲時回廣州演戲，才改藝名為譚蘭卿。早期粵劇分男女班，她在廣州演全女班，憑超卓技藝而聲名大起。她曾經和女文武生宋竹卿在大新天台遊樂場演出，她體健豐滿，宋竹卿則高佻瘦弱，於是人們戲稱她倆為「肥蘭瘦竹」。

她在 1933 年加入馬師曾的太平劇團，兩人合作了不少名劇，如《野花香》《鬥氣姑爺》《皇妃入楚軍》《齊侯嫁妹》《藕斷絲連》《怕聽銷魂曲》等。香港淪陷後，馬師曾返回內地，太平劇團即解散。當時香港對外交通極之不便，譚蘭卿想盡辦法以人事疏通，費了很大努力才把她部份衣箱運抵澳門，繼續其演戲生涯。

在澳門初期，譚蘭卿領導新太平劇團，演員有梁醒波、黃千歲、鄧碧雲、劉克宣、陳皮鴨等，由於梁醒波曾在馬師曾的太平劇團和譚蘭卿共事，所以熟悉馬派戲

① 譚蘭卿於 1920 年代往美國登台留影

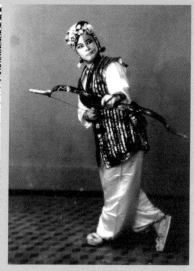

② ③

④

② 譚蘭卿、任劍輝於清平戲院演《玉面狐狸》（1943）

③ 譚蘭卿開半邊演連台戲《鍾無艷》，極受歡迎（1943）

④ 花錦繡上演《桃李爭春》，有小曲十五首，爵士鼓樂拍和（《市民日報》，1945.3.17）

寶，他們上演的有《寶鼎明珠》《刁蠻宮主戀駙馬》《皇妃入楚軍》《野花香》等，譚蘭卿更特意紮腳演出《潘金蓮》。

1943年2月，平安劇團剛好重組，譚蘭卿得以和長期在澳門演出的任劍輝再度合作。她們在全女班群芳艷影時期已合作過，但自男女班盛行、譚蘭卿加入太平劇團後，她們便沒有同台演出的機會。其後，譚蘭卿重組新太平劇團，邀得任劍輝擔任文武生，但譚蘭卿所演的戲寶盡是馬師曾一派，難以讓擅演桂名揚一派的任劍輝有所發揮，於是兩人只合作了一段時間。

到1943年後期，黃花節策劃，譚蘭卿領導的花錦繡劇團正式誕生，演員陣容有小飛紅、梁國風、陶醒非、小覺天、盧海天、譚秀珍等。劇目有著名連台戲《鍾無艷》《蕩婦》《花開錦繡》《淚灑相思地》《楊貴妃》等。由於譚蘭卿是有名的小曲王，所以每有新劇上演都加以標榜，如《桃李爭春》的廣告就表明有小曲十五支，並由爵士鼓樂拍和。

從1944年開始，花錦繡、太上、新聲三足鼎立，成為澳門著名的長壽戲班，每有新劇上演，各班都出盡法寶競爭，以招徠觀眾。太上劇團有衛少芳、衛明珠、少新權、文覺非、王中王，新聲劇團有任劍輝、陳艷儂、歐陽儉、靚次伯、白雪仙。1945年和平後，這三大劇團才陸續回歸香港。

① 鄧碧雲

鄧碧雲憑
《關麗珍問吊》
躍升正印花旦

鄧碧雲（1926-1991），人稱「大碧姐」，七歲時已能歌善舞。由於她的親戚和名唱家廖了了相熟，大碧便時常隨廖了了到大新天台欣賞粵劇。那時大碧對戲劇已產生濃厚興趣，唱歌技巧亦得到廖了了的指點。到中學時候，已成為學校的戲劇台柱，一有機會就積極展示演戲天賦。

「七七事變」後，大碧全家由廣州遷到香港。這時，大碧懇求父親讓她入戲行學粵劇。父親最初極力反對，後來被大碧的誠心感動，並與女兒約定以一年時間為期，如沒有成就便須繼續學業。

大碧就這樣拜在肖蘭芳門下，勤修苦學，約半年後便加入馬師曾、譚蘭卿的太平劇團任啞口梅香。當了兩個月梅香，馬師曾發現大碧聰穎過人，便擢升她任第四幫花。當時，粵劇界絕對不輕易讓新人躍升，大碧在如此短時間內能成為第四幫花，對藉藉無

②

① 鄧碧雲
② 鄧碧雲於後台廂位（約 1953）

名的新人來說是一大成就。在舞台上，大碧愛看花旦王譚蘭卿的演出。她在太平劇團期間便得以觀摩譚氏的演技，後來又摹仿另一位花旦王上海妹的風格。把兩者的優點融會貫通，對日後大碧的風情戲和苦情戲都大有幫助。

香港淪陷後，太平劇團亦告解散。大碧便和家人遷居澳門。正巧陳錦棠在澳門重組錦添花，便聘大碧為第四幫花。之後她在澳門參與不少劇團演出，積累了豐富的舞台經驗，如在新中華、新太平、覺先聲、樂同春、平安等劇團擔任幫花。

其後，她在平安劇團有突破性表演。那時同台的名伶有任劍輝、白玉堂、何芙蓮、張舞柳、李醒帆等，1942 年 11 月 11 日在澳門平安戲院首演《羲皇台慘案──關麗珍問吊》。此劇由 1940 年轟動香港的真實命案改編。大碧飾演被問吊的關麗珍，在殺妾一場，演得十分逼真，令人震驚，

她的演技得到觀眾的讚賞，人人都對這梨園新秀另眼相看。•

大碧憑《關麗珍問吊》一劇成名後，在 1943 年 6 月和新馬師曾、廖俠懷、張舞柳、白衣郎、陳鐵英等，組成勝利年劇團在澳門演出，劇目有《懷胎十二年》《女兒香》《乞兒入聖廟》等。《女兒香》更由新馬師曾全劇反串梅暗香。••1943 年 7 月，和任劍輝、歐陽儉、張舞柳、紅金龍等合組鳴聲劇團，演出《行運乞兒》《再折長亭柳》《金線情花》《逢人賣生藕》《虎嘯洞房春》。

1944 年，大碧又得到陳錦棠賞識，獲聘為錦添花正印花旦，演出《狀元紅》《金鏢黃天霸》《鐵馬騮》等，在省港澳巡迴演出。由於錦添花是當時的大型班，被大型班聘為正印花旦，即他人對大碧的藝術造詣有所肯定，自此大碧便穩坐正印花旦之位，所以在錦添花的演藝歷程對她來說亦是印象深刻，難以忘懷。

平安女新聲劇團

任劍輝
創辦人
鄧碧雲
監製

護花奇女
王牡丹
鹹愛色英

徐相憶事
王劍牡芳
鹹愛色墨偉

帶領鬼屯
喪好溫福
生色墨偉

封鎖伴白
王牧�
妃驚宮仙

任劍輝（1913-1989），原名任婉儀，南海西樵人。少年時隨姨媽小叫天學藝，其後拜有「女馬師曾」之稱的黃侶俠為師。早期在廣州先施天台的全女班演出，稍有名氣後，就被人拉攏加盟群芳艷影，和陳皮梅、譚蘭卿同台演出。

譚蘭卿離開群芳艷影，加盟馬師曾的太平劇團，任劍輝便將之改組成為鏡花艷影。她是反串文武生，扮相俊俏，身段瀟灑，極受戲迷愛戴，有「戲迷情人」的美譽。任劍輝深慕「金牌小武」桂名揚技藝，經常觀摩其演出，漸漸學得他的神髓，並運用於舞台上，故此她有「女桂名揚」稱號。

香港淪陷前，她領導的全女班鏡花艷影，經常在港澳兩地穿梭演出，而且是絕少數可以在大戲院公演的全女班。香港失守後，她便長駐澳門。1930年代後期是男女班天下，任劍輝在香港、澳門各大劇團和不同花旦合作，如徐人心、譚蘭卿、陳艷儂等。1940-1945年，她於澳門曾參加新太平、平安、好景、花錦繡等劇團。

1943年7月，她和鄧碧雲擔任正印的鳴聲劇團，演員有歐陽儉、

① 任劍輝

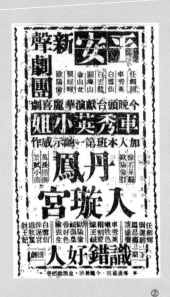

②

車秀英（1919-1986），是 1940-1950 年代著名花旦。早在 1930 年代鏡花艷影全女班的時候，她已和任劍輝合作過，其後加入覺先聲劇團和萬能泰斗薛覺先、花旦王上海妹一起演出《胡不歸》《王昭君》《楊貴妃》等。1941 年加入另一長壽班霸興中華劇團，和白玉堂、曾三多、李海泉共事。

香港淪陷後，陳錦棠在澳門重組錦添花，邀得車秀英任正印花旦，他們演出了《三盜九龍杯》《金鏢黃天霸》《血染銅宮》等。1942 年 12 月，車秀英加盟新日月星劇團，和廖俠懷、黃千歲、盧海天、譚秀珍一起，劇目有《審死官》《火燒阿房宮》《黑俠》《難為庶母》《大鬧廣昌隆》等，台期演至 1943 年 3 月。1944 年 10 月車秀英和新馬師曾組成至尊劇團，其他演員有文覺非、區楚翹、黃君武、小金剛，演出《王寶釧》《胡不歸》《貂嬋》《狀元紅》《妻嬌郎更嬌》《西施》等。

張舞柳、紅金龍。他們首演了歐陽儉編撰的名劇《晨妻暮嫂》，此劇後來成為新聲劇團的長壽戲寶。9-11 月，任劍輝和歐陽儉、陳艷儂、蘇州女合組了金聲劇團，此團可以說是新聲的雛形。1943 年 12 月，第一屆新聲劇團正式成立，陣容有任劍輝、車秀英、歐陽儉、車雪英、胡迪醒、小金龍，劇目有《含淚送嬌妻》《恨》《晨妻暮嫂》《冷面情僧》等。

148

② 車秀英於 1945 年 4 月再度加入新聲任正印花旦（《市民日報》，1945.4.3）

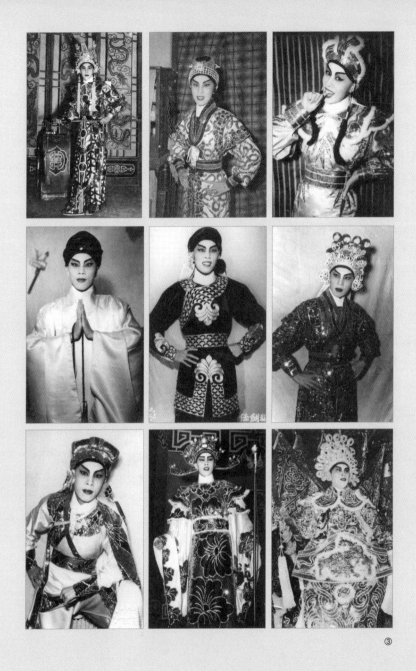

③

③ 任劍輝有「女桂名揚」稱譽，台上英姿颯爽，造型千變萬化

由於新聲是兄弟班，所得收入都會分賬，基本演員陣容差不多，只是正印花旦人選常費腦筋，時要更換。1944 年 4 月，新聲曾邀得譚蘭卿掌正印之職，但跟她只合作了一段時間，其後合作比較穩定的花旦是陳艷儂。1945 年 4 月，陳艷儂離團另謀發展，新聲再找車秀英幫忙，加上日益受觀眾愛戴的神童鄭碧影，使得班運亨通。他們的劇目有《真假王子》《魂歸離恨天》《不如歸》《小宮主》《紅樓密約》《才女戲才郎》《任劍輝嫁歐陽儉》《神童告御狀》等。後來陳艷儂回團，新聲於 1945 年 6 月拉攏武生王靚次伯離開太上，加盟新聲。從此，新聲的鋼鐵陣容便穩定下來。

太上在靚次伯離開後，邀得少新權當武生。他們當時推出了一齣武俠新劇《花蝴蝶》，此劇非常旺台，原因是他們請得話劇界的黃寶光負責佈景和燈光設計。黃寶光以話劇的經驗在粵劇舞台上佈置了很多機關和實物佈景，這樣

的舞台設計使粵劇觀眾覺得十分新穎，所以吸引了大批觀眾捧場。

新聲劇務徐若呆尋求方法與之抗衡，最終想出以新劇《紅樓夢》來對壘。他們亦以新式燈光設備和立體佈景作招徠。任劍輝飾賈寶玉，陳艷儂飾林黛玉，白雪仙飾薛寶釵，靚次伯飾賈太夫人，歐陽儉先飾賈政，後飾石榴。他們的服裝佈景華麗非凡，令戲迷耳目一新。《紅樓夢》於 1945 年 8 月 4 日在域多利戲院首演，一直演到日軍宣佈投降。世界和平後，在 8 月 20 日推出《紅樓夢》下本，並得到周郎幫助，抄贈覺先聲班原稿的四支古曲以作演出之用，分別是〈寶玉怨婚〉〈偷祭瀟湘〉〈黛玉歸天〉和〈瀟湘琴怨〉。

為全澳難
胞請命！
空前盛會
得未曾有

大家解義囊，
來買一張券，
救活一條命！

耆長仁翁們，
伸出救援的手，
自己親手種福！

為全澳難
胞請命！
紅伶萃薈
蔚為大觀

澳門市民在抗戰時對國內的支持和救濟從不間斷。日軍侵華後使大量難民湧入港澳兩地，澳門為安置這批難民特別興建了一些難民營。另外，民間團體亦發起形形色色的救助活動，如贈衣、施藥、施粥等。

很多時候也以粵劇來籌募捐款，在 1943 年就有一次盛大的粵劇義演活動。這次是澳門新聞協會慶祝記者節的善慈演劇籌款大會，以留澳名伶全體動員作號召。由 1943 年 8 月 26-28 日，演出三齣劇目，分別為《西廂待月》《木蘭從軍》和《亂世佳人》，演出地點是清平戲院。

那時參與演出的紅伶很多，如任劍輝、譚蘭卿、豆皮慶、陳艷儂、胡迪醒、新丁香耀、陳醒雲、黃雪秋、金擎山、鄭碧影、鄧碧雲、歐陽儉、劉文才、蘇州女，等等。

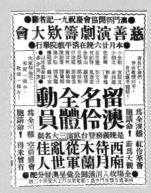

●《西南日報》廣告，1943.8.24。

○ 慈善演劇籌款大會（《西南日報》，
　　1943.8.24）

第三部

光復期

1945
8.17

1949

馬師曾首本舞台劇名
搬上銀幕
"THE CRAZY DUKE"

小引：光復期的粵劇發展

歷史背景

1945 年 5 月德國投降後，8 月日本亦宣佈投降，二次世界大戰對人類的威脅告一段落。日軍終於撤離香港，淪陷期被遣散回鄉的居民隨即返回香港，使香港的人口再次快速增長。淪陷期很多公共設施和民居都被戰事破壞，戰後各方面的重建需要一段時間。由於大量房屋日久失修，人口大增以致鬧屋荒。有業主藉此機會加租，貧苦大眾無力負擔，港府頒令限制租金增長，要以 1941 年的租金為基礎，業主不可擅自增加租金。

在光復初期，百廢待興，一般市民的生活都很艱苦。為了解決部份歸港市民的生活問題，港府印製「配米證」，每人可獲米五斤，使貧民暫時得以餬口。又設定「日用品公價制度」，一來穩定物價，使市民能夠負擔，二來防止商人壟斷炒賣。其後，醫療、教育、交通等民生設施漸漸恢復。港府為了使經濟活動儘快發展，便廢除軍票，發行鈔票。但戰時很多工廠、公司、銀行都被佔據或荒廢，需要較長一段時間才可以復原，港府為了給予廠商原料、燃料配合，一律降低水電收費，而真正的金融經濟活動要到 1949 年

才恢復。

香港的另一項重要事務，就是審訊戰犯和叛國犯。因為香港被盟軍定為起訴中心之一，聆訊過程在港公開進行，審訊工作由 1946 直到 1948 年。報章上不時有審判和處決戰犯的報導，如有香港殺人王之稱的憲兵隊長野間賢之助，1947 年於赤柱監獄接受絞刑。還有在新界藉捕游擊隊而濫施屠殺的日軍戰犯陸續被控告和定罪。而在戰時被囚的戰俘得到釋放，英國、加拿大、印度等地軍人相繼返回原居地休養。1947 年 4 月，據報導，南京大屠殺主犯谷壽夫，由國防部軍事法庭押往雨花台槍決。10 月，河北高等法院判處女間諜川島芳子死刑。

戰爭告一段落後，人們開始面對生活和工作，小本經營和零售業發展得很蓬勃。1949 年大批民眾由內地移居香港，當中有富商、專業人士、電影界名人等。人口劇增令娛樂事業的需求大增，由

於香港的粵劇和歌壇在戰時沒有中斷，所以發展很快，競爭劇烈，而香港的電影事業要到 1947 年才完全復原。

這一時期，歐美的電影已多為七彩製作，香港的電影公司紛紛成立，不斷推出國語片、粵語片。電影的收費比粵劇便宜，所花的時間亦比粵劇短得多，故此電影的蓬勃搶走不少粵劇觀眾。

香港戰後的粵劇概況

抗戰勝利後，散佈在海外的粵劇紅伶都返回香港，加上梨園後起之秀，粵劇戲班紛紛湧現，新戲不斷推出，使戰後粵劇又熱鬧起來。在澳門的粵劇團相繼返回香港，如譚蘭卿領導的花錦繡，衛少芳、少新權的太上，任劍輝、歐陽儉的新聲。在南洋、美國等地的藝人也都相繼回歸，如麥炳榮、石燕子、黃超武、黃鶴聲等。國共內戰下，廣州亦有很多藝人來到香港。

1946-1949 年出現了很多劇壇上的新戲班和新配搭。新戲班有勝利、龍鳳、碧雲天、艷海棠、非凡響、新世界、雄風、前鋒、覺華等。無數的新配搭湧現，有譚蘭卿和羅品超、衛少芳和羅品超、上海妹和羅品超、上海妹和何非凡、紅線女和陳錦棠、新馬師曾和余麗珍、陳燕棠和芳艷芬、白玉堂和鄧碧雲、薛覺先和余麗珍、石燕子和余麗珍、孔繡雲和麥炳榮、新馬師曾和譚蘭卿、秦小梨和麥炳榮、關德興和陸小仙等。

可惜歲月催人，戰前薛馬爭雄的形勢不再復現，兩大名伶年紀漸長，演出減少。薛氏更因精神受創，舞台上表演大不如前。上海妹本身的肺病，在戰事期間未曾完全治癒，所以戰後減少演出，時需休養。譚蘭卿和梁醒波則因體形日趨肥胖，影響他們擔任正印花旦和文武生的地位，迫於無奈兩人都在 1950 年代轉演女丑和丑生行當。老一輩伶人的讓位，令年輕演員可以博得觀眾的讚賞，如新馬師曾、鄧碧雲、何非凡、芳艷芬、紅線女、白雪仙、

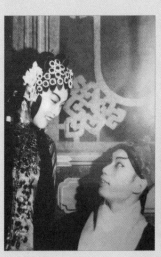 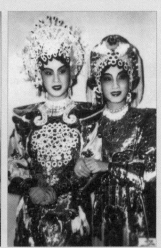

① 左起：芳艷芬、羅品超，於雄風劇團（1946-1947）
② 左起：羅艷卿、梁素琴，於新世界劇團（1948-1949）

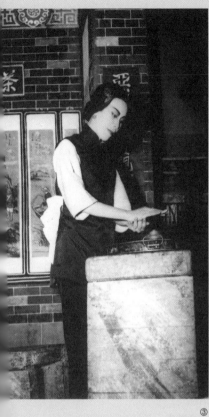

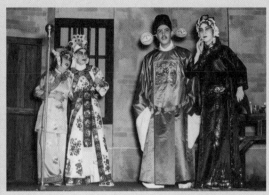

④

③

⑤

③ 任劍輝的一個媽姐造型（約 1949）（任志源先生藏品）
④ 左起：陳艷儂、任劍輝、歐陽儉、白雪仙（約 1949）（任志源先生藏品）
⑤ 左起：白雪仙、陳艷儂、任劍輝（約 1949）（任志源先生藏品）

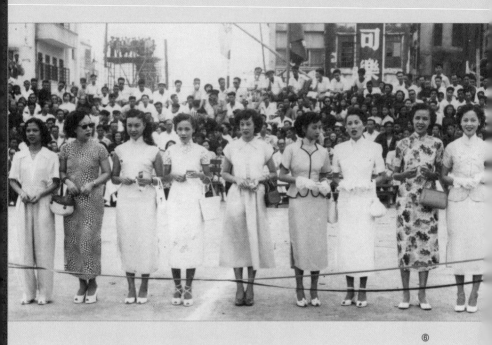

⑥

⑦

⑧

⑨

⑥ 左起：鄭碧影、陳艷儂、鄧碧雲、余麗珍、秦小梨、白雪仙、紅線女、任劍輝、芳艷
芬，一同主持球賽剪綵（約 1949）

⑦ 上左起：譚秀珍、鄧碧雲，下左起：車秀英、楚岫雲、郎筠玉

⑧ 新聲劇團宣傳照，上左起：黃超武、靚次伯、歐陽儉，下左起：白雪仙、任劍輝、陳艷儂

⑨ 右起：車秀英、薛覺先、唐雪卿和友人，於廣州留影（1950）（Judy Chan 女士藏品）

鄭碧影、鳳凰女、羽佳等，使得當時粵劇有一番全新景象。

戲院方面的運作也起了較大變化，太平戲院改變商業方針，沒有再經營太平劇團。粵劇團若要演出，就需向院方租賃。太平的主要營業模式改為播放中西電影。香港可以上演粵劇的戲院已大為減少，中央、利舞台以播放電影為主，只是間有粵劇，演期不頻密。香港粵劇演出最多的仍是高陞，九龍則屬普慶，人稱高普線，粵劇常在此兩院輪流上演。九龍間有粵劇，僅餘北河、東樂，可是台期對比起戰前或淪陷時，都疏落很多。

此時期開始有院線出現，即數間戲院一同播映同一部電影，例如新世界、香港、油麻地、北河、國際就是放映粵劇片；快樂、樂聲則是國語片。有時候，太平、國民、北河、新華、油麻地亦會一起放映國語片。而娛樂、皇后、東方、中央、平安、國泰、景星、大華、九如坊、利舞台等，就以外語片為主。

1949 年，中華人民共和國成立後，廣州和香港的粵劇朝不同方向發展。廣州的粵劇團逐漸由民營轉為國營，戲曲界進行大規模改革，對劇本、行當、唱腔都重新整理。藝術方向和演出計劃，要聽取領導層的意見和指示。港英政府對香港的文化藝術沒有特定政策來控制，可以說任由本土藝術自生自滅。不過，在這種情況下，無論左派、右派、中間派等，均可自由活動，百家爭鳴。香港的粵劇藝術發展更加承傳了上一代梨園前輩的努力成果。

馬師曾

新品血主馬
劇古結編師
裝品心曾

。領銜主演。

抗戰勝利後，馬師曾領導的勝利粵劇團在廣州海珠戲院為各機關團體義演，陣容有李醒凡、陳醒章、朱偉雄、紅線女、馬少英、顏思德等人，他們推出了受大眾歡迎的《還我漢江山》。

《還我漢江山》以王莽篡漢為背景。漢平帝后為王莽之女，她不恥其父所為，佯狂自保。鄧禹得漢光武授命，以醫治漢平帝后之病，藉機表明興復漢室之志。漢平帝后深感得人，率草密詔予鄧禹，使之交給漢光武，以興討賊之師。最終王莽被誅，漢平帝后以興漢責任已完，飲恨自戕。

勝利粵劇團來港演出，加入了鳳凰女、梁少聲等人，馬師曾再度為香港的戲迷獻上他的首本名劇《還我漢江山》。其他劇目還有《苦鳳鶯憐》《佳偶兵戎》《王妃入楚軍》《黃金種出薄情花》等等。此外，馬師曾也把他的妻子紅線女介紹給了觀眾。

和平後數年，馬師曾致力培養紅線女，如請唐滌生編寫時裝粵劇《我為卿狂》，馬師曾更重編《四進士》為《審死官》。在新東方劇社，馬師曾專為紅線女編寫合適

的劇本，如《醋紅娘》《孽海花》《血淚花》《樊梨花》《紅粉飄零》等，儘量使紅線女有最大的發揮機會。

馬師曾的粵劇演出量比起戰前太平劇團的盛況大為減少，而在電影方面的演出亦減少了，其中，有和紅線女合作的《我為卿狂》《藕斷絲連》《審死官》《刁蠻宮主》等。

1950 年代初期，香港流行多位紅伶同台的大製作，馬師曾、薛覺先、白玉堂、靚次伯、余麗珍和任劍輝組成著名的大鳳凰劇團，演出《十奏嚴嵩》《帝苑春心化杜鵑》《生包公夜審郭槐》等名劇。1952 年馬師曾和紅線女成為中聯影業公司的股東，並且參演了《父與子》《愛》《父母心》和《春殘夢斷》等影片。

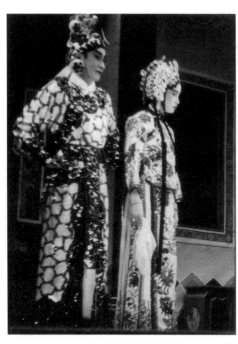

○

○ 馬師曾、紅線女於勝利劇團（1947）

抗戰勝利後，「幾家歡笑幾家愁」是無數家庭的真實寫照。對薛覺先來說，自然是另一番經歷。戰後的薛覺先與戰前判若兩人，關於他精神受創的原因有多種說法。

據陳非儂在《粵劇六十年》中口述：「不幸在貴陽疏散到重慶途中，他（薛覺先）所乘的汽車被日機追擊，因機關槍掃射幾次，薛驚慌過度，神經受損，極為聰敏的他，變了有點癡呆。」●

而賴伯疆所著的《薛覺先藝苑春秋》有另一種說法。當時，廣州粵劇界流行五光十色的膠片戲服，而薛覺先仍堅持穿著顧繡戲服，在上台時被觀眾喝倒彩，認為他落伍。這對他多年演藝生涯來說，是從未有過的冷遇。●●

另一個打擊是在八和協進會改選時，有人故意中傷他是「落水伶人」，有心排擠他。幸得馬師曾保護和支持他，結果薛覺先當選為副會長，可惜他的尊嚴已受到傷害。薛覺先回到香港後，就立即被權勢團體威脅義演籌款，逼於無奈臨時和譚蘭卿合演《璇宮艷史》。但演出時卻記憶力大減，經常忘了曲詞，令觀眾深感失望。●●●後來經過診治，休養較長一段時間。但為了生計，在1946

○ 左起：車秀英、薛覺先、鄧碧雲，合組覺雲天（1950）（Judy Chan 女士藏品）

● 《粵劇六十年》，陳非儂口述，沈吉誠、余慕雲原作編輯；伍榮仲、陳澤蕾重編，香港中文大學音樂系粵劇研究計劃，2007。

年4月便和余麗珍、小飛紅等組成覺先聲劇團。演出了一個月，因病發需再度休養。

1947年，上海卡爾登戲院特邀薛覺先夫婦前往登台。薛覺先明白精神狀態仍未恢復，不宜上台演出。故請來新馬師曾和唐雪卿合組鳳凰劇團，選演薛派名劇，以酬謝上海的戲迷。1947年7月，再組覺先聲劇團，和楚岫雲、馮俠魂一起演出。在精神欠佳的情況下，仍拍了《胡不歸下卷》《冤枉相思》《新白金龍》數部影片，不過受觀眾歡迎程度比起戰前大減。1948年，和余麗珍、羅艷卿、文覺非組成覺光劇團，劇目有《司馬相如》《李香君》《胭脂染戰袍》。1949年，薛覺先首次聯同上海妹和余麗珍組成覺華劇團，演出《淒涼姊妹碑》《斷腸姑嫂斷腸夫》《新粉面十三郎》《落花時節落花樓》等。1950年是覺先聲最後一屆演出，由唐滌生新編《漢武帝夢會衛夫人》和李少芸新編《陳後主夜投胭脂井》，合作的演員有陳錦棠、芳艷芬、車秀英和李海泉。

薛覺先和陳錦棠是結義父子，在舞台上合作多年。1930年代一齣《女兒香》，就使覺先聲大收旺台，薛覺先反串花旦角色梅暗香，陳錦棠演奸險角色魏昭仁。他們另外一次輝煌成就，是《霸王別姬》，薛覺先反串虞姬，陳錦棠演霸王。這次《漢武帝夢會衛夫人》和《陳後主夜投胭脂井》是他們兩父子在覺先聲班牌下的最後一次合作。《漢武帝夢會衛夫人》一劇使薛覺先和芳艷芬灌錄的唱片〈漢武帝初會衛夫人〉和〈漢武帝夢會衛夫人〉成為傳世之作。

薛覺先和上海妹最後一次拍檔是在1952年12月，和羅劍郎、秦小梨、半日安、鄭碧影組成大鑽石劇團，演出他們的首本名劇，如《暴雨殘梅》《范蠡獻西施》《冤枉相思》《淒涼姑嫂墳》《含笑飲砒霜》《胡不歸》《爭寵美人屍》等。

1950年代，薛覺先參加過新世界、大鳳凰、大富貴等劇團，1953-1954年主要參加馬師曾、紅線女的真善美劇團。

●●《薛覺先藝苑春秋》，賴伯疆著，上海文藝出版社，1996。

●●●《薛覺先紀念特刊》，紀念薛覺先逝世三十周年籌備委員會編，1986。

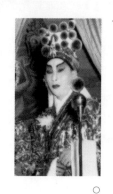

全部曲詞片上
映出清晰字句

！笑微心會！放怒花心：了看

麥炳榮的成名作《銅雀春深鎖二喬》

　　麥炳榮（1915-1984），以武場戲為首本，最擅古老排場，功架獨特。十二歲便下紅船，師事自由鍾。因擅武戲，火氣十足，有「牛榮」的綽號。他曾參加過人壽年、周豐年等劇團演出，由手下、包尾小生、二幫小武、正印小生，逐步升上。他往越南走埠後，回香港參加玉堂春、又生公司深圳戲院等劇團。劉蔭蓀重組大羅天，麥炳榮就和黃鶴聲、黃千歲、李艷秋等一起合作。然後在馬師曾的太平待了大約半年，就轉往覺先聲。1938-1940年在覺先聲劇團，和薛覺先、上海妹等配戲，參演過四大美人系列。

　　1941年，麥炳榮受聘於美國舊金山，因太平洋戰事爆發，在美國過了五年戲人生活。戰事結束後，麥炳榮回港繼續參加各大劇團，他不計較名份，有戲德，不欺台，所以受到班主和觀眾歡迎。1947年，麥炳榮在前鋒劇社，演出《銅雀春深鎖二喬》《拗碎靈芝》《姊妹碑》等。1948年8-9月，麥炳榮加入何非凡、楚岫雲領導的非凡響，劇目有《月上柳梢頭》《秋墳》《一曲鳳求凰》《腸斷十三絃》等。另外，麥炳榮也參加羅品超、上海妹領導的雄風劇團，演出《鐵馬銀婚》《曾經滄海難為水》《天堂地獄再相逢》等。

○ 麥炳榮

《銅雀春深鎖二喬》是麥炳榮的成名作，首演於 1947 年 7 月，由莫志勤、余炳堯合編。前鋒劇社於太平戲院公演第二屆，演員有陳燕棠、上海妹、麥炳榮、衛少芳、少新權、半日安、梁瑞冰。《銅雀春深鎖二喬》分上、下卷演出，故事其實是由《三國演義》改編而來。●

後來到 1950 年代，麥炳榮數度重演，主要都是演《銅雀春深鎖二喬》下卷，即《三氣周瑜》的戲碼。《銅雀春深鎖二喬》下卷，分為八場：（一）周瑜巧佈美人計；（二）甘露寺劉備招親；（三）趙子龍午夜催歸；（四）二喬妙論戲周郎；（五）周瑜血戰蘆花蕩；（六）柴桑口周瑜歸天；（七）曹操妙計奪佳人；（八）銅雀台二喬飲恨。

〈蘆花蕩〉一折是粵劇傳統劇目，有別於京劇的演繹，粵劇南派不重開打，而以南派小武的表演程式來吸引觀眾，例如抽象過橋、暈倒醒來搥手搥腳等特色動作及表演。1980 年代，著名編劇家蘇翁於報章專欄《我談粵劇》，寫過一篇題為〈怕蘆花蕩難再〉的文章，他憶述：「由於麥炳榮的蘆花蕩演出熱食，《銅雀春深鎖二喬》也就成了麥炳榮的招牌貨。我當年在太平戲院看過，蘆花蕩一場，麥炳榮單人匹馬，水髮拖槍，大演南派功架，與今時林家聲所演出的截然不同，另有一番意境。」

另一位電影導演劉丹青有一篇〈麥炳榮一絕蘆花蕩 堪稱快將失傳佳作〉，也說麥炳榮「運用粵劇的傳統古老架子，表現出混戰後，坐騎誤入蘆花蕩，身陷沼澤泥濘之中，一一要用身段、功架演出墮馬、提馬、洗身、帶馬等等抽象化優美的功架，同時還得跟古老吹口管樂、鑼鼓、敲擊的節奏，難度之大，幾乎到了失傳的地步」。

麥炳榮以南派武戲見稱，所演的古老排場也比較正宗。另外也不可忽略麥炳榮的唱功，雖然天賦聲線不佳，但唱腔動聽，令觀眾印象深刻，特別他以古腔唱〈周瑜歸天〉一折，廣受觀眾認可。

●《華僑日報》廣告，1947.7.14。

夢裡西施

・大利年劇團出品・

中華民國三十七年十月十日

廖俠懷（1903-1952），幼失怙恃，童年便在廣州當鞋店學徒。年輕時到了新加坡，在一間工廠當車工，晚上參加工人業餘演戲活動。名武生靚元亨剛巧在新加坡登台，他在工人劇社見到廖俠懷演劇相當投入，立即收他為徒。

後因男花旦陳非儂向廣州梨園樂極力推薦廖俠懷，梨園樂便聘他回國當第二丑生，可是得不到班方的重視。幸好馬師曾與廖俠懷是同門師兄弟，便請他到大羅天當第二丑生，才開始受到粵劇界注意。新中華的丑生被人誤殺

後，廖俠懷獲聘，和白玉堂、肖麗章演出《今宵重見月團圓》《紅白杜鵑》等劇目。

1932-1934年，廖俠懷請桂名揚由美國回穗，參加省港班日月星，和李翠芳、李自由、陳錦棠、黃千歲、王中王等合作，以《趙子龍》《火燒阿房宮》《冰山火線》《血戰榴花塔》《皇姑嫁何人》等名劇，令日月星成為班霸。

抗戰前廖俠懷和陳錦棠、新馬師曾合組勝利年，廣受歡迎。淪陷時期，廖俠懷在廣州、澳門演戲。和平後參加過大利年、新

166

① 《夢裡西施》特刊封面（1948）

馬、新世界、碧雲天等劇團，廖俠懷編撰戲寶有《花王之女》《本地狀元》《大鬧廣昌隆》《夢裡西施》（又名《甘地會西施》）、《啞仔賣胭脂》等。廖俠懷繼承了前輩姜魂俠、黃魯逸等名丑的特色，觀眾稱他為「千面笑匠」。

《夢裡西施》燈光佈景由中國戲劇設計團負責，戲劇家張雪峰主理。小曲由阮四襟、王粵生創作。1948 年《夢裡西施》在廣州連台兩月，大受歡迎。廖俠懷扮演甘地的造型，唯妙唯肖。其他演員有羅麗娟（飾西施）、陳燕棠（飾金鰲太子）、謝君蘇（飾范蠡）、黃秉鏗（飾伍子胥）、紫蘭女（飾銀鮫宮主）和梁雪珍（飾鯨奴）。

聖雄甘地（1869-1948），原名莫罕達斯‧卡拉姆昌德‧甘地（Mohandas Karamchand Gandhi），年輕時到英國讀法律，亦為英國到南非參軍，後來他阻止英國拿下最大一塊也是和最重要的殖民地印度。甘地經常身穿簡單服飾，打赤腳。他是印度民族主義運動領袖，亦是印度近代史上一位十分重要的人物。他會說英語，但堅持在國大黨演說時講他的家鄉話古吉拉特語。他帶領印度邁向獨立，脫離英國殖民地統治。他的非暴力不合作運動，影響了全世界民族主義和爭取和平變革的國際運動。1948 年 1 月 30 日，甘地前往加德里參加一場晚餐祈禱會，途中被印度教青年槍殺，享年 78 歲。

廖俠懷在《夢裡西施》特刊內寫了一篇〈我怎樣編寫甘地會西施〉：

今年春，我正從事蒐集關於西施的事蹟，想編撰一部為西施吐一口氣的劇本，給我發現很多極寶貴的材料，但苦於無從著筆。正思量應該用怎樣手法去編寫時，一天早晨，從報紙上得到印度聖雄甘地逝世的消息。另從一篇記載聖雄生平的文字裡，知道聖雄生平對中國歷史，

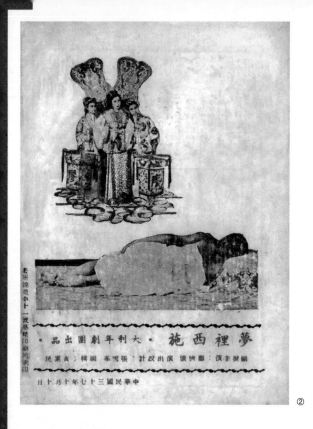

夢裡西施 · 大利年劇團出品 ·

編撰主演：廖俠懷　計改出演：張寫革　輯：黃素民

中華民國三十七年十月十日

西施飾羅麗娟

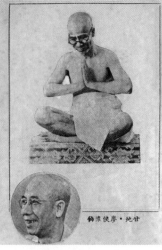

甘地飾學俠懷

子飾陳照棠

⑧ ⑨

范蠡·謝君蘇飾

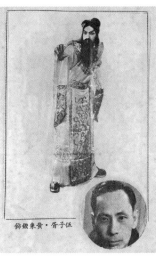

伍子胥·黃秉鏗飾

② 《夢裡西施》特刊封底
③ 羅麗娟飾西施
④ 廖俠懷飾甘地
⑤ 陳燕棠飾金鰲太子
⑥ 謝君蘇飾范蠡
⑦ 黃秉鏗飾伍子胥
⑧ 梁雪珍飾鯨奴
⑨ 紫蘭女飾銀鯪宮主

⑥ ⑦

素有研究，尤其對我國歷代興亡史蹟，更感興趣云云。此時，我陡然發生一個「假定」。「假定」這一位對中國興亡史蹟素有研究的甘地先生，再「假定」沒有了「時間」和「空間」的限制，而能夠身歷其境的到了中國，和我們越國那位傾國佳人西施小姐會晤起來，那不是很別緻而很有意味的事嗎？

我憑這點「假定」，我就決定用這一種手法去編寫《夢裡西施》。此劇編寫之動機，純然由此。

關於西施的事蹟，傳說頗多，最為人所熟知的，就是范大夫把西施要了，泛舟五湖。另一說，謂勾踐凱旋途中，妒而狠毒的越國夫人，把西施溺斃。無論哪一說是真，則西施當有其無限的苦悶與隱痛者。正如前人有詠西施之句，「家國興亡自有時，吳人何苦怨西施。西施若解傾吳國，越國亡來又是誰？」倒替西施作過不平之鳴，《夢裡西施》劇中，我將憑我的假定，也替西施吐點冤氣。

聖雄甘地一生所致力的事業，是用不流血的革命而謀自己的國家復興，西施之興越亡吳，也是運用不流血革命的最大收穫。雖然其事業成就與人生收場不同，其轟烈與偉大則一。

劇中有兩句對話，甘地問西施：「你死去已經二千餘年，何故我能見你？」西施答以精神不死！精神不死，此甘地所以能夠會西施也。

文章是無奇不見巧，劇藝是無巧不成戲。編者正因其巧妙，而編是劇。一個為當代救國聖雄，一個為古時復國烈女，環境雖不同，而出發點實無差別。更以靈物所感，氣味相投。故敢冒昧以聖雄烈女為前題，憑著一點心靈正氣，直通古今託夢境為撮合之場，光明正大，宣揚和平正義，不是說愛談情，借狂歌以寄意，寓諷刺以惕人心，振懦警頑，聊盡戲劇教育之責。懲惡揚善，以為亂世賊子砭規請勿以遊戲文章，當作齊東見笑。諒之諒之。

此劇分五場，佈景分別是甘地臥室、海天孤松、水晶宮、龍潭、臥薪嘗膽古宮遺蹟。首先，甘地、孫女兒及其家人在室內傾談中國古代吳越之戰的事蹟，直到各人回房休息，甘地進入夢鄉。夢鄉裡，甘地遇上西施。西施訴說自己在復國之後，身遭厄運。其後，西施引領甘地往水晶宮，拜會龍宮內各色人物，如鯨奴、銀鮫宮主、金鰲太子、范蠡、伍子胥、文種、伯嚭等。甘地在與各種人物的對談中，做到針針見血，諷刺時弊，故此引起觀眾共鳴。

1945 年戰後，中國陷入國共內戰，所產生的社會弊病和官僚貪腐，令很多市民冤氣難申。《夢裡西施》在廣州首演時，觀眾感動得熱淚滿臉。他們認同廖俠懷的編劇手法，覺得借古喻今來進行諷刺是非常正確的。

廣州演完後，廖俠懷把《夢裡西施》帶到香港中央戲院。罕有地，此粵劇以英文廣告刊於香港多份英文報章，如 *The China Mail, The Hong Kong Telegraph, Hong Kong Sunday Herald* 等。香港有不少印度人居住，此舉也可吸引外籍觀眾入場。

何非凡、楚岫雲
的《情僧偷到瀟
湘館》由穗征港

何非凡（1919-1980），原名何賀年，廣東東莞人。十五歲開始學習粵劇，他的師傅有李叫天、陳醒章和石燕子。一年後便參加粵劇演出，由最低層的拉扯做起，逐步升上小生位置。

淪陷時期在廣州和澳門兩地劇團擔任小生，如在澳門時就參加過新中華、樂同春、國華、大眾等，粵劇技藝受到相當鍛煉。於1942年9月，上海妹、半日安、盧海天、張活游、譚秀珍在澳門組成國華劇團，何非凡已和這些名伶同台演出。1946年，在和平後的香港，何非凡和上海妹、半日安、少新權、鄧碧雲等合組唱家班劇團。1947年，在廣州組成非凡響粵劇團，與楚岫雲合作，以《情僧偷到瀟湘館》一劇連演多月，打破以往的粵劇紀錄，並因此成為當紅的粵劇名伶。1948年8月，何非凡率團由廣州來到香港，團員有楚岫雲、譚玉真、陸雲飛、麥炳榮、白龍珠，就以《情僧偷到瀟湘館》為號召，使香港戲迷十分轟動。●

楚岫雲（1922-1980），從小學藝，先演梅香，逐步升任落鄉班第二花旦。後來得譚玉蘭推介，和小生王白駒榮往上海登台。1937年

●《華僑日報》廣告，1948.8.3。

① 非凡響《情僧偷到瀟湘館》(《華僑日報》,1948.8.3)
② 非凡響《風雪訪情僧》(《華僑日報》,1949.10.31)

她來到香港，加入馬師曾的太平劇團任花旦，同台的名旦還有譚蘭卿、衛少芳。1938年，她主演第一部電影《梅知府》。其後，她受聘到美加演出，一年後返港。1940年，白玉堂請她在興中華出任花旦，同台演員有曾三多、李海泉、陳艷儂等，主演《黃飛虎反五關》《岳家軍》《雷電出孤兒》等名劇。

香港淪陷後，羅品超聘她在平安劇團任正印花旦。1942年，任覺先聲劇團正印花旦過澳門演出，其後和馮俠魂往南洋各地登台。她在1947年才返省港演出粵劇和拍電影。在《情僧偷到瀟湘館》中，她廣受歡迎，被美譽為「生黛玉」。1949年，她又和呂玉郎、陸雲飛等名伶合組永光明劇團，長年演出，轟動羊城。她的首本戲有《劉金定斬四門》《月影寒梅》《風雪悼鵑紅》《夢斷殘宵》等。楚岫雲技藝超卓，能打大翻、踩蹺、踢槍、脫手北派、水髮、推車功架，等等。她表演細膩，戲路縱橫，不論文場和武戲都應付自如，她精於閨門旦，也擅長青衣和小旦，演刀馬旦更是出色。

1949年10月，非凡響再度起班，正印花旦是車秀英，其他演員有鳳凰女、小覺天、白龍珠、英麗梨、陳月峰。此次，以情僧蘇曼殊的故事編寫《風雪訪情僧》。這一年，何非凡的受歡迎程度相當熱烈，和車秀英合作完後，換來炙手可熱的芳艷芬，他們合作了《波紋的愛》《山河血淚美人恩》。12月，何非凡的拍檔是秦小梨，他們合演的有《可憐夫》《情僧招駙馬》《山河血淚美人恩》《風雪訪情僧》。幾乎一說出「情僧」之名，所有人都會聯想到何非凡。

《情僧偷到瀟湘館》是何非凡的首本戲，他憑著「情僧」聲譽在1950年代紅遍梨園，他的「凡腔」更深得戲迷讚許。其後，與多位著名花旦合作，戲寶紛呈，如芳艷芬的《艷曲凡經》、紅線女的《玉女凡心》、鄧碧雲的《碧海狂僧》、羅麗娟的《花月東牆記》、余麗珍的《風雨泣萍姬》、吳君麗的《雙仙拜月亭》《白兔會》《百花亭贈劍》等等。

由淪陷期到光復期，新馬師曾的台期不斷，並在省港澳各地穿梭演出，合作過的著名花旦有金翠蓮、上海妹、紫羅蘭、鄧碧雲、車秀英、余麗珍、芳艷芬、譚蘭卿、譚玉真、羅麗娟等，1940年代的文武生中只有羅品超可以與他抗衡。

1943年，新馬和鄧碧雲、廖俠懷在澳門組成勝利年劇團。1944年，新馬和車秀英合組至尊劇團，演出薛派名劇，更特意選演新聲戲寶《晨妻暮嫂》。和平後，新馬參加過五龍、雙雄劇團等。1947年，新馬和陳錦棠、余麗珍組成龍鳳劇團，由唐滌生擔當劇務，著名的劇目有《三月杜鵑魂》《閻瑞生》等，新馬更在《穆桂英》反串穆桂英，《仕林祭塔》反串白蛇，《華容道》開面飾演關公。新馬和芳艷芬在廣州合組大龍鳳劇團，演出大受歡迎，並且創下連續滿座數十場紀錄。稍後，新馬參加羅品超、余麗珍的長壽班霸光華劇團，演出二十二本《鍾無艷》《羅通掃北》《我若為王》和《打破玉籠驚彩鳳》等。

1948年，新馬和譚蘭卿在花錦繡劇團演出，名劇有《怒碎嫁妝衣》《除卻巫山不是雲》《花顛嬌》《顛婆尋仔》等，其中以新馬飾演安祿山的《安祿山偷祭貴妃墳》比較突出。1949年新馬加盟新世界，演員有梁醒波、黃鶴聲、譚

① 新馬師曾

 戤身水　第三節

 1
7
6

② 新馬師曾、車秀英於澳門領導至尊劇團（《市民日報》，1944.10.7）

③ 左起：潘一帆、新馬師曾（潘家璧女士藏品）

玉真、羅艷卿、梁素琴，呈獻張恨水小說改編《啼笑姻緣》、紅樓夢改編《寶玉憶晴雯》，這些戲寶新馬和芳艷芬在廣州已合演過。

《四郎探母》一劇，演員陣容強大，新馬飾楊四郎，譚玉真飾鐵鏡宮主，黃鶴聲飾楊六郎，梁醒波飾蕭國舅，羅艷卿飾蕭太后。新馬在〈坐宮〉一場唱出京曲，此劇把南腔北調共冶一爐，保留〈坐宮〉〈取令〉〈見母〉〈回令〉的精粹。《夜祭雷峰塔》中新馬亦生亦旦，先在〈盜仙草〉反串白蛇，大顯北派身手，後在〈仕林祭塔〉飾仕林，大唱古腔。

9月，新馬劇團上演新戲《一把存忠劍》，演員陣容有新馬師曾（飾吳漢）、廖俠懷（先飾馬成，後飾吳母）、羅麗娟（飾蘭英）、謝君蘇（飾劉秀）、任冰兒（飾漢后）、張漢昇（飾漢帝）、李帆風（飾黃明）、陳嘯風（飾李炯）、賽珍珠（飾黃夫人）等。新馬唱出崑曲，和反串吳母的廖俠懷大演「迫子殺媳」功架，新馬和羅麗娟則合演「殺忠妻」古老排場。

《一把存忠劍》由潘一帆編劇，全劇分為七場。劇情講述王莽篡奪皇位，逼帝飲鴆，並殺死大臣吳國柱。大夫馬成不滿奸黨陷害忠良，認吳國柱之妻作義姐，託養其幼子吳漢。吳漢長成，某日於山中狩獵，救了公主王蘭英而被招為駙馬。漢儲君劉秀入城暗訪馬成，密議復漢大計，並擬取回玉璽。不料被馬成之子家駒窺破，盜璽向朝廷邀功。其妹家鳳深明大義，殺了家駒，奪回玉璽。此事被吳漢發現，降罪馬成。後經吳母痛說陳情，拿出當年王莽殺害其父之劍交與吳漢，訓子殺妻扶漢，護劉秀逃出皇城。吳漢持劍闖經堂，欲殺公主王蘭英而不忍。公主為成全丈夫報父仇，興漢業，飲劍自殺。最後，吳漢與劉秀等人殺開血路，闖出潼關。廖俠懷（飾吳母）是劇中關鍵人物，她披露事情的真相，一段國仇家恨，使家中各人的關係產生極端變化。夫妻變作仇家，恩情化成國恨。戲劇的懸念，就是引起觀眾看戲的興趣，追看戲劇的結局。

① ②③

戰後比較突出的花旦人才，要數紅線女、芳艷芬和白雪仙。她們有不同風格和特色，各領風騷。

紅線女（1924-2013），原名鄺健廉，廣東四邑人，師父是何芙蓮。戰前的藝名是小燕紅，在靚少佳的勝壽年劇團擔當梅香。香港淪陷後，紅線女隨勝壽年劇團在廣州灣演出。當時，適值馬師曾由澳門來到廣州灣，召集有志之士回國從事戲劇宣傳工作，馬師曾遂請得何芙蓮參加，何芙蓮便帶同紅線女一起演出。其後，馬師曾要離開廣州灣進入內地演出，何芙蓮沒有隨團出發，只讓紅線女跟馬師曾一起。起初，紅線女只擔任幫花，正印花旦是羅麗娟。後來，正印花旦改為陸小仙，直到有一次演出《軟皮蛇招郡馬》前，陸小仙突然肚瀉不能登台，在無計可施的情況下，馬師曾決定以紅線女代替陸小仙上台。不久，陸小仙因故離團，紅線女順理成章升任正印花旦。

在廣東、廣西演出期間，紅線女參演了不少馬派名劇，更得到馬師曾悉心指導，使她的藝術生命得以成長。和平後，勝利劇團回到香港，她更請得京劇名宿王福

① 紅線女
② 芳艷芬
③ 白雪仙

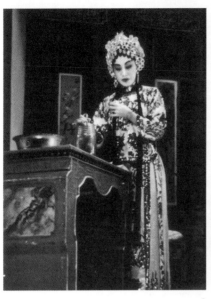

卿親來教導，腰功、腿功、踩
蹺、做手等都從頭學起。王福卿
把《花田錯》《陰陽河》《穆柯寨》
《虹霓關》等著名京劇花旦戲都教
給她。●

戰後，紅線女都跟隨馬師曾演
戲，到 1949 年她嘗試獨立發展，
參加錦添花劇團，和陳錦棠演出
唐滌生編寫的《紅線盜盒》《崑
崙奴夜盜紅綃》《新海盜名流》。
1950 年和新馬師曾合演《宋江怒
殺閻婆惜》。1952 年，她以《一
代天嬌》成功地塑造了「女腔」。
1953 年她和馬師曾、薛覺先組成
真善美劇團，以嚴謹態度和改良
粵劇的決心，創作出《蝴蝶夫人》
《清宮恨史》和《昭君出塞》等。

芳艷芬（1926-　），原名梁燕芳，
年少時在國聲粵劇學院隨白潔初
學藝，戰前在勝壽年劇團和小燕
紅（即紅線女）一起擔當梅香。
淪陷期，曾隨大東亞粵劇團由廣

●《紅線女自傳》，紅線女著，星辰出版社，
　1986。

④　紅線女於舞台上一鏡頭（1947）
⑤　紅線女、馬師曾於新東方劇團（1948）

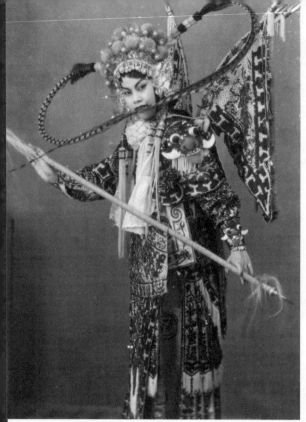

⑥

⑦

⑥　芳艷芬的大靠造型
⑦　最後一屆覺先聲《漢武帝夢會衛夫人》，左起：車秀英、薛覺先、芳艷芬（1950）
⑧　艷海棠特刊，芳艷芬、陳燕棠上演芳艷芬成名作《夜祭雷峰塔》（1949）
⑨　艷海棠特刊，芳艷芬、陳燕棠上演芳艷芬成名作《夜祭雷峰塔》（1949）

州來港演出，擔任幫花。由於有一次正印花旦突然「失場」，使她得到一次珍貴的擔正機會。不料觀眾有良好反應，此後升上正印花旦之位。

1946-1947 年，和羅品超在雄風劇團演出。隨後在廣州，她先後和白玉堂、新馬師曾於大龍鳳演出，名劇有《寶玉憶晴雯》《桃花扇》《啼笑姻緣》。她在《夜祭雷峰塔》改良了反線二黃的唱腔，大受觀眾歡迎，使到「芳腔」遠近皆知。

1949 年成多娜主理艷海棠粵劇團，由成多娜夫婿陳燕棠拍芳艷芬，其他成員有馮鏡華、羅家權、梁瑞冰、白超鴻、陸雲飛、小木蘭等。唐滌生出任劇務，劇目有《生死緣》《文姬歸漢》《新小青吊影》《嬋魂偷會牡丹亭》《我為卿題烈女碑》等。徐若呆編《夜出虎狼關》《杜十娘怒沉百寶箱》。演期由 1949 年 9 月 5 日至 10 月 2 日，共 28 天，巡迴於普慶、高陞兩院，

⑧

⑨

其後往澳門演出，轟動港澳兩地。

1950年，參加最後一屆覺先聲劇團，和薛覺先演出《漢武帝夢會衛夫人》和《陳後主夜投胭脂井》。1950-1951年，芳艷芬在錦添花和陳錦棠合作，名劇有《董小宛》《隋宮十載菱花夢》《火網梵宮十四年》等。另外於大龍鳳，芳艷芬和任劍輝的名劇有《艷陽丹鳳》《一彎眉月伴寒衾》等。

1952-1953年，芳艷芬和任劍輝、白雪仙、麥炳榮、黃千歲等組成金鳳屏劇團，名作有《一枝紅艷露凝香》《一點靈犀化彩虹》《金鳳迎春》《一年一度燕歸來》等。芳艷芬和白玉堂、鄧碧雲則有《再世重溫金鳳緣》《艷女情顛假玉郎》等。

1953年，芳艷芬自組新艷陽粵劇團，演出多部著名戲寶，如《萬世流芳張玉喬》《王寶釧》《梁祝恨史》《洛神》《鴛鴦淚》《白蛇傳》等。新艷陽善於吸納各方面人才，組織架構清晰，致使班政、宣傳、攝

影、編劇、音樂、佈景等，人才濟濟，使劇團運作事半功倍。演員優秀，兼之行當齊全，使配戲時牡丹綠葉互相輝映。1950年代，新艷陽數度往赴新加坡、馬來西亞、越南等地登台，瘋魔當地觀眾。

芳艷芬和多位著名文武生合作過，如新馬師曾、陳錦棠、黃千歲和任劍輝，使觀眾在欣賞新劇時有不同新鮮感。如陳錦棠的李成棟和曹子建、黃千歲的范蠡和曹丕、任劍輝的梁山伯和蔡昌宗、新馬的周仁和薛平貴等，優秀演員和改良劇本配合在一起，相得益彰。芳艷芬對粵劇演出態度極之認真，每多揣摩角色心理和造型。她在《真假春鶯戲艷陽》和《一入侯門深似海》的演出，就一人分飾性格迥異的角色。

白雪仙（1928- ），原名陳淑良，是小生王白駒榮的第九女兒，人稱「九姑娘」。十二歲拜薛覺先為師，在覺先聲任啞口梅香，稍後跟隨冼幹持學習唱功。香港淪

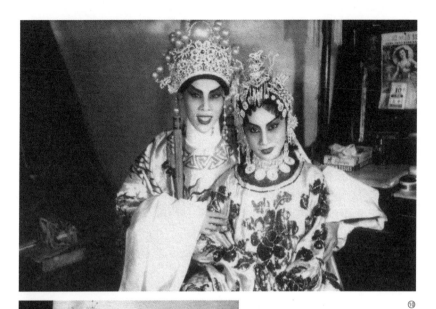

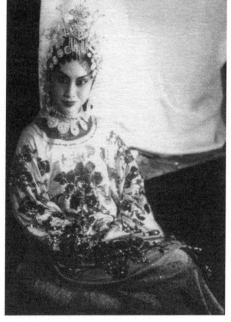

⑩ 左起：任劍輝、白雪仙
⑪ 白雪仙於新聲、錦添花、金鳳屏、大五福、寶豐等劇團，擔任二幫花旦

陷後，為了家人生計，她便在歌壇獻唱和落班演粵劇，1942 年 6 月，在新馬、上海妹、半日安的明治劇團演出，1943 年參加大亞洲、新中華等劇團。

1944 年，白駒榮在香港演完義擎天的台期，便帶同白雪仙往澳門演戲。白駒榮知道眼疾漸轉嚴重，遂同意女兒留在澳門參加劇團演出。她長期在新聲，和任劍輝、陳艷儂、歐陽儉、白雲龍、金山女、關耀輝、關海山、鄭碧影等合作。

戰後，白雪仙隨新聲返回香港，繼續演出。1949 年，長城電影《血染海棠紅》空前賣座，此片由白光、嚴俊主演，備受好評。白光更憑《蕩婦心》《血染海棠紅》和《一代妖姬》奠定大明星的地位。新聲看好《血染海棠紅》橋段，把它改編為粵劇《海棠淚》，白光的蕩婦角色由白雪仙飾演，嚴俊的大盜海棠紅由任劍輝飾演，龔秋霞的慈母角色由陳艷儂飾演。《海棠淚》由徐若呆編劇，歐陽儉參訂，廖了了指導。吳一嘯撰寫主題曲「點點海棠淚」，由任劍輝主唱，劇情和電影橋段一樣。《血染海棠紅》不單只紅了白光，也紅了白雪仙。

新聲解體後，白雪仙參與錦添花、大鳳凰、金鳳屏、寶豐、五福等各大劇團的演出。這段時期她和任劍輝、陳錦棠、芳艷芬、紅線女等人合作不斷，最著名的有《火網梵宮十四年》《紅白牡丹花》等，故人稱她是二幫花旦王。

1954 年起，白雪仙不再擔任幫花，走上正印之路，陸續在鴻運、多寶、利榮華等劇團任正印花旦。1956-1959 年這段時期，她請唐滌生專任編劇，再加上梁醒波、靚次伯、任冰兒、蘇少棠、林家聲等人，遂使仙鳳鳴留下不少經典作品，如《牡丹亭驚夢》《穿金寶扇》《蝶影紅梨記》《帝女花》《紫釵記》《九天玄女》和《再世紅梅記》等。

在淪陷期，很多電影製作公司和電影從業員都離開了香港，電影業完全停頓，他們在和平後才重投香港的電影事業。但拍製電影需要較多的資金、器材、工作人員和演員等，很多電影公司在 1946 年仍未能正常運作，到 1947 年才出產較多影片。

1947 年，多位粵劇紅伶首次躍登銀幕。余麗珍首次拍了鳳凰劇團的戲寶《三月杜鵑魂》。白雪仙的處女作則是新聲劇團鎮台戲寶《晨妻暮嫂》。紅線女首度拍了《藕斷絲連》和《我為卿狂》，兩部片子都是馬師曾的首本戲；紅線女還和薛覺先合作《冤枉相思》；1948 年，紅線女和馬師曾的《審死官》更大受觀眾歡迎。其他首次拍電影的還有陳錦棠的《金鏢黃天霸》、車秀英的《狂風雨後花》、新珠的《娛樂昇平》、陸飛鴻的《花蝴蝶》、鄒潔雲的《怪俠獨眼龍》、羅艷卿的《五鼠鬧東京》、林家聲以童星身份參演《賣肉養孤兒》、黃千歲的《劉金定斬四門》。

武俠片受大量觀眾喜愛，於是催生了石燕子的《方世玉與苗翠花》和關德興的《黃飛鴻傳》，兩者開創方世玉系列和黃飛鴻系列的長

① 娛樂戲院上演大觀和長城合拍彩色片《錦繡天堂》，胡蝶、王丹鳳主演（1949）

185

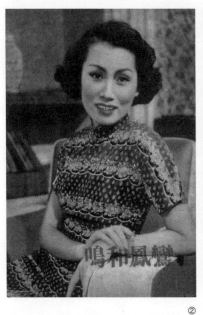

②

③

④

⑤

⑥

② 《鸞鳳和鳴》，紅線女主演（1952）

③ 《十載繁華一夢銷》，廖俠懷電影遺作（1952）

④ 《紅白金龍》，薛覺先、紅線女、吳楚帆、白燕主演（1951）

⑤ 唐滌生執導《紅菱血》，芳艷芬、羅品超主演（1950）

⑥ 《十載繁華一夢銷》，廖俠懷電影遺作（1952）

壽電影先河。

女兒香劇團拍了《大鬧粉妝樓》，參演者有上海妹、余麗珍、秦小梨、尹少卿等著名女伶，為當時1940年代的全女班留下珍貴片段。神童羽佳在這段時期拍了多部成名作如《紅孩兒》《孤兒救祖》《甘羅拜相》《李元霸》《石鬼仔出世》《石鬼仔夜戰五虎將》等，他是1940-1950年代拍了最多電影的童星。

著名粵劇戲寶改編為電影的有薛覺先、黃曼梨的《胡不歸下卷》，薛覺先、鄭孟霞的《新白金龍》，陳錦棠的《血滴子》，新馬師曾的《寶玉憶晴雯》，廖俠懷的《夢裡西施》《本地狀元》，李海泉的《乞米養狀元》，上海妹、半日安的《好女兩頭瞞》《雙人頭賣武》，秦小梨、文覺非的《肉山藏妲己》《肉陣葬龍沮》。

戰前拍了國防電影的羅品超，在戰後參加多部電影演出，如《我若為王》《款擺紅菱帶》《呂布戲貂嬋》《玉面霸王》《洪熙官血濺柳家村》等。編劇家李少芸的粵劇作品拍成電影的有《淒涼姊妹花》，即覺華劇團戲寶《淒涼姊妹碑》。

唐滌生則執導自己的作品《打破玉籠驚彩鳳》。這時期他的作品改編成電影的還有《我為卿狂》《兩個煙精掃長堤》和《恨鎖瓊樓》（原著《孔雀東南飛》）。戰前名旦譚蘭卿最後一次以正印花旦的姿態，演出數部電影《楊貴妃》《蕩婦貞魂》和《我愛薄情郎》。

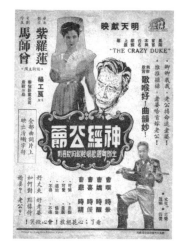

⑦

⑦《神經公爵》，馬師曾、紫羅蓮主演（1949）

1945.8.17-1946

劇團	主要演員	劇目
大光華	顧天吾、沖天鳳、余麗珍、鄭孟霞、李海泉	棄官尋母、落葉哀蟬、地獄孝子、雙人頭賣武、封神榜、夜半歌聲、鄭成功、煙精掃長堤
太上	衛少芳、少新權、馮少俠、衛明珠、衛明心	西施、狂風雨後花、花街慈母、花蝴蝶、郎歸晚、馬超
錦添花	陳錦棠、鄧碧雲、張舞柳、文覺非、丁公醒	還我河山、俠盜羅賓漢、金鏢黃天霸、狀元紅、紅俠
新聲	任劍輝、陳艷儂、歐陽儉、靚次伯、白雪仙、白雲龍	紅樓夢、海角紅樓、晨妻暮嫂、夜明珠、情海歸帆、十載相思夢
花錦繡[1]	譚蘭卿、羅品超、小飛紅、梁國風、關耀輝、關海山	娛樂昇平、天國情鴛、粉碎繁華夢、秋海棠、亂世佳人、花顛嬌、楊貴妃
勝利	馬師曾、紅線女、鳳凰女、梁少聲、馬少英、陳醒章	還我漢江山、藝苑狂夫、蛇頭苗、王妃入楚軍、怕聽銷魂曲、烽火奇緣、我為卿狂、兩朵斷腸花
前進	羅品超、衛少芳、李海泉、鄭孟霞、鄭碧影	孔雀東南飛、四千金、錢、慈母淚、人倫、戰場風月
覺先聲[2]	薛覺先、余麗珍、小飛紅、張漢昇、梁國風、區楚翹	胡不歸、妻嬌郎更嬌、歸來燕、王昭君、神女會襄王、西施
五龍[3]	新馬師曾、余麗珍、陳錦棠、李海泉、少新權、蕭仲坤、蘇少棠、梁瑞冰	烽火雙雄、彩鳳醉雙龍、穆桂英、三個武狀元、女兒香、生武松
大利年	廖俠懷、謝君蘇、王上王、羅家鳳、李帆風	銀河得月、本地狀元、大鬧廣昌隆、抬轎佬搶新娘

1 譚蘭卿、羅品超初次合作。
2 薛覺先、余麗珍初次合作。
3 夜場七毫至六元。

劇團	主要演員	劇目
雙雄	新馬師曾、區倩明、陳錦棠、李海泉、少新權	血戰五鳳樓、出谷黃鶯、五代英雄傳、虎將戲貞花、新捨子奉姑
龍鳳	羅品超、余麗珍、馮少俠、小飛紅、顧天吾、李海泉、白駒榮	我若為王、可憐女、出水芙蓉、蘆花淚、金鳳戲銀龍、七星伴月
唱家班	上海妹、何非凡、鄧碧雲、半日安、少新權、婉笑蘭	皇姑嫁乞兒、烽火戲諸侯、神秘夫妻、五虎下南蠻
日月星	曾三多、盧海天、譚秀珍、車秀英、王中王、胡鐵錚	火燒連環船、赤幘客、七擒孟獲、怒吞十二城、伍員夜出昭關

1947

劇團	主要演員	劇目
廣東省文化粵劇委員會宣傳粵劇團	關德興、何芙蓮、陸小仙、高飛鳳、馬金娘、李楚山	關雲長千里送嫂、岳飛、海底霸王、大俠甘鳳池、關公守華容、飛將軍李廣
雄風	羅品超、芳艷芬、小飛紅、小覺天、羅劍郎、梁冠南	雄風萬丈、凱旋高唱、雄心驚宇宙、深苑豪歌、載福榮歸
覺先聲	薛覺先、上海妹、半日安、呂玉郎、鄒潔雲、新周榆林	冤枉相思、貂嬋、情場師表、神女會襄王、王昭君
覺先聲	薛覺先、楚岫雲、小飛紅、梁國風、馮俠魂、新周榆林	金鼓雷鳴、胡不歸下卷、雪野哀鴻、西廂待月、吾愛吾仇、玉梨魂、白金龍
花錦繡	譚蘭卿、黃千歲、廖俠懷、區楚翹、謝君蘇、黃秉鏗	香吻滿場飛、俠骨蘭心、花顛嬌、扭紋媳婦惡家婆、蕩婦貞魂

劇團	主要演員	劇目
錦添花	陳錦棠、羅麗娟、余麗珍、李海泉、丁公醒、梁鶴齡	三盜九龍杯、俠盜羅賓漢、金鏢黃天霸、煙精掃長堤、銅網陣、情殺枕邊人
勝利	馬師曾、紅線女、陸飛鴻、白龍珠、新飛鳳、張醒非	情泛梵皇宮、我為卿狂、新璇宮艷史、寶鼎明珠、苦鳳鶯憐、審死官
前鋒 [4]	上海妹、何非凡、半日安、少新權、衛少芳、馮少俠	夜來潮、蛇美人、姑嫂墳、蝴蝶夫人、春殘夢斷、姊妹花、火燒碧雲宮
前鋒 [5]	上海妹、陳燕棠、半日安、少新權、衛少芳、麥炳榮	西施、拗碎靈芝、銅雀春深鎖二喬、姊妹碑、陳圓圓與費貞娥
龍鳳	新馬師曾、余麗珍、陳錦棠、李海泉、雪影紅、譚玉真、張漢昇	兩個煙精掃長堤、三月杜鵑魂、麗春花、英雄本色、火燒紅蓮寺、梁天來、青燈紅淚、明末遺恨、龍潭盜玉妃
新聲	任劍輝、陳艷儂、歐陽儉、靚次伯、白雪仙、白雲龍、陸忠玲、武維揚	花落誰家、鳳還巢、蘇后背解紅羅六本、風流罪、意中人結意中緣、芳魂月夜歸、雷雨、紅杏未出牆、金絲蝴蝶
花錦繡日月星聯合	譚蘭卿、曾三多、盧海天、王中王、胡鐵錚	武則天、空谷蘭、樊梨花、情淚灑征袍、紅拂女私奔、情竇初開
光華 [6]	羅品超、余麗珍、新馬師曾、李海泉、張漢昇、林家聲、衛明珠、衛明心	無敵雄師、鍾無艷二十本、羅通掃北

4 夜場一元至七元六。
5 上海妹、陳燕棠初次合作。
6 夜場一元至七元六；羅品超、余麗珍、新馬師曾初度聯手。

劇團	主要演員	劇目
飛馬	馬師曾、譚玉真、陳燕棠、銀劍影、劉克宣、白龍珠	琴劍靖皇宮、呆佬拜壽、妒火焚琴、桃花依舊笑將軍、生紅娘、情場傀儡
新聲	任劍輝、上海妹、半日安、陳艷儂、歐陽儉、靚次伯、白雪仙、任冰兒、陸忠玲	好女兩頭瞞、紅顏未老恩先斷、封神榜、妹何早嫁任郎悲、自梳女、再折長亭柳、雙鳳擁蛟龍
光華	羅品超、余麗珍、新馬師曾、李海泉、張漢昇、林家聲、衛明珠、衛明心、顧天吾、黃鶴聲	鍾無艷二十本、孫悟空大鬧天宮、鍾無艷大結局、鍾無艷歸天、我若為王、岳飛出世、斬龍遇仙記
光華 [7]	石燕子、余麗珍、陸飛鴻、羅艷卿、顧天吾、李海泉、黃鶴聲	狄青三取珍珠旗、多情燕子歸、趙飛燕、桃花江上桃花月
花錦繡 [8]	譚蘭卿、新馬師曾、文覺非、張漢昇、關耀輝、關海山	除卻巫山不是雲、冷暖洞房春、風流節婦、顛婆尋仔、安祿山偷祭貴妃墳
非凡響 [9]	何非凡、楚岫雲、譚玉真、陸雲飛、麥炳榮、白龍珠	情僧偷到瀟湘館、錢與育、秋墳、腸斷十三絃、一曲鳳求凰、月上柳梢頭
雄風 [10]	羅品超、上海妹、半日安、麥炳榮、譚玉真、陸雲飛、衛明珠、衛明心	鐵馬銀婚、天堂地獄再相逢、七俠五義、鐵中玉與水冰心、恨海游龍、一曲難忘、落花猶似墜樓人

7 石燕子、余麗珍初次合作。
8 譚蘭卿、新馬師曾初次合作。
9 非凡響首度由廣州來港。
10 羅品超、上海妹初次合作。

劇團	主要演員	劇目
覺光	薛覺先、余麗珍、羅艷卿、顧天吾、文覺非、李海泉、陸飛鴻、黃鶴聲	司馬相如、李香君、胭脂染戰袍、華麗再生緣、癡情張君瑞、黃金換得美人心、清宮艷史
大利年	廖俠懷、羅麗娟、陳燕棠、梁瑞冰、謝君蘇	夢裡西施、賊仔戲狀元、萬里長城、花染狀元紅
羽佳[11]	羽佳、陳惠瑜、伊秋水、林家儀、翟善從、新海泉	呂布、雙鎚黃天化、方世玉打擂台、胡不歸、黃飛虎反五關、紅孩兒哪吒鬧東海
大金龍	石燕子、秦小梨、馮鏡華、羅家權、羅家會、白超鴻、白駒榮	肉山藏妲己二本、妲己醉邑考、唐三藏取西經、出水芙蓉、肉陣葬龍沮

1949

劇團	主要演員	劇目
新聲	任劍輝、陳艷儂、歐陽儉、靚次伯、白雪仙、黃超武、任冰兒、陸忠玲	風流天子、紅梅雪後嬌、夜吊秋喜、七賢眷、高君保私探營房、海棠淚、重台別、環珮空歸月夜魂、白楊紅淚、情淚浸袈裟
覺光	薛覺先、余麗珍、梁素琴、顧天吾、文覺非、陸飛鴻	南宋鶯花台、春歸五鳳樓、六盜綺羅香、香妃、魂斷紅樓、勇廉頗氣藺相如

11 羽佳為十歲神童。

劇團	主要演員	劇目
大利年	廖俠懷、羅麗娟、陳燕棠、梁素琴、謝君蘇、紅光光	夢裡西施、賊仔戲狀元、萬里長城、花染狀元紅、花王之女、啞仔賣胭脂
錦添花	陳錦棠、上海妹、半日安、衛少芳、羅艷卿、黃千歲、蘇少棠	癡心女子負心郎、春暖海棠紅、血滴子、明末遺恨、姑嫂墳
錦添花	陳錦棠、羅麗娟、車秀英、黃千歲、李海泉、蘇少棠	無膽趙子龍、血滴子續集、天國女兒香、桃花送藥、金瓶梅
錦添花 [12]	陳錦棠、紅線女、羅艷卿、黃千歲、李海泉、蘇少棠	崑崙奴夜盜紅綃、血海蜂、鐵漢蠻花、新海盜名流、血滴子三集
光華 [13]	孔繡雲、麥炳榮、文覺非、陸飛鴻、顧天吾、李海泉	武則天、胭脂虎、烽火戲諸侯、雷電擁慈雲、地獄金龜、血染鳳凰樓
光華	石燕子、余麗珍、孔繡雲、李海泉、顧天吾、文覺非	紅裙艷、燕子樓、大俠甘鳳池、周瑜歸天、瀟湘琴怨
日月星	曾三多、盧海天、譚秀珍、車秀英、王中王、胡鐵鏘	七劍十三俠、火燒連環船、國魂、怒鞭帝王屍、玉面狐狸
金聲 [14]	黃金愛、潘有聲、伊秋水、黃少伯、林家儀	夜送京娘、王寶釧、山東響馬、劉金定斬四門、三娘教子
綺羅香	麥炳榮、石燕子、秦小梨、李海泉、梁素琴、少崑崙	肉山藏妲己、妲己醉邑考、新盤絲洞、夜吊白芙蓉、肉陣葬龍沮

12 陳錦棠、紅線女初次合作。
13 孔繡雲、麥炳榮初次合作。
14 黃金愛、潘有聲為八歲神童。

劇團	主要演員	劇目
勝利年	廖俠懷、衛少芳、黃千歲、謝君蘇、蘇少棠、張漢昇	大鬧廣昌隆、難為老太爺、無天裝、乞兒入聖廟
興中華	白玉堂、鄧碧雲、張舞柳、半日安、黃君武、鄧丹平	偷祭貴妃墳、風火送慈雲、潘安醉綠珠、雷電出孤兒、狸貓換太子、魚腸劍、風雪送昭君
新世界	陳燕棠、羅麗娟、梁醒波、譚玉真、羅劍郎、黃鶴聲	彩鳳迷龍、傾國桃花、啼笑斷腸碑、野寺情僧、琵琶行、新小青吊影、妻賢子孝母含冤
新世界	新馬師曾、梁醒波、譚玉真、羅艷卿、梁素琴、陳嘯風	啼笑姻緣、寶玉憶晴雯、新客途秋恨、四郎探母、吳起殺妻、斷腸碑、夜祭雷峰塔
太上	衛少芳、羅品超、馮鏡華、黃超武、葉弗弱	玉面霸王、望夫山、王子復仇記、花街慈母、一夢十四年、郎歸晚
新東方	馬師曾、紅線女、陸飛鴻、文覺非、羅艷卿、馬少英	孽海花、六月飛霜、醋紅娘、血淚花、紅粉飄零、樊梨花
覺華 [15]	薛覺先、上海妹、半日安、余麗珍、石燕子、黃少伯	穆桂英、梁山伯與祝英台、淒涼姊妹碑、斷腸姑嫂斷腸夫、飄零二孤女、新粉面十三郎、春風秋雨又三年
艷海棠 [16]	芳艷芬、羅家權、陳燕棠、梁瑞冰、馮鏡華、陸雲飛	文姬歸漢、夜祭雷峰塔、新小青吊影、生死緣、啼笑姻緣、多情孟麗君、夜出虎狼關

15 薛覺先、上海妹、余麗珍初次聯合演出。
16 芳艷芬、陳燕棠初次合作。

劇團	主要演員	劇目
新馬	新馬師曾、廖俠懷、羅麗娟、謝君蘇、任冰兒、陳嘯風	一把存忠劍、十八羅漢收大鵬、寶玉失通靈、大鬧廣昌隆、穆桂英、重著舊袈裟
女兒香 [17]	上海妹、鄧碧雲、余麗珍、孔繡雲、秦小梨、梁瑞冰、唐雪卿、尹少卿	六郎罪子、女兒香、沙三少、楊八妹取金刀、陳宮罵曹、大鬧梅知府
花錦繡日月星聯合	譚蘭卿、曾三多、盧海天、梁醒波、譚秀珍、麥炳榮、王中王、胡鐵錚	火葬鍾無艷、鳳閣流鶯、審頭刺湯、冤婦、戰火啼鵑
非凡響	何非凡、車秀英、鳳凰女、小覺天、白龍珠、英麗梨、陳月峰	風雪訪情僧、重圓花對未圓人、明月相思夜、情僧偷到瀟湘館
非凡響 [18]	何非凡、芳艷芬、鳳凰女、小覺天、白龍珠、英麗梨、陳月峰	波紋的愛、山河血淚美人恩、春殘夢斷
非凡響 [19]	何非凡、秦小梨、鳳凰女、小覺天、白龍珠、英麗梨、陳月峰	可憐夫、情僧招駙馬、風雪訪情僧、山河血淚美人恩

17 和平後唯一全女班。
18 何非凡、芳艷芬初次合作。
19 何非凡、秦小梨初次合作。

第四部

香港粵劇舞台風光

1950

1970

1950-1970年，名伶首本戲寶相繼湧現，名班屢出，如寶豐、大鳳凰、金鳳屏、真善美、新艷陽、仙鳳鳴、麗聲等。讓我們以相片專輯，一起去重溫名伶的舞台風采，如芳艷芬、余麗珍、任劍輝、白雪仙、紅線女、陳錦棠、吳君麗、麥炳榮、鳳凰女、林家聲等。

1950年1月，上海妹與譚蘭卿、余麗珍、唐雪卿等名旦組成女兒香劇團，演出《王寶劍》《穆桂英》《三春審父》等。上海妹既可掛鬚飾楊六郎，也可唱古腔演陳宮。（圖①，魯錫鵬先生藏品）1950年5月，車雪英、車秀英姊妹參加碧雲天演出。（圖③）1952年2月，寶豐第四屆，陳冠卿編撰新劇《一代天嬌》，陳錦棠、紅線女、任劍輝主演。紅線女所唱主題曲為女腔，令戲迷開始注意女腔。（圖②）

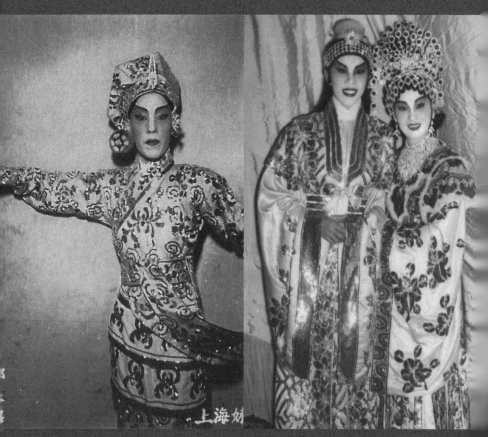

上海妹

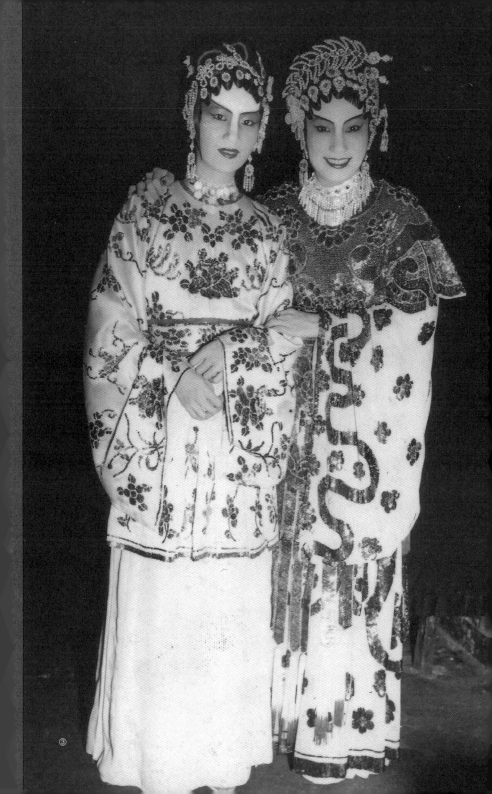

唐滌生編劇《董小宛》，1950年3月由錦添花首演。圖①左起：芳艷芬（飾董小宛）、黃千歲（先飾冒辟疆、後飾順治）、陳錦棠（飾洪承疇）、羅麗娟（飾孝莊文太后）。1950年10月，錦添花公演《聚巢孤鶯》。圖②左起：芳艷芬、羅麗娟。1952年8月，金鳳屏名劇《一枝紅艷露凝香》，由芳艷芬、任劍輝、白雪仙、麥炳榮、半日安、白龍珠合演。做母親的芳艷芬於街上賣唱，不敢和親生兒子任劍輝相認。（圖③）任劍輝在劇中分飾父子兩角。《金鳳迎春》為金鳳屏於1953年2月的新春喜劇。圖④左起：芳艷芬、任劍輝、白雪仙。（圖③④為任志源先生藏品）1952-1953年，芳艷芬、任劍輝合作不斷，任劍輝亦常常有扮美的戲份。（圖⑤）

①

③

⑤

桂名揚首本戲《冷面皇夫》，每次登台時例必點演。圖①為1952年，馬來西亞戲迷攝於吉隆坡。左起：桂名揚、譚倩紅。1953年4-10月，兄弟班新萬象劇團在高陞和普慶成功推出連台戲《新封神榜》，在粵劇淡風下突圍而出，大受觀眾追捧。《新封神榜》由第一本演至第十二本，還有大結局。圖②左起：麥炳榮、梁碧玉、余麗珍、黃鶴聲、秦小梨。余麗珍飾姜皇后，站在機關上，而下跪者為紂王和妲己。（圖③）秦小梨飾妲己，並表演拗腰絕技。（圖④⑤）（圖①為譚倩紅女士藏品，圖②至⑤為任志源先生藏品）

①

②

③

④

⑤

真善美成立於 1953 年，是紅線女、馬師曾自資的劇團。他們提倡改良粵劇，無論在劇本、佈景、服裝、音樂等各方面都十分認真嚴謹，可說是上世紀五十年代改良粵劇的第一波。真善美第一部戲《蝴蝶夫人》，在 1953 年 11 月 16 日首演於新舞台。編劇為吳一嘯、馬師曾，演員有馬師曾（飾海軍上尉阿尊）、薛覺先（飾山本子爵）、紅線女（飾蝴蝶夫人）、歐陽儉（飾水兵阿積）、鳳凰女（飾阿尊太太）、許英秀（飾蝴蝶祖父）。為此，紅線女專程到日本去，作了為期 45 天的觀察、訪問和學習。（圖①，《娛樂新聞報》贈讀者明信片）香港八和會館每年都有《紅伶大匯演》，圖②約攝於 1952-1953 年。左起：紅線女、芳艷芬。她倆同台演宮女，其身後的枱圍則為薛覺先。（任志源先生藏品）

①

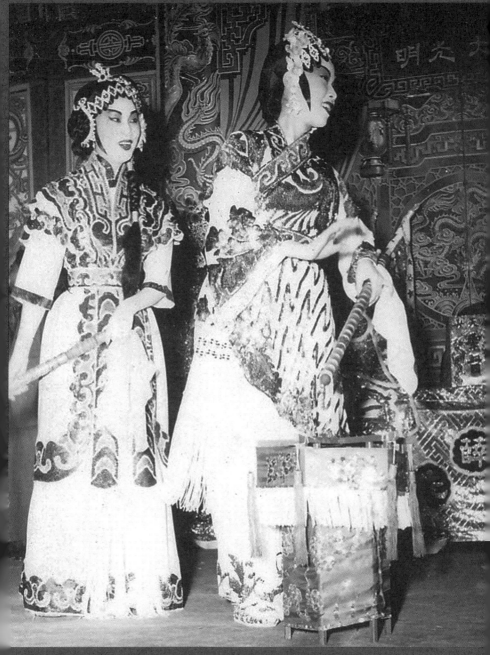

②

真善美《清宮恨史》首演於 1954 年 3 月，編劇為盧家熾、馬師曾。紅線女飾珍妃，劇照刊於特刊上。（圖①②）她於《清宮恨史》中還有反串演出。（圖③）1955 年 2 月，真善美推出時裝粵劇《玉女春情》，紅線女分飾母女兩角。圖④左起：紅線女、馬師曾。1955 年 10 月，天公演《山東紮腳穆桂英》，余麗珍、石燕子主演。余麗珍的刀馬旦技藝冠絕全行，紮腳功夫純熟，獲藝術旦后的美譽。（圖⑤）

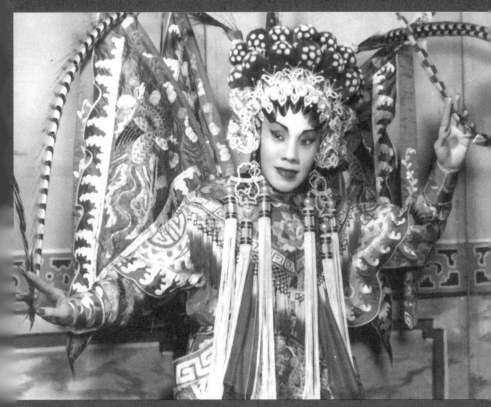

⑤

梅綺（1923-1966），原名江端儀，著名電影演員，南海十三郎是她叔父。
1956 年 6 月，任劍輝、白雪仙成立仙鳳鳴，首屆公演唐滌生編劇《紅樓
夢》，梅綺客串飾演薛寶釵（圖①）。1959 年 6 月，國粵影人大會演，為
勞工子弟學校籌款。參演者眾多，久別舞台的張活游和梅綺聯手，合演
一折粵劇《柳毅傳書之洞房》，梅綺飾龍女三娘。（圖②③）（圖①②為任
志源先生藏品，圖③為蕭啟南先生藏品）

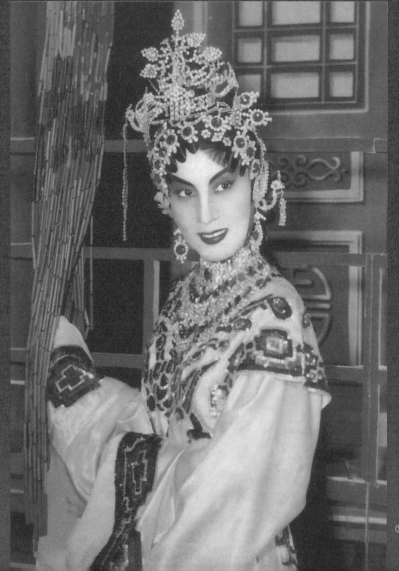

①

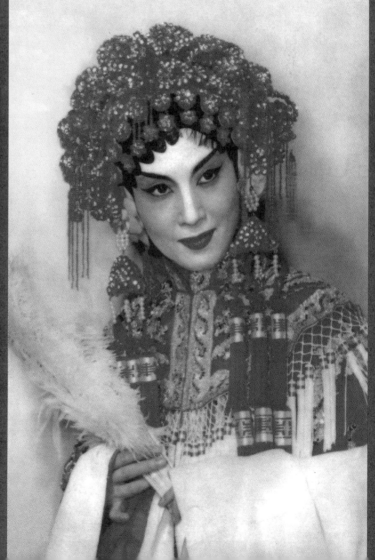

①

②

新艷陽《洛神》為唐滌生編劇，1956年4月25日首演於利舞台。芳艷芬飾甄宓（圖②），黃千歲飾曹丕，譚倩紅飾德珠，陳錦棠飾曹植（圖①）。宓妃化身洛神與曹植夢中相會，陳錦棠一句爆肚口白：「宓姐，原來你做咗神仙，你帶埋我去做神仙啦。」其語氣的戇直、癡情、可愛不比任劍輝遜色。1956年8-9月，麗士演出神話粵戲《蟹美人》，由頭本演至四集大結局。圖③中，可看到佈景細緻考究，左起：李紅棉、余麗珍、黃超武、譚蘭卿。圖④的這一幕，意念來自廣東俚語「大石壓死蟹」，蟹美人變回巨蟹真身，被大石壓住，不能動彈。譚蘭卿、黃超武設法營救，表演落力。劇照右方，可見到虎度門站滿看戲的人。

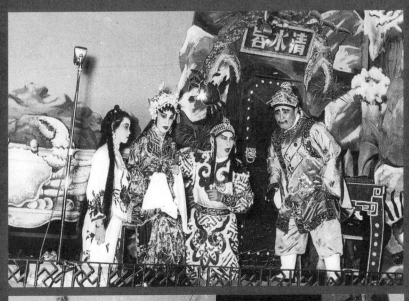

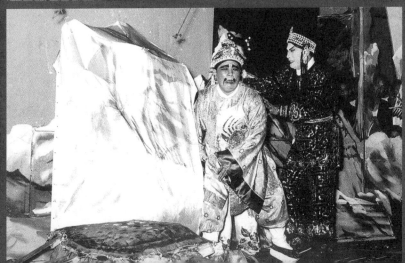

1956 年 9 月，羅劍郎於劍聲擔任文武生。（圖③）1956 年 9 月，新艷陽
《六月雪》是芳艷芬（飾竇娥）和任劍輝（飾蔡昌宗）於舞台上的最後一
次合作。當然，在電影方面兩人則繼續合作不斷。（圖①，任志源先生藏
品）1957 年 6 月，《帝女花》首演，靚次伯先飾崇禎，後飾清帝，令觀眾
印象深刻。圖②為〈香劫〉一折，崇禎殺了昭仁宮主（英麗梨飾），右
為白雪仙。

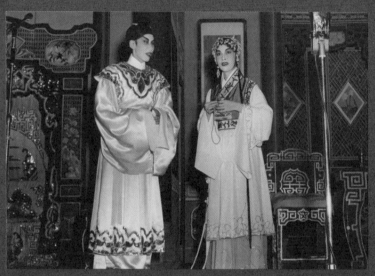

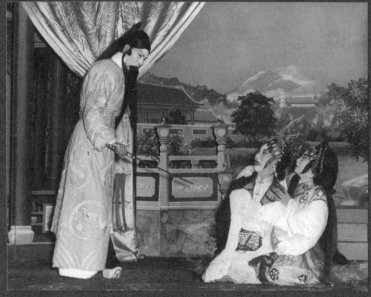

③

1957 年 11 月，錦添花上演令鳳凰女聲名大噪的《紅菱巧破無頭案》，陳
錦棠飾左維明，鳳凰女飾楊柳嬌。圖①為第四場一幕，左維明對楊柳嬌
份外殷勤，為她繫上披風。此披風屬陳錦棠所有，以竹葉形狀鑲邊，葉
子之間留有空隙，設計新穎。

①

1958年2月，花旦南紅、女武狀元祁筱英往越南走埠。圖②為表演芳艷芬戲寶《紅鸞喜》，尾場南紅穿上電燈衫，演員鞋底設有銅片，在台上只要踏住接通電源的位置，身上電燈便會立即亮起，令觀眾歡呼驚嘆。

1958年3月，仙鳳鳴《九天玄女》與新艷陽《白蛇傳》打對台。無獨有偶，兩者均取材民間故事，並且兩劇皆屬唐滌生手筆。圖③為〈火殉〉一折，左起：白雪仙（飾冷霜嬋）、任劍輝（飾艾敬郎）。

②

③

1958年3月，《白蛇傳》是芳艷芬告別舞台之作，也是為紀念新艷陽成立五周年，於普慶戲院演出頭台。圖①是《白蛇現形》一折，左起：芳艷芬（飾白素貞）、新馬師曾（先飾許仙，後飾許仕林）。古典名劇《白兔會》是四大南戲之一，講述李三娘和劉智遠的故事。唐滌生改編《白兔會》予麗聲於1958年6月演出，主演有吳君麗（飾李三娘）、何非凡（飾劉智遠）、梁醒波（飾李洪一）、鳳凰女（飾李大嫂）、麥炳榮（飾李洪二）、靚次伯（飾火工羊）、阮兆輝（飾咬臍郎）。《中聯畫報》1958年第33期介紹：「這個劇本出自唐滌生之手，曲詞典雅，在港九兩家戲院公演，都大收旺台之效，可見得粵劇觀眾的水準，也在一天天的提高了。」（圖②）

①

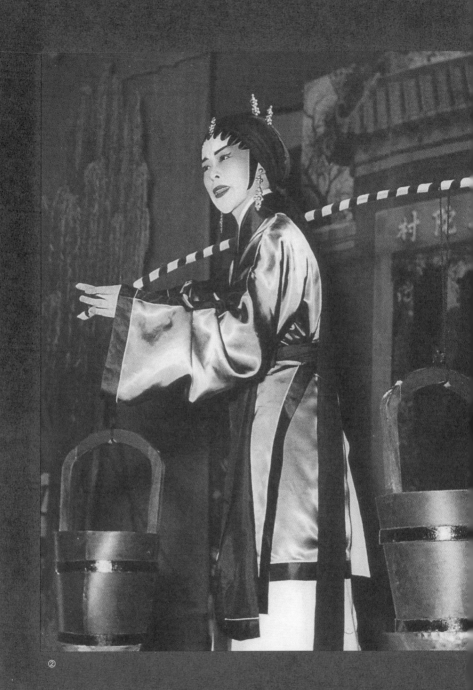

②

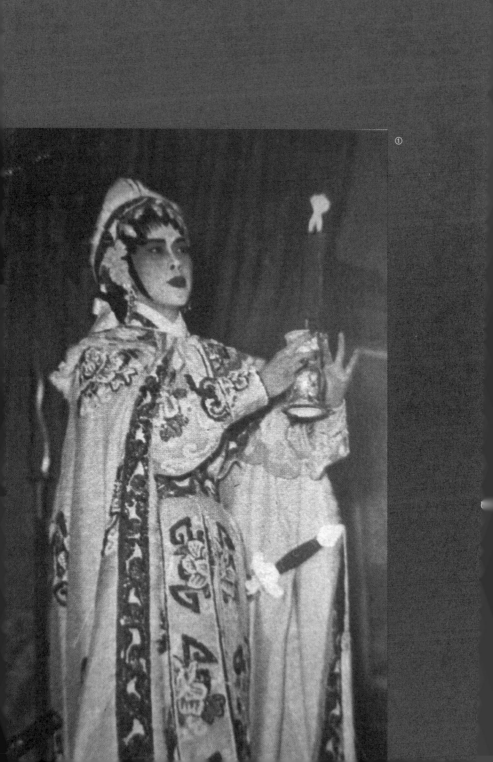

①

1958 年 10 月，麗聲演出新劇《百花亭贈劍》。根據崑曲《百花贈劍》改編，本為悲劇，經唐滌生改編成團圓結局。此劇照為《巡營》一折，吳君麗飾百花宮主（圖①②），何非凡飾江六雲（圖③）。1958 年 11 月，鳳凰女一償心願，擔當鳳凰劇團正印花旦。潘一帆編劇《金釵引鳳凰》於香港大舞台首演，麥炳榮飾秦家鳳，鳳凰女飾韓玉鳳，林家聲飾趙劍青，深受觀眾歡迎。（圖④）

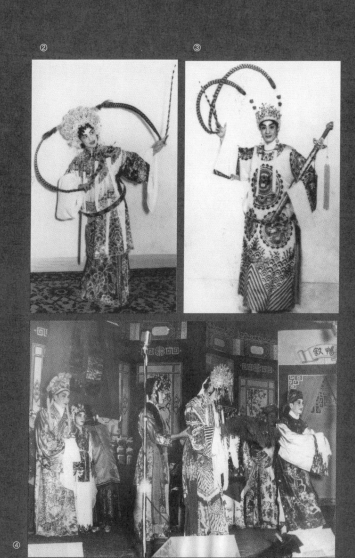

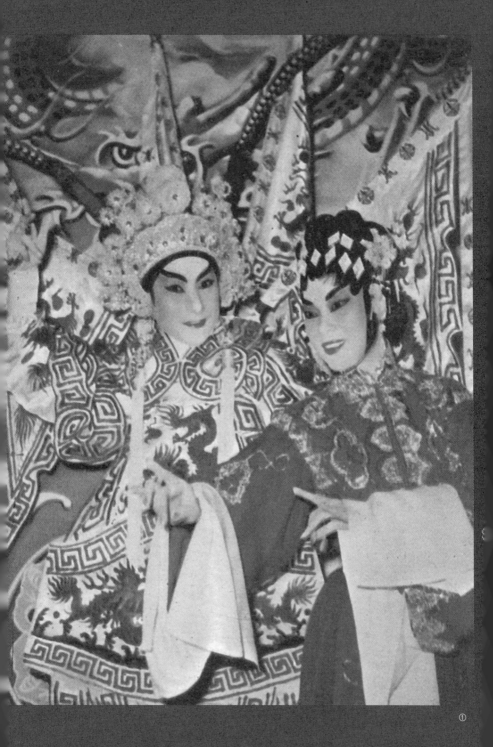

①

1960 年 1 月 28 日大年初一，大龍鳳的《百戰榮歸迎彩鳳》於香港大舞台首演（圖①），然後是高陞戲院。編劇是潘一帆。戲場緊湊，由麥炳榮、鳳凰女、林家聲、譚蘭卿、陳好逑合演。徐子郎編劇《十年一覺揚州夢》，是林家聲在大龍鳳的最後一次演出（圖②）。因為當時何少保籌組慶新聲，理想人選就是林家聲和陳好逑。1960 年 12 月 8 日，該劇先在皇都戲院首演，再到九龍東樂戲院。其中一折仿崑劇《王彥章撐渡》排場，黑夜江中小舟，由林家聲和劉月峰對打，兩人武藝不凡，多有發揮。1962 年 3 月，香港大會堂開幕上演大龍鳳的《鳳閣恩仇未了情》，受到熱烈歡迎，然後移師九龍普慶，大龍鳳從此奠定大型班地位。圖③左起：陳好逑、譚蘭卿、鳳凰女。

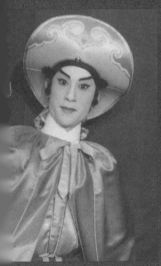

②

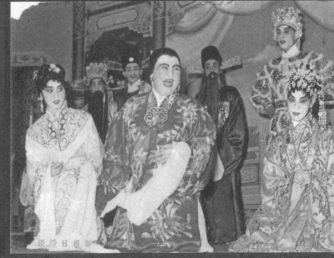

③

1960 年 2 月，寶鼎由
李寶瑩和林家聲演出
《梁祝恨史》，因為李
寶瑩擅唱芳腔，大受
戲迷歡迎。

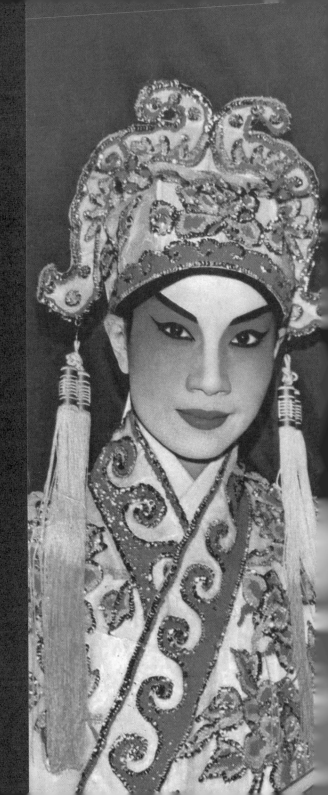

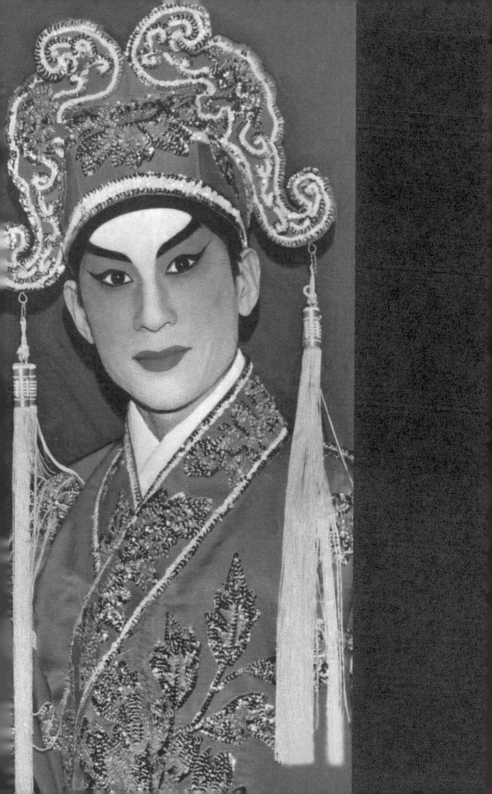

1960 年 4 月，非凡響《紅樓金井夢》公演，何非凡飾賈寶玉，吳君麗飾金釧。（圖①，任志源先生藏品）1961 年 1 月，新馬劇團演出《金釧龍鳳配》，邀請陳錦棠、鄧碧雲助陣。圖②攝於後台，陳錦棠、鄧碧雲早年於錦添花、碧雲天合作由來已久。

1961 年9月，任劍輝、白雪仙的仙鳳鳴公演《白蛇新傳》。此組劇照為《遊湖》一折，任劍輝飾許仙、白雪仙飾白素貞，任冰兒飾小青，梁醒波飾艄公。（圖①至⑦）

⑦

慶新聲的正印花旦陳好逑，在 1963 年 10 月公演《無情寶劍有情天》，大獲好評。（圖①）1964 年 2 月，慶紅佳演出《佳人俠盜劍如虹》，圖②左起：南紅、羽佳。1966 年 7 月，大龍鳳演出《一劍雙鞭碎海棠》，圖③左起：李若呆、羅艷卿、陳錦棠、梁家寶、任冰兒。

①

②

③

1967 年 4 月，群賢演出《江山錦繡月團圓》，演員有陳寶珠、羅艷卿、陳錦棠、梁寶珠、梁醒波等。（圖⑪至⑤）

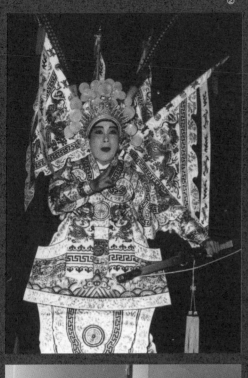

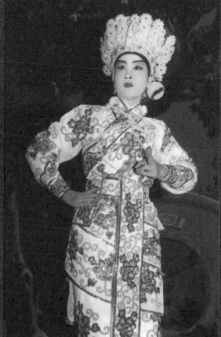

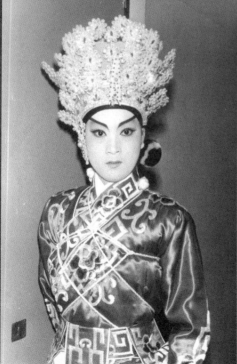

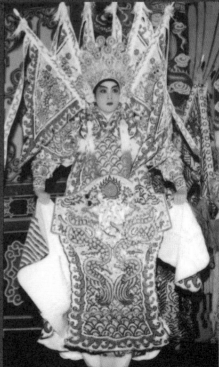

1968 年 11 月，仙鳳鳴於油麻地演出《牡丹亭驚夢》，此組劇照為〈幽媾〉一折。（圖①至③）1968 年 11 月，家寶演出新劇《林沖》，林家聲、李寶瑩、任冰兒、賽麒麟主演，林家聲本人十分喜愛此角色。（圖④）

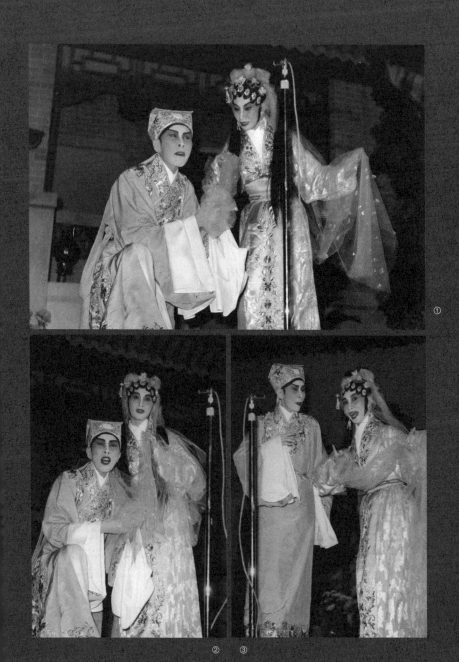

①

②　③

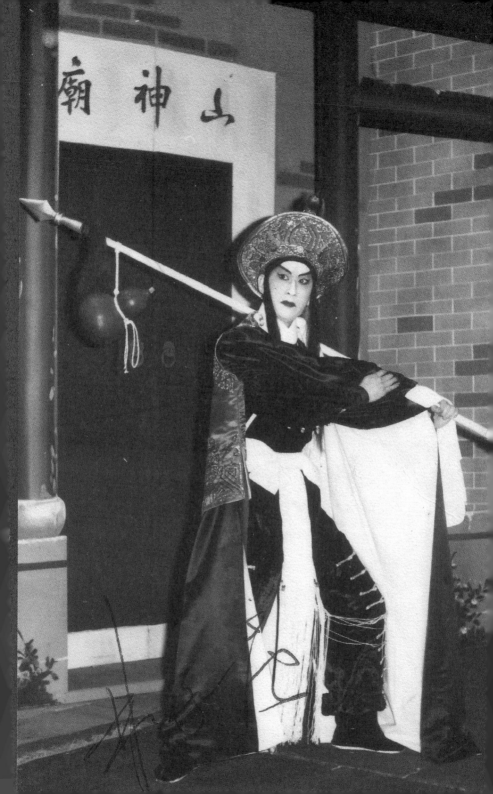

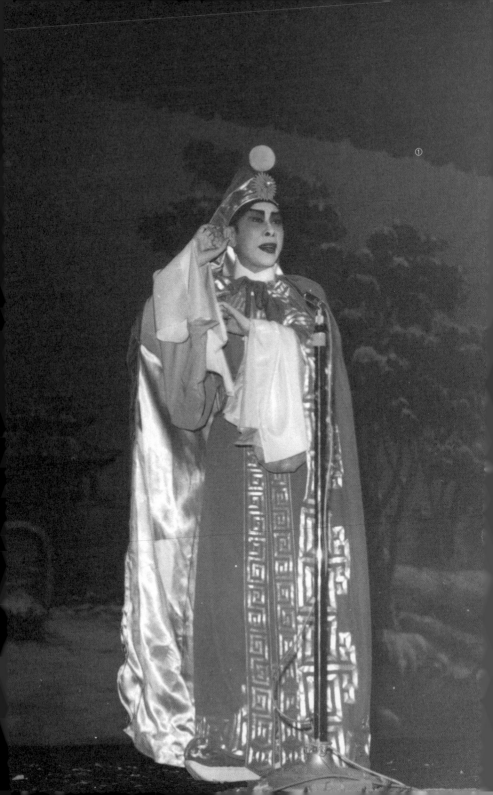

②

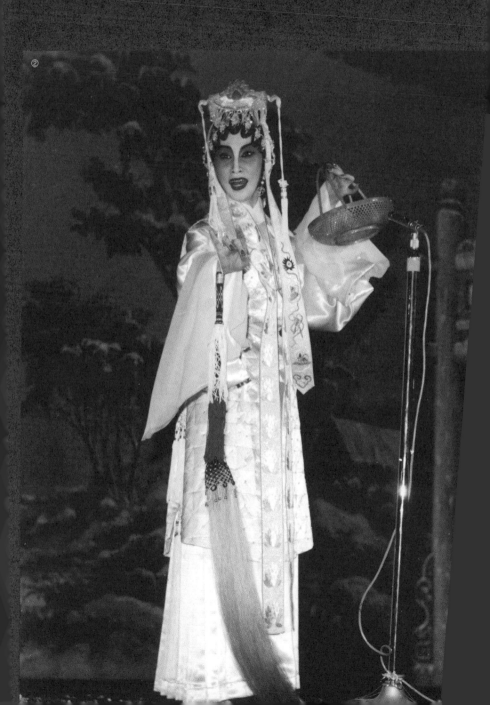

1969 年 1 月，仙鳳鳴於灣仔修頓球場演出《帝女花》。此組劇照為〈庵遇〉和〈相認〉兩折。（圖①至③）

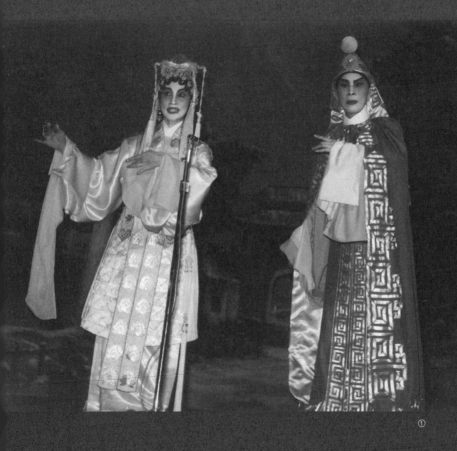

①

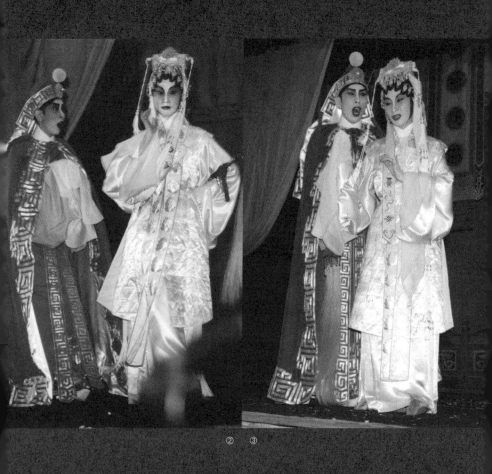

② ③

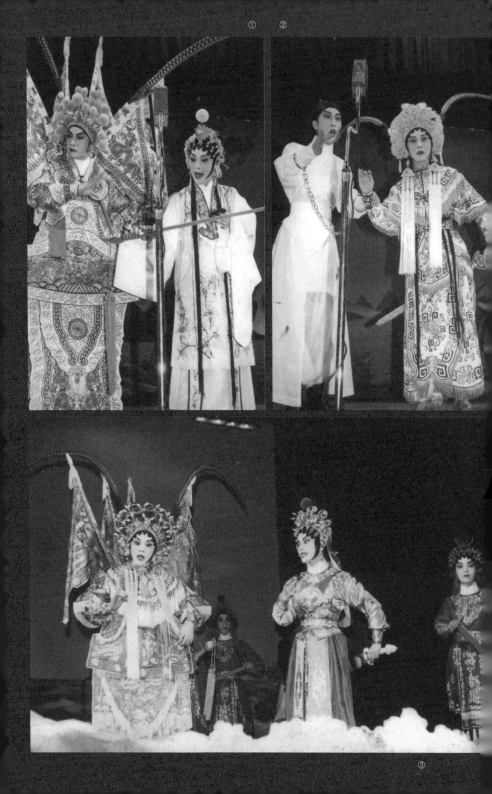

④

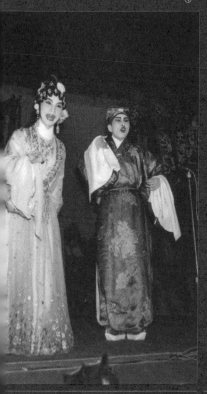

1969 年 8 月 14 日，雛鳳鳴第二屆
於太平戲院演出，首演長劇《辭郎
洲》。雛鳳鳴當年多為新秀演員，
仍然未被觀眾認識，所以第一次推
出全新長劇，是極冒險的嘗試。
《辭郎洲》原劇共六場，編劇葉紹
德減為五場，龍劍笙飾張達，江雪
鷺飾陳璧娘，梅雪詩飾秀姑。（圖
①至③）1969 年 11 月，仙鳳鳴於
渝麻地演出《再世紅梅記》，在《觀
柳還琴》一折，白雪仙先飾李慧
娘，任劍輝飾裴禹。（圖④）在《折
梅巧遇》一折，白雪仙後飾盧昭
容，任劍輝飾裴禹。（圖⑤⑥）

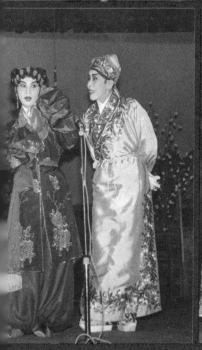

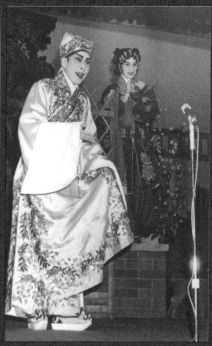

⑤　　⑥

經典重溫：

《香花山賀壽》劇本手稿及劇照

‧劇本手稿為許釗文先生藏品。

香港八和會館 （一九六六年）

華光先師寶誕 特刊

香花山大賀壽

鳳凰女 留存參考

1966 年 11 月 10 日，在九龍城沙埔道大戲棚，香港八和會館為慶祝華光先師寶誕，舉行歷年來最盛大的一次活動，動員全體八和子弟參與大會串，籌備八和福利經費。這次演出大型例戲《觀音得道》《香花山賀壽》《天姬大送子》。一般而言，每逢華光先師寶誕，只演《香花山賀壽》和《天姬大送子》。但此次為了表示隆重，加演《觀音得道》。演出動用演員六七十位，龍虎武師也需五十人以上，音樂、佈景、檢場等人員亦達數十位。

《觀音得道》演出者包括蘇少棠、文千歲、阮兆輝、黃千歲、石燕子、羅劍郎、尤聲普、李寶瑩、陳好逑、梁素琴、任冰兒、梁翠芬、陳寶珠等。依次序分飾韋駄者，為蘇少棠、黃千歲、石燕子。依次序分飾觀音者，為陳好逑、李寶瑩。這段戲述說妙莊王有三個女兒，三女妙善公主不慕繁華，專心修道，排除萬難，終成正果，位列仙班。

《香花山賀壽》由鳳凰女帶領七位花旦，以舞蹈形式表演「擺花」不同姿態，特別砌出「天下太平」祝福字句。接著，所有龍虎武師表演「插花」，其實是以疊羅漢形式串演高難度動作，如「陸地行舟」「跳龍門」「倒樹」「朝江」「望海」「車單門」「爆蓮花」「撞鐘」「舞龍」等，盡顯南派武藝。四方眾仙，如八仙、四海龍王、三聖母等，紛紛來到紫竹林為觀音祝壽。此折由吳君麗飾觀音，她應眾仙要求，施法表演「觀音十八變」。接著，陳錦棠飾韋駄，表演「韋駄架」。其他還有張醒非飾降龍、顧天吾飾伏虎、何少元飾大頭佛等等。臨近尾聲，獻上大壽桃，內裡藏了桃心。羽佳飾桃心，梁醒波飾曹寶，他們會大撒金錢，喻意祝福各人平安好運。

最後，《天姬大送子》由羅艷卿、林家聲、譚倩紅等演出。描述孝子董永高中狀元，仙姬下凡以子送還。此折例戲沿用崑曲牌子《出隊子》《新水令》《步步嬌》《折桂令》《畫眉序》《鎖南枝》《青江引》等，歌詞也以古腔唱出。

香花山大賀壽一劇之示場次序與原鑼鼓起
牌子科白說明等乃本人根據以往註述葉時所冑
經驗并搜集得來行各前輩所藏古老相傳說
劉之劇本多起經多日追憶靜思所克考訂勉
強完成此悲綱惟恐事隔日久遺忘疏漏在所
難免尚希玩八和全葉先進君以修正之裨臻
完善而復盅觀亦發揚吉劉之良意也

一九六六年　丙午季秋　浚家　麥嘯謹識　并書
宋太鈞　鄧文轉　梁秉東　柯芝元　仝參訂

第一場（賀壽）

（小鑼头）（雙搥）（三鞭馬鼠尾鼓文武才起牌子新水令）

（八仙裝蘆身台持八寶）

（八仙各道姓名乞）

（眾仙同白）

（鍾離自白請了）

（眾仙同白）有孔請.

（鍾離自令天乃是慈悲娘々壽辰之期五
等拿了仙酒前往祝壽一同前往）

7 何仙姑　旦四花
5 李鐵拐　丑　三腳
3 張果老　外腳
1 漢鍾離　大淨
2 呂洞賓　正小生
4 曹國舅　末腳
6 韓湘子　二小生
8 藍彩和　三小

（賀壽）（說明大暑）

（起鑼鼓至三鞭馬）（八仙各手持八寶裝蘆身）

（出第一位　漢鍾離（行至台中企五站定,起排子第○句）兩才

（出第二位　呂洞賓（食住罗音及第三句排子出企漢鍾離側,至台中靠右站定
冲文收）

（出第三位　張果老　食住第二句排子出企呂洞賓側,冲文收）

（出第四位　曹國舅　食住第四句排子出企品洞賓側,冲文收）

（出第五位　李鐵拐　食住第五句排子出企張果老側,冲文收）

（出第六位　韓湘子　食住第六句排子出企曹國舅側,冲文收）

（出第七位　何仙姑　食住第七句排子出企李鐵拐側,冲文收）

（出第八位　藍彩和　食住第八句排子出企韓湘子側,兩才

（起文武才收目）

第三場（花園景）（襯壁欄花磚字）

（天暑說明）

（冲头）（八仙女乞衣竹边）上至台口大襯門襯壁襯山涂走完台
口边冲入乞

（冲头）（第一對仙女正至台口襯門襯山過位鐵塵屹單退等）（舞蹈住度）（經
度,完乞,衣竹边企定,分衣竹边企定,相对一拱手分边冲入（持花磚平
肩双手向入）再背台出介）

（文乞）（第三對仙女（持花磚礤对礤（襯佳）上介至台中
鍾背襯門襯山過位鐵塵對礤,襯背襯門襯山過位鐵
完乞,衣竹边企定,相對一拱手冲入合前如上,引第三
第四對仙女（持花磚）出,鍾背襯門襯山過位鐵
壁拉山扎架走完台,交豬腸,分一對々走完台,入正門
襯門.（即表示入花園）舞蹈.至四仙女埕地.（双手平

肩持花磚合理，忡出平肩ゞ

（由點花者（正花）領導三仙女企在坐于地上之四仙女之後

背，（留空左邊）第二位、待贈花者（即正花）埋位填補）各

仙女雙手持磚平肩伸出ゞ

（點花者（正花）起唱小曲完埋後排企之仙女填補左邊第二

之空位ゞ

（企的四仙女一齊拱腰、雙手同按落坐地四仙女所持的花磚上）

（坐地的四仙女同一才羅古將花磚按落地ゞ（表示種花）

（雛邊一響）（眾仙女食住散用舞蹈（任度）ゞ

（擺開花及擺"結子合前一樣做作ゞ

＝種後＝
（企後）

＝花＝
（企後）

點花坐位　前
（坐）

＝花間＝
（女仙四企後）

先　後

（女仙四坐前）
前
先　後

＝子結＝
（女仙四企後）

先　後

（女仙四種前）
先　後

2
4
3

①
②　③

（擺花）

（冲头）

花
（八位色头饰）

圍
（呈才復冲入）

景
（再冲出挂山）

仙
（起文云）

女
（持花磚今
衣竹边出）

再第一对出
（持花磚一对）

第二对出
（持花磚）

第三对衣边出
（持花磚）

及第四对竹边出
（持花磚）

花 圍 景

太 天 太
平 下 平

② ①
③

凡由黙花者領導擺砌。（即第一對出第一柱。求即正印花旦也）

擺完種閒、造花姿。

（八仙女舞蹈完、均由黙花人（即正花）領導七仙女砌字。）

砌剩一筆時起舞蹈（小曲完理去砌尾一筆。）

鑼邊一响、合仙女散用再舞蹈（任度）合前砌四字一樣。

砌完字一對、走大完台冲入兩次。退後背出砌兩次。

第二次退至台口、走大完台冲入。（即第三次冲入埸。）

落幕

第三塲（水簾洞景）（揷老）

道具、羅傘一個、高照一对。

（冲头）（孫悟空）持双葵扇（正六分師）上後入。

（孫悟空復上跳架完念白）自少生来在洞中。花果山前是英雄。天上玉皇我不怕。當年大閙水晶宮。
（白）俺兒们那裡。

（起牌子上小楼夫）

（閙過）（馬騮姆）（五脚）众猴子（金武行）大翻上。

（悟空白）今天乃是悲娘。壽誕之期。吾等前往花果山。採摘仙桃仙菓。与狼。祝壽一同趣上一

（众猴白）請问師傅有冇吩咐。

（起牌子上小楼夫）

花果山。採摘仙桃仙菓。与狼。祝壽一同趣上一

程。

（起牌子上小楼第一段、行完台到花菓山脱衣辣花。）

（注意）（以下揮花。乃黙老相傳之四十一款、任度（改良新花樣也）但尾一款是砌龍頤崔、不宜减去）

=击乐揮花名稱=

1. 跳墙
2. 敢人
3. 歃手車半边月
4. 花磚
5. 胜脑飛燒
6. 象牙
7. 砌大山
8. 朝江望澈
9. 三寶佛
10. 犀牛望月
11. 地牌坊
12. 戤天平
13. 兰燈香
14. 蓮花座
15. 花磚
16. 童子拜观音
17. 聖賢牌楼
18. 抛玉子
19. 老鼠戲燒
20. 脚板戲燒
21. 高橋大翻
22. 扒龍船
23. 稻上牌坊
24. 起施
25. 爆蓮花
26. 左右搭
27. 倒大樹尾
28. 倒大樹头
29. 左右顺風旗（笛、水仙參加羅吉合）
30. 撞鐘
31. 文筆
32. 亦极大翻
33. 車車单車（縐馬騮轎）
34. 彩門（縐傘、高照）
35. 吊灯（稻花桃）
36. 拱橋（起施兒落）
37. 孖孖（入埸罗）
38. 天花籃
39. 嘓百足
40. 馬騮橋
41. 舞龍（持龍珠引龍趖大
（注意舞龍度）

（第四場）

（宫蚌三花
晶龟旦
（初鯉鯉墨旦
沖旦）

（水虾羊
晶龟旦）

（魚手
（水波浪再出三次）
（魚断龟逐一出）
（第四次合前蚌復出）

（武取才）
（师牌上）四龍王
东南四代海之

（笛仔到奉雷）

二水將旦

說明，蚌復後正面待拢
開料做手閃前後逐
戒冲魚虾色一回救拢
竹边）

熏熏群質武旦
熏熏廣自武旦
熏熏顺正總生
非熏品三武生
二水將旦

（四龍王各道姓名之）
（熏廣自）令乃慈悲娘。壽辰之期，吾等拿了珍
寶，一同前往祝壽，
（众龍王同自）有礼請，
（起排子风人松或帅牌之）

（众同出水晶宫介（由魚先行由衣边过竹边）
衣边，众豬肠过竹边，一对之好入之）

　　落幕

第五場（可用雲景）

（武取才）（牌子帅牌）

（金童玉女（馬旦）分持長幡先上今边班立之
（龟美聖母（四花）普陀聖母（正旦）梨山聖母（貼旦）上之

（备道姓名之）

（普陀自）令乃慈悲娘。壽誕之期，我们拿了仙桃仙
酒前往祝壽，一同前往，
（众同自）有礼請，
（起笛帅牌）

（八仙取才）（牌子帅牌）

（八大仙同自原來是八大仙，本仙有礼
（普陀自）原來是八大仙，有礼
（八仙同自）此說大家一同前往，
（八仙自）有礼請，
（起笛帅牌榜）

（聖母同自）有礼請問八仙，今欲何往。
（八仙同自）娘々壽誕前往祝壽，
（普陀自）令乃慈悲娘々壽誕之期，我们拿了仙桃仙
酒前往祝壽，一同前往，
（八仙自）有礼請，
（八仙同自）列位聖母有礼

（聖母同自）有礼
（八大仙同自帅牌部上之
（普陀自）原來是八大仙，本仙有礼
（众同小完白之
（起笛帅牌）

（食性帅牌（四水將（榜礼物）四龍王卸上之
（熏廣自（帅东迎众龍王）自原來是聖母八仙，有礼、
（八仙同自）四龍王有礼，請问四龍王今欲何往。
（熏廣自）前往与娘々祝壽
（借仙同自）如此說大家一同前往，
（众同自）有礼請，
（起笛帅牌同入場之）

　　落幕

246

〔启阴履〕

第六场 （紫竹林景）

（善才色尾）持慈航普渡（龙女）（众花）持极乐世界，上
令边念五么

妙善上o念白o坐在莲台更化身o慈航救
泉生o西方稳乐弥陀佛o紫竹林中观世音o
（自o吾乃大悲大愿观世音菩萨是也o今天乃
（吾母难之期o善才龙女o
（龙女填白o可曾准备各宴？
（妙善白o也曾准偹o娘o师尊请上o受我们叩拜
（起帅牌o八仙（徐蛇）上入参見多
（食住帅牌o八仙拜寿多
（八仙自o慈悲娘o娘o在上o爲等楷首o
（妙善白o众大仙有礼o请坐o
（八仙自o谢坐o
（妙善自o众位大仙o不在洞中o到此何幹？
（八仙自o今天娘o寿诞之期o拿了仙桃仙酒o与娘o
祝寿o
（妙善自o吾乃并o一度o何劳如此大礼o免了也罷o
（八仙自o這回本該o娘o请上o我们上寿o
（妙善白o不用了o
（起牌子九专）
（八仙分一对o拜寿多）（牌子收越）
妙善自o後洞摆下甘俸与众仙一叙o
（八仙丸o多谢娘o

（起牌子帅牌）
（童子领八仙衣边下多
（食住帅牌o八仙）（禅梦宵礼物）一條蛇上入多
（四龙王参見多o自o慈悲娘o在上o吾等楷首o
（妙善自o列位龙王有礼o请坐o
（四龙王自o谢坐o
（妙善自o列位龙王不在龙宫纳福o到此何幹？
（四龙王自o今天娘o寿辰好日o特来上寿o
（四龙王自o吾乃并o一度o寿辰免了也罷o
（四龙王自o礼巫本該o冰将珠寳献上o
（妙善自o又来多谢o

晚下拜寿多
（鳌廣自o东閣寿筵開o
（鳌祥白o西方慶賀来多
（鳌顺自o南山春不老o
（鳌品白o北斗鬧天臺o
（四龙拜自o但願龙王福上加福o
（妙善白o娘o寿上加寿o
（四龙王自o好個寿上加寿o侍候o
（肉塲多羣母到o
（妙善接自o聖母上多
（大廟門）（三聖母出迎）多
妙善迎入埋位多
（品字椅o四龙王坐八字楷）

（妙善白）不知列位聖母駕到，有失遠迎，望祈恕
罪。

（聖母白）豈敢，闖進紫竹林，望求原諒。

（聖母白）好說，不知列位聖母駕臨，有何指示。

（聖母白）不錯當，今吾娘乃壽誕之期，到來上壽。

（妙善白）不敢當孔飛奉該，娘之請上受我們上壽。

（起帥牌或拜壽之

（妙善白）頌聖母福如東海，

（妙善白）說狼々壽比南山，

（妙善白）好一個壽比南山，善才擺為宴。

（起帥牌或排散及同飲酒之

（地錦）（孫悟空、眾猴子抬大桃上，抬入衣邊）（復上拜壽之

（悟空曰）慈悲娘々莊上，吾等稽首。

（妙善曰）悟空你們到來何事？

（悟空曰）今天慈悲娘々壽誕之期，摘了仙桃仙菓、
到來與娘々拜壽，娘々請上受我們叩拜。

（起牌子，眾猴一齊跪下拜壽之

（妙善曰）善才賞賜為酬，（接過酒壺、碗筷、饌
手等同入衣邊）帶他們後堂歡酒要樂。

（眾猴曰）謝過娘々。

（鰲廣曰）聞得娘々，變萬化，菩等願求一觀，

（妙善曰）既然列位龍王喜悅，請稍待一時，（即起

（以下俗稱觀音十八變）

（師牌入場之

（水波浪）（旦才）（康迪）

善才童子　　（小羅）（橫竹）（任慶）

（表鹽武功一回）　　妙善

（小曲先小賣入場之

起「弥賣草或文弄」
抬龍（幽過場之

（說明大暑實八變）

1. 龍手戴龍頭，
2. 虎手戴虎頭，
3. 將武穿盔甲，
4. 相意生相帛帶，持手簡。
5. 漁三叉持魚監吊尾出，
6. 樵正边撥簽担紫出，
7. 耕且蓑衣帽，耕鋤出，
8. 讀三小生背書卷出。

（由善才表演武功後、無科、起小羅小曲，觀音忙裝出表演
舞蹈時必須注意每一次的抬相及抽像，即如下：

龍則有龍形、虎則有虎形、將則有文將形、
漁則有漁人、樵則有樵夫砍、耕則有耕生鋤步、
讀則有書生形。

（善才最後表演童子拜觀音架之
沖头）（妙善一按圓原装扱上
真令人欽敬。

（龍王同曰）慈悲娘々千變萬化，

（妙善曰）既然欢喜仙童们引導菩提岩

（众仙曰）前請菩提岩十分幽雅頌鸶一覧，求

（妙善白）在此過獎了，

（众仙曰）既然欢喜仙童们引導菩提岩

（起牌子竹小完廿人場之

落幕

第七場（菩提出緣）

（冲头）哼哈二將兮持金水槌，開門刀，兩边上兮边跳立兮

（冲头）四金剛魔禮紅青壽海，兮边上跳架完兮边站立兮

（水底月）四羅漢合介，人心佛（尾花）（胸前人头像）上兮兮边

大冲头

坐于地上兮

（永底月）大夫佛承位上兮伸腰拌眼作睡醒忙出台口開門

掃盆拼水，洗面抹身，洗脚漱口刷牙，括舌，洒地掃地

倒垃圾点油琉灯，点香敬神種鐘等工作兮

（降龍）（尔丁或三分）紅面持龍珠上兮台口挑龍珠二亮扎

架復八再冲出，踢脚車身，豹腰過往往山再車

身台孔架，中央，衣边，竹边，背台等位置，转身車脚

過往等动作，最後一個又身到台口（侍正中拾边）扎睡

羅漢架（永波浪、冲头、三才、長羅古、先锋鈸、開边等）扎睡

醒時冲出台口兩边望做手過竹边引刮虎（予上兮

大關身，打脚過竹边引出，龍（蹭上兮永波条龍、衣边、卸入兮

一個至最後孔降龍，劈伏俅龍珠上至台口一亮復冲入兮

（伏虎）（三花面）持金圈上至台口一亮復冲入兮

（大冲头）（伏虎、丁卯边）水波浪先锋鈸、開边、快相思

等羅古做單脚車身等动作過往台口望做手過竹边背

台等位置，裁次扎架最後正面扣边、竹边、背

睡醒時冲出台口兩边望做手過竹边引虎（予上兮

与虎互相打閂一回（引虎亚相打閂四）水波浪用边、几才做手、捉虎趒

用脚踹虎背，水波浪用边、几才做手、捉虎趒釘虎

将虎授低台中

乃稽首。

（大冲头）

（章馱）（正式）持降魔杵冲出台口一亮相，即冲八，再冲出

台口孔架（超大相思羅古表演功架）（八十八羅漢架）

（谷稻葦陀架）衣边（吉中、兩边孔架後、單脚趒身

背台、前後伸脚，持身垂面扣山連孔架二次，即持羅

古快相思做忙作完，水波浪左右大車身孔架，做手

閂目見相思做忙作完，水波浪左右大車身孔架，做手

處顶上有二空倦，即冲正坐定兮

（天關門）

吃氣，等动作跨上虎背，灭身滾地，伏虎非冗伏况不动，伏虎想計做手，挨虎失毛，摔虎耳，

虎忽撲起，又相閂一回，最後做一個伏虎架劈脆伏

老虎後竹边卸入兮

（地錦）

孫悟空、众猴子揹大桃（兔心小生仔戴花旦）上兮

众猴揹大桃吊上棚頭兮

兩童子（冲头）（又名鬼担担）

善才童子龍女介炒義、三聖母、四羅王上兮觀音、聖

母坐正面臨兮两边雲兮

（曹保）（正边）持天金戰壓排背戔戔雲上兮念自飄兮

浪蕩遊快樂曹保伽：有人學得

俺這個、永沉長生不老平兮（自哎、地仙曹保、令

乃慈悲粮水壽趨之期，拿了金戰到来逞前

瀘漏，走上一走（行完台入兮自慈慈粮之在上，吾

乃稽首。

2 4 9

（妙善白）曹保別此爲何事。

（曹保自）狼之壽誕之期，特此拜壽並帶金錢列

（妙善白）如此説濂濂得来

（曹保自）頜波旨

（單打羅古）

曹保持大全錢、與兩童子拈帽條上紮（招財進寶）滿地
金錢（和合二仙桃心〔百子〕十孫）穿三角一面柱山過位先
後將帽條展開扎架、做手將金錢平放台中、与兩
童子掃地一面、再将金錢壓在方盆
上、拿起方盆作師金錢動作多（濾金錢説明：
先向左邊撒、叫石龍。再向左邊撒、叫右龍。後向正面

撒、叫引福歸堂。

〈第八場〉

（金武行大翻過場）

（轉大羅古）

（單打羅古）
（加官）（三武生）上。

（單打羅古時快三丁冲头、插四才收）
起牌子三春錦（又名觀天地）或瑞靄第一句兩才第二句
冲头）

（曹保用剑或塵拂旁用大桃〔烧大衣〕转中三才收再起
慢板唱三春錦、錶唱蛩、善提樹花用满宵即起
快花急五才收、起奇口中板、尾包三才三鞭馬入場多）

天下太平 或 民國萬歲
〔憍〕

（第九場）

（單打、打引）

中軍旗牌董永（正小生）上多

（董永引白）离門三波浪、平地一聲雷。（煙煙念白）
荷。青衣换锦袍。駟馬高車上青霄。奉皇
聖旨遊街道。孤念當日贾身葬父、感勸天庭、仙姬
本元董永為日賣身葬父、又蒙她织娟恩情、将涌
吾竹下九結合良緣。今日奉旨遊街、有此
献上、生上、封爲進寶狀元。今日奉旨遊街、有此

（旗牌立白）在

（旗牌白）與幕傳命下去、準備人馬本元奉旨
遊街、不得違令

（旗牌白）遵命。（转大羅古）

（董永自）与幕傳命下去、準備人馬本元奉旨

（旗牌出門白）下面聽着、狀元爺爺今日奉旨遊街、基
悟人萬攞奇隊伍威。风。殺。氣。呆得進。令。

（众白）得令。喝可。（冲下多）

（棒印旗牌）（奉令到竹过上过場人衣边、两面竹边出花

（旗牌白）有請狀元爺。

（旗牌上多白）人馬丁曾奇偏。

（董永自）奇偏多時。

（旗牌自）人来帶馬登蹬。

（董永自人来帶馬登蹬

（同光祖敖謞腸孫入多）

赵排子（普天樂）武郎入松

第十場（大送子排場）

說明：如有玉皇藏七仙姬預早在玉皇藏著起宮裝唱情恩時，逐一落玉皇藏友宮裝否則照普通大送子也。

附註：仙姬七姐的名号，古老相傳亦各有些不同，究誰為合，未有考証、姑錄之以供參考。

有人寫

鸞鳳和鳴賽合仙
女臣

亦有寫

鸞鳳娥眉彩合仙
女姬

第十場

大送子

<div>

姬蓉七姐　正花
姬玉六姐　四花
姬翠五姐　五花
姬鳴四姐　六花
姬和三姐　七花
姬鳳二姐　八花
姬鸞大姐　九花
捷斗管　二花
兩御扇　正旦
一羅傘　三花

羅傘　正邊
董永　正小
四末手裙裙（持水御寄）
正武、二惠、三急
四搭子衣（亀巾持百足旗）
の堂
中軍夫旦
旗牌　大淨
の平

送子完笠科

</div>

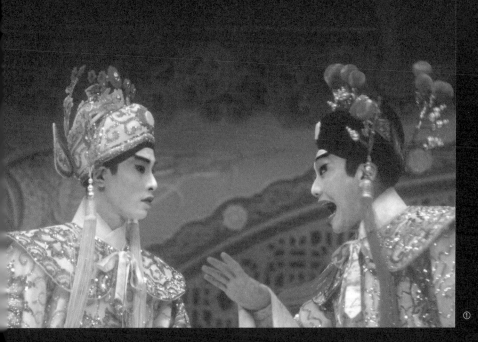

①

②

在《觀音得道》中，尤聲普飾大駙馬（圖①右），阮兆輝飾二駙馬（圖①左），李寶瑩飾觀音（圖②）。

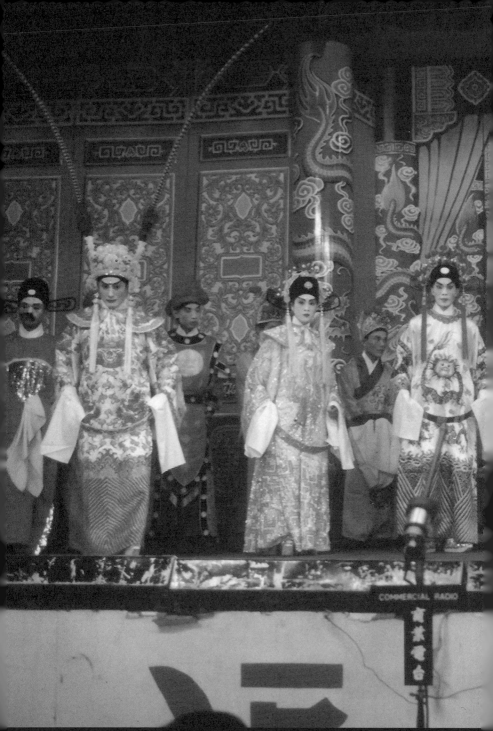

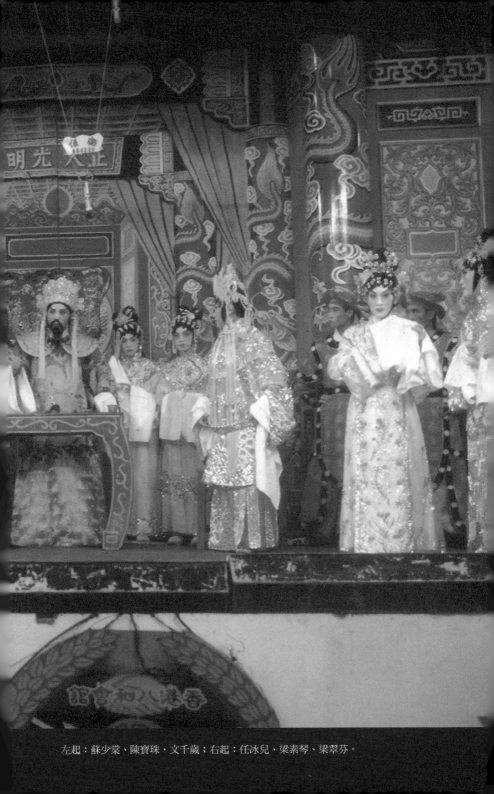

左起：蘇少棠、陳寶珠、文千歲；右起：任冰兒、梁素琴、梁翠芬。

① COMMERCIAL RADIO 商業電台 香港八和會館

② ③

①

②

③

④

鳳凰女帶領七位花旦，砌出「天下太平」祝福字句。（圖①至④）

①

②

龍虎武師表演「插花」，其實是以疊羅漢形式串演高難度動作。（圖①）梁醒波坐在最底層
中間，以示不忘兩代武行出身。此劇照為「堆人山」。（圖②）

③

④

八仙的漢鍾離、呂洞賓、張果老、曹國舅、鐵拐李、韓湘子、藍采和、何仙姑，齊集於紫竹林，向觀音祝壽。（圖①）四海龍王的敖廣、敖祥、敖丙、敖順，向觀音祝壽。（圖②）瑤池聖母、梨山聖母、梨花聖母，向觀音祝壽。（圖③）吳君麗飾觀音，表演「觀音十八變」，虛擬龍、虎、將、相、漁、樵、耕、讀的形態，引出八個人物，她每次出場的蟒袍都完全不同，以顯示法力無邊。（圖④）

① ② ③

羽佳飾桃心。（圖③）梁醒波飾曹寶，甫上場亮相的唸白：「飄飄浪蕩灑金錢。逍遙快樂曹寶仙。有人學得俺這個。永祝長生不老年。」（圖①）梁醒波由舞台上跳落地上，在撒出金錢之際，現場秩序大亂。觀眾們爭先執拾，前座正在捕捉鏡頭的記者們，突然受到擠逼，險些連相機也被擠落地下。陳錦棠等人見情形不妙，馬上叫波叔跳回台上，免生意外。（圖②）

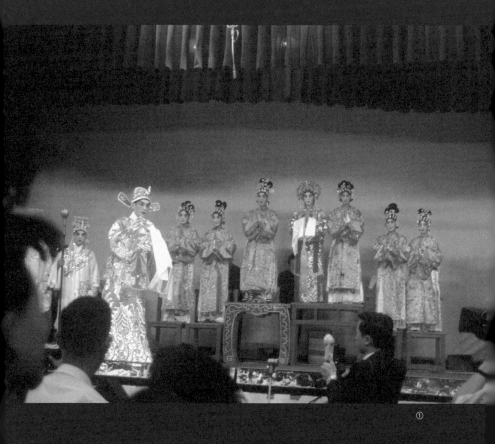

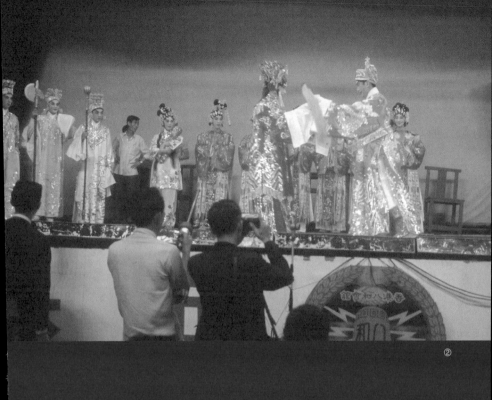

②

在《天姬大送子》中，羅艷卿飾天姬，林家聲飾董永，譚倩紅飾抱斗官。（圖①②）

《香花山賀壽》全用崑曲牌子，一群音樂師十分重要。（圖中前排左起：鄧鏡坤、朱慶祥、黃北海、何臣）

附錄

大戲	粵劇與京劇等其他劇種,在香港、廣州及澳門通常被稱為大戲。粵劇是香港最悠久的本土演出藝術之一。
老倌	演粵劇的伶人。
行當	粵劇的行當原本與其他劇種大致相同,可分生、旦、淨、丑、末五大類。上世紀初,粵劇有十大行當之分。1930 年代粵劇發展至「六柱制」,每齣戲由六個主要演員擔綱演出,演員需突破專攻某一行當的傳統,而須兼演幾個行當的戲。
六柱制	粵劇戲班自 1930 年代以來使用的六柱制(文武生、正印花旦、小生、二幫花旦、武生、丑生),原非行當的劃分,而只是一種精簡的制度。今天六柱制已成為粵劇戲班的行當制度。
文武生	1920-1930 年代粵劇的新行當,即戲班中的第一男主角,兼備小武、小生兩個行當。
小生	第二男主角。其下還有三幫小生、四幫小生。
正印花旦	第一女主角,集合武旦、貼旦、花旦及青衣等角色於一身。正印是表示戲份最重、最主要的演員。
二幫花旦	第二女主角,集合武旦、貼旦、花旦及青衣等角色於一身。其下還有三幫花旦、四幫花旦。
武生	粵劇的武生又稱「鬚生」,重唱和做,基本上扮演文人,常掛黑鬚。另有一種掛白鬚的叫「公腳」,唱腔蒼勁悲涼,原屬「末」行,現在也併入了武生行當。
丑生	專扮演滑稽人物。文丑常於文場戲出現,而武丑需要在武場戲中表現卓絕武功。丑角亦兼演淨的行當,淨常扮演性格剛烈人物,通常以開面(即畫花面)象徵其性格。

小武	上世紀初，粵劇十大行當之一。小武專門表演英雄俠士，把雄赳赳的英颯氣概呈現於舞台上，如金牌小武桂名揚。1930 年代六柱制實行後，小武併入文武生行當內。
花旦王、武生王、梵鈴王	指該演員或音樂家在行內屬翹楚之輩，藝術卓絕，亦被觀眾廣泛認可，故被稱王。
梅香	指出演侍婢、宮女和女兵等次要人物的女角。完全沒有對白的女角，稱為啞口梅香。
手下	指戲班中演出兵卒、家丁等男性人物的角色。
班牌	一個劇團或戲班的名稱叫班牌，每個班牌的擁有人稱為班主。班牌不一定是一個擁有固定成員的劇團。每次演出時，班主都可因應情況而聘用不同的演員、樂師和工作人員。
神功戲	泛指一切因神誕、廟宇開光、鬼節打醮、太平清醮及傳統節日而上演的戲曲。通常神功戲是由一個社群籌辦演出，作為慶祝神誕或配合如打醮等神功活動，藉以「娛神娛人」及「神人共樂」。
例戲	每台戲例必上演的經常儀式及劇目。神功戲演出的例戲包括《碧天賀壽》《六國封相》《八仙賀壽》《跳加官》《天姬送子》《封台加官》及《破台》（即《祭白虎》）等。
落鄉班	到鄉間演出神功戲的戲班稱為落鄉班，故神功戲也稱「落鄉戲」。
紅船班	紅船班盛行於清朝乾隆年間至 1920 年代，主要活動範圍包括珠江三角洲、西江、北江、東江一帶。船身髹以紅色，故稱「紅船」。紅船以天艇、地艇為一組，班中成員都在船上生活，並且戲班所有演出物資都在船上。後來有些戲班不足應用，增添畫艇以盛載佈景、道具、戲服等。民國以後，軍閥混戰，匪盜猖獗，紅船不敢貿然前往，遂減少演出。二次大戰期間，日軍侵佔廣州後，紅船被日軍徵用，後大多毀於戰火。
省港班	1930-1940 年代，廣州（又稱省城）、香港、澳門都進入城市化，並建有設備完善的戲院，以供粵劇團公演，吸引社會名媛名紳、達官貴人等前往觀看。有號召力的粵劇團，就會穿梭於各城市間，輪流表演，故被傳媒稱為省港班。
兄弟班	沒有資金或班主支持演出的演員們，為了維持生計，會以兄弟班方式演出。即無論賺錢或虧損，各位主要演員都會一起分擔。

男女班	太平劇團是香港第一個經法律程序允許男女同班的劇團,而過往的粵劇團都是不許男女同班的。1933 年 11 月,馬師曾聘得上海妹、譚蘭卿、麥顰卿一起演出。
全女班	全部演員皆為女性,如任劍輝領導的鏡花艷影。男女同班盛行後,全女班式微。
全男班	全部演員皆為男性,白玉堂早期的興中華亦為全男班。男女同班盛行後,全男班式微。
班霸	在眾多受歡迎的戲班中,某班的叫座力特別驚人,可稱為班霸。長壽班霸即表示歷年來,捧場客不絕,令它穩坐班霸之位。
棚面	粵劇伴奏樂隊(行內稱棚面)由旋律樂器(稱西樂、旋律樂、絲竹樂、音樂或文場)及敲擊樂器(稱中樂、敲擊樂、鑼鼓、鑼查或武場)組成。
頭架	音樂領導稱頭架,他會按個人擅長、喜好及風格要求,選用二弦、高胡、小提琴、南胡或椰胡。板腔或小曲的唱段,頭架則可較自由地選用高胡或小提琴。
掌板	擊樂領導稱掌板,負責帶領大鑼手、鈸手及勾鑼手。敲擊樂器主要是為襯托演員的舞台身段,亦用於唱段及說白的引子及伴奏。
曲牌	粵劇的曲牌體系,主要包括小曲和牌子兩類。小曲多源自器樂合奏、民歌甚至流行歌曲,牌子則源自崑劇的曲牌,兩者均有相對固定的旋律。撰曲者亦可創作新的曲牌,或按已有的唱詞創作曲牌旋律。
說唱	粵劇的說唱體系,有南音、木魚、板眼、龍舟及粵謳五種形式。它們源自民間藝人進行說唱(講故事的一種演藝形式)的曲種,原與粵劇無關。上世紀初粵劇音樂發展迅速,在板腔及牌子的基礎上,逐漸吸收小曲及說唱,以配合新劇目的創作。
說白	粵劇的說白體系(也稱唸白體系),有口白、浪裏白、鑼鼓白、詩白、口古(口鼓)、韻白(有韻口白)、白欖、英雄白及引白(打引詩白)九種形式。結構上的主要分別在於(一)字數、頓數及句數的變化;(二)伴奏方式,以及(三)押韻的條件。而各種說白形式亦有不同的戲劇功能。
平喉、子喉	傳統粵劇小生是用子喉(又稱小嗓,接近假聲)或子母喉(小嗓與本嗓交替)演唱,到 1930 年代才全部唱平喉(本嗓)。而傳統旦角演員的子喉唱法,聲音高亢、響亮和婉轉。

大喉	老生（末）及花面（淨）則利用較強、粗獷的聲音令觀眾清楚接收。
度曲	即研究唱腔。戲曲中，說白以外，所有歌唱部分稱唱腔。唱腔常用來表達人物的感情、思想，以及用於開展故事情節。粵劇唱腔主要分板腔、曲牌及說唱三大體系。
鑼鼓點	由一件或多件敲擊樂器打出，具特定戲劇功能及節奏的擊樂程式。
梆黃	梆子和二黃的統稱。清初雍正年間，西秦戲入粵，梆子乃成為早期粵劇之重要聲腔；及後，二黃入粵，粵劇遂成為以梆、黃結合為主要聲腔的劇種，屬板腔體。今天，粵劇板腔類唱腔統稱梆黃。
文場、武場	在粵劇行內，文場是文場戲，著重唱功及造手。武場是武場戲，著重武打、功架及身段。
把子功	戲曲演員於武打場面的重要項目，大致包括單人或對打的舞刀弄槍，以及其他兵器的使用。
身段	戲曲演員在舞台上各種舞蹈化的形體動作統稱為身段，例如坐、臥、行、走、提鞭、策馬等皆有一定美化程度的程式動作。
關目	戲演員運用眼神，配合面部及手部動作，來表現各種情緒的戲曲表演技巧。
功架	戲曲演員以身段、姿勢，配合關目、儀容、風度，展示出來的舞台藝術形象。
造手	或稱做手，戲曲演員控制手部肢體的動作，分別以掌式、指式、拳式等變化多端的技巧，表現人物心理變化。
南派	傳統粵劇武打，接近詠春派武術，是可用作搏擊的真正武術。與北派比較，南派武打動作比較粗獷強烈、硬橋硬馬及扎實火爆，動作以方為主，有強烈節奏感。今天粵劇常用之武場程式如「七星步」「大架」及「短橋」等均屬南派。
北派	源自長江以北的戲曲武打稱北派，主要用於京劇。北派武打特點快捷圓渾及造型較美。薛覺先主張南北「方圓結合」，粵劇也就集南北所長；加上北方的龍虎舞師南下，於是在粵劇中北派也逐漸盛行。此外，京鑼鼓及京劇的化妝和服裝亦同時被粵劇吸收。
龍虎武師	專門表現北派的動作演員。

失場	指演員於角色應該出場時因各種原因而無法出場，京劇或其他劇種稱為「誤場」。
紮腳	旦角的絕技之一，模仿古代婦女的三寸金蓮，京劇稱「踩蹺」。粵劇的蹺以木製成小腳形狀，木上連一斜板，以布帶綁緊在演員腳掌上，再穿上特製褲筒、繡花鞋套。演員全程須以足尖來保持平衡，十分考驗演員的功力，如粵劇《紮腳劉金定》《紮腳穆桂英》等。
三上吊	源自廣東下四府粵劇小武楊鏡波所創的舞台特技。於舞台上正中棚頂吊下一條粗繩索，另外兩條長鐵索平行地橫懸於舞台半空，其中一條鐵索上吊兩個三角架，相距約 1.5 米。演員就依靠粗繩索、兩個三角架，作為三個支點，身體懸空而做出各種高難度動作，故稱「三上吊」。
專腔	演員以往於傳統劇目中，為表現特定的戲劇情節和人物感情，以板腔為基礎，創造和逐漸發展固定的旋律，且不斷為後人沿用。例如，「祭塔腔」「穆瓜腔」「教子腔」及「困曹腔」（即「迴龍腔」）等均屬專腔。
排場	一種演出程式。每一個排場基本上有一定的人物、說白、唱腔、造手、功架、鑼鼓組合及劇情，編劇者及演員可以把排場用在不同劇目的類似情節中。粵劇常用的排場有「困谷」「起兵」「大戰」「三奏」「殺妻」及「投軍」等數十種。
提場	指後台工作人員的中心人物，負責在演出前分派劇本給需要唱曲或說白的演員、樂隊的頭架及掌板。他還要按劇本寫一張「提綱」，其中列明每場戲的佈景、道具、演員扮演的人物、出場次序及演員上場的鑼鼓點；並須經常奔走於後台，提醒各演員穿著戲服及出場。
提綱	一張大紙，註明每場戲的佈景、道具、演員扮演的人物、出場次序及演員上場的鑼鼓點等，是一個劇目的藍本。現在的提綱是由提場按劇本寫成的，並貼在後台顯眼位置。
提綱戲	1930 年代或以前粵劇演出的形式。演員以戲班「開戲師爺」所寫的提綱作為演出的依據。提綱提示劇情大概、演員劇中身份、佈景、道具及演員上場的鑼鼓點；至於劇情的細節，則由演員各自或集體發揮。
開戲師爺	早期粵劇稱編劇者為開戲師爺。他根據劇情撰寫提綱或完整劇本，作為演員演出的根據。
開山	在粵劇行內，一齣新戲的首演稱為開山。參與首演的演員亦稱為「開山演員」。

收山	在粵劇行內，指的是退休，不再於舞台演出，也會稱作「掛靴」。
關戲	以關雲長為主的三國演義劇目，如《關公月下釋貂蟬》《關公千里送嫂》等。
戲寶、首本戲	每個劇團都有最受觀眾喜愛的劇目，每演必然滿座，這些劇目就被稱為戲寶。伶人演得精湛絕妙之劇目，亦稱為首本戲，如桂名揚演《趙子龍》。
度戲	又稱講戲，即討論劇本，近似「圍讀」。演員們在此過程中，可以對編劇提出意見，作出適當增刪及修改。
雜邊、衣邊	整個粵劇舞台（包括前台、後台）可分左右兩邊。演員面向觀眾的右邊，稱為雜邊，左邊則稱為衣邊。由於雜箱放於後台右邊，方便演員上場時拿取道具，故稱為雜邊。另外，衣箱放於後台左邊，方便演員入場後更換衣服，故稱為衣邊。雜邊和衣邊也分別稱「雜箱角」和「衣箱角」。
爆肚	指「即興」，演員於台上突然的創作。演員根據演出時的感情，作出與劇本有出入或沒有經綵排的發揮。
影頭	戲曲演出時所有演員、掌板、頭架及提場之間藉動作或聲音作溝通的訊號，旨在避免讓觀眾看到而影響欣賞。粵劇的傳統，積累了一套獨特的影頭，不論唱、做、唸、打，都有其特別的影頭。
歌壇	職業粵曲歌伶的演出場地稱為歌壇。在 1920-1940 年代，歌壇一般設於茶樓及酒樓。
撰曲	粵曲寫作過程的統稱，當中指選用小曲、創作曲詞、選用板腔、標記唱奏說明等。粵曲的創作者也稱撰曲。
戲橋	劇團之宣傳單張，印有劇照、劇團介紹、粵劇本事等資料。

參考資料

1. 《淪陷時期香港文學資料選（1941-1945）》，盧瑋鑾、鄭樹森主編，熊志琴編校，天地圖書有限公司，2017

2. 《香如故——南海十三郎戲曲片羽》，南海十三郎著，朱少璋編訂，商務印書館，2018

3. 《小蘭齋雜記》，南海十三郎著，朱少璋編訂，商務印書館，2016

4. 《金牌小武桂名揚》，桂仲川主編，懿津出版企劃公司，2017

5. 《淒風苦雨：從文物看日佔香港》，唐卓敏著，中華書局（香港）有限公司，2015

6. 《香港日佔時期：1941 年 12 月 - 1945 年 8 月》，高添強、唐卓敏編著，三聯書店（香港）有限公司，1995

7. 《濁世消磨——日治時期香港人的休閒生活》，周家建著，中華書局（香港）有限公司，2015

8. 《坐困愁城：日佔香港的大眾生活》，周家建、張順光著，三聯書店（香港）有限公司，2015

9. 《戲園・紅船・影畫：源氏珍藏「太平戲院文物」研究》，香港文化博物館，2015

10. 《香港戲院搜記・歲月鈎沉》，黃夏柏，中華書局（香港）有限公司，2015

11. 《從戲台到講台——早期香港戲劇及演藝活動（1900-1941）》，羅卡、法蘭賓、鄺耀輝著，國際演藝評論家協會，1999

12. 《粵劇六十年》，陳非儂口述，沈吉誠、余慕雲原作編輯，伍榮仲、陳澤蕾重編，香港中文大學音樂系粵劇研究計劃，2007

13. 《藝海沉浮六十年》，羅家寶著，澳門出版社，2002

14. 《唐滌生》，賴伯疆、賴宇翔著，珠海出版社，2007

15. 《薛覺先藝苑春秋》，賴伯疆著，上海文藝出版社，1996

附錄

16. 《圖說薛覺先藝術人生》，崔頌明主編，廣東八和會館、大山文化出版社有限公司，2013

17. 《羅品超傳記》，香港周刊出版社，1990

18. 《任劍輝傳記》，香港周刊出版社，1990

19. 《藝術大師馬師曾百年誕辰紀念文集》，廣東粵劇院，中國戲劇出版社，2000

20. 《紅線女自傳》，紅線女著，星辰出版社，1986

21. 《姹紫嫣紅開遍：良辰美景仙鳳鳴》，盧瑋鑾主編，三聯書店（香港）有限公司，1995

22. 《芳華萃影》，群芳慈善基金會，1999

23. 《香港粵劇時蹤》，黎鍵編，市政局圖書館，1998

24. 《任白畫冊》，次文化堂，2000

25. 《武生王靚次伯：千斤力萬縷情》，黎玉樞統籌，盧瑋鑾、張敏慧主編，三聯書店（香港）有限公司，2007

26. 《金枝綠葉：任冰兒》，徐蓉蓉著，明報周刊有限公司，2007

27. 《梁醒波傳：亦慈亦俠亦詼諧》，吳鳳平、鍾嶺崇編著，經濟日報出版社，2009

28. 《素心琴韻曲藝情》，吳鳳平、梁之潔、周仕深編著，香港大學教育學院中文教育研究中心，2016

29. 《粵語戲曲片回顧》（第十一屆香港國際電影節），香港市政局，1996

30. 《粵曲歌壇話滄桑》，魯金著，三聯書店（香港）有限公司，1997

31. 《童月娟回憶錄暨圖文資料彙編》，左桂芳、姚立群編，國家電影資料館，2001

32. 《港日影人口述歷史：化敵為友》，邱淑婷著，香港大學出版社，2012

33. 《南來香港》，黃愛玲編，香港電影資料館，2000

34. 《張善琨先生傳》，陳蝶衣、童月娟、易文等著，大華書店，1958

35. 《李香蘭自傳——戰爭、和平與歌》，山口淑子著，陳鵬仁譯，台灣商務印書館，2005

36. 《在中國的日子：李香蘭——我的半生》，山口淑子、藤原作彌著，金若靜譯，林白出版社，1989

37. 《一夜皇后——陳雲裳傳》，譚仲夏著，電影雙周刊出版社，1996

38. 《中國電影百年》，佐藤忠男著，錢杭譯，上海書店出版社，2005

39. 《電影歲月縱橫談》，口述電影史研究計劃，國家電影資料館，1994

40. 《雙城故事：中國早期電影的文化政治》，傅葆石著，北京大學出版社，2008

41. 《第十八屆香港國際電影節：香港、上海——電影雙城》，香港市政局，1994

42. 《粵劇合士上》，香港教育局，2004

43. 《粵劇大辭典》，廣州出版社，2008

44. 《市民日報》（澳門），8/1944 - 1/1950

45. 《世界日報》（澳門），4/1946 - 12/1949

46. 《西南日報》（澳門），6/1941 - 8/1945

47. 《華字日報》，1/1937 - 1/1938

48. 《大公報》，8/1938 - 12/1941

49. 《南華日報》，5/1942 - 8/1944

50. 《星島晚報》，1/1939 - 12/1940

51. 《星島日報》，8/1945 - 12/1949

52. 《華僑日報》，1/1941 - 7/1945

53. 《新影壇》（上海）各號，1943 - 1945

54. *The Rise of Cantonese Opera*, Ng Wing Chung, Hong Kong University Press, 2015

55. *Hong Kong*, Ellen Thorbecke, Kelly & Walsh Limited, 1938

56. *Hong Kong Internment, 1942 to 1945: Life in the Japanese Civilian Camp at Stanley*, Geoffrey Charles Emerson, University of Hong Kong, 2008

57. *Between Shanghai and Hong Kong: The Politics of Chinese Cinemas*, Poshek Fu, Stanford, Calif.: Stanford University Press, 2003

58. *Passivity, Resistance, and Collaboration: Intellectual Choices in Occupied Shanghai, 1937-1945*, Poshek Fu, Stanford, Calif.: Stanford University Press, 1993

59. *Transnational Chinese Cinemas: Identity, Nationhood, Gender*, edited by Sheldon Hsiao-peng Lu, Honolulu, HI: University of Hawaii Press, 1997

1930-1940 年代，粵劇確定了六柱制，影響了後世編劇家的創作方向，並且因為遷就觀眾的喜好，加強了文武生和正印花旦的戲份。薛覺先、馬師曾、桂名揚、白玉堂、廖俠懷等名伶對粵劇改良作出諸多貢獻，亦影響了粵劇藝術的發展方向。粵劇團的營運手法已經邁向成熟，成為後世跟隨的榜樣。

1950-1960 年代初期，香港人口結構中以 19-45 歲為最多，這些人群或多或少已接觸過粵曲或粵劇，所以成為基本觀眾。可是，香港經濟低迷，商業不景氣，人們普遍工資低，生活質素下降，有能力支持較高票價的粵劇觀眾亦相應減少。香港新生代又受西方文化影響很大，很多都接受歐美電影和歌曲，而視本地的粵劇文化為落後東西。另外，電台廣播節目的競爭亦很激烈，為了迎合新生代，粵曲環節亦漸漸減少。

電影成為香港勞動人口最大的娛樂消費，因為它的金錢和時間花費都比粵劇划算。戲院商和製片商紛紛投機設立戲院，戰後所建戲院的數目竟是戰前的一倍，電影是粵劇的一大競爭對手。在戰前，約有三十間戲院。到了 1957 年，統計數字顯示，全港九有戲院六十多間，六萬個座位，以每天四場電影計，可容納觀眾約二十四萬人，而當時香港的人口約為二百五十萬。歐美電影更是百花齊放，除了黑白片，還有彩色片、寬銀幕片、立體片等。當時，香港出產的電影仍以黑白片為主，彩色片

只屬於少量產品。專映西片的戲院約有二十間。當時,首輪影院前座一元半、後座二元四、超等三元、特等三元半;二輪影院及粵語影院則為七毫、一元二、一元七、二元四,與粵劇最高的票價六元(中型班)和十二元八(大型班)相比,粵劇真是昂貴的娛樂。

繁盛的電影事業吸引了許多粵劇觀眾走進電影院。因粵劇票價高昂,若觀眾愛看哪個紅伶,只要花少許金錢去看他們的電影便好了。隨著粵劇營運不景氣,粵劇伶人為了生計而把大部份時間放在水銀燈下。製片商和班主都看準了電影的強勁生命力,而把資金、人力、物力等均放在趕拍電影上,但可惜很多電影過於粗製濫造,以致產生很多通俗的粵劇歌唱片。

雖然 1950-1960 年代的香港粵劇存在不少問題,但仍然有一班有心人為香港粵劇作出努力和貢獻。由於粵劇演員和觀眾對粵劇劇本的認識和要求日漸提高,編劇家如陳冠卿、李少芸、唐滌生、潘一帆、徐子郎、蘇翁、葉紹德、潘焯等,都努力編撰優秀劇本,開創很多新戲。這些劇本寫得優美嚴謹,其中唐滌生更把元曲、明清傳奇的雅緻韻味帶到粵劇裡,把粵劇劇本推向文學性層次,成為後世典範。另外,粵劇伶人都力求刻工,各自創造出獨特流派,如新馬腔、凡腔、芳腔、女腔、仙腔等,這些唱腔都影響了日後學習粵曲、粵劇的人士。

一些劇團開創排戲制度和認真處理劇本的先河,如紅線女、馬師曾的真善美,芳艷芬的新艷陽,任劍輝、白雪仙的仙鳳鳴。粵劇還善於吸取其他劇種如京劇、崑曲、越劇、潮劇等養份來豐富自身的藝術。如新馬的《宋江怒殺閻婆惜》就是向京劇大師馬連良請益,日後的《周瑜歸天》《失街亭》等戲碼亦受到京劇影響。芳艷芬的《梁祝恨史》受到越劇影響,《王寶釧》亦加入京劇《紅鬃烈馬》的表演程式。仙鳳鳴戲寶,如

《牡丹亭驚夢》借鑑崑曲《遊園驚夢》，《九天玄女》尾場〈天女于歸〉的歌舞場面就有京劇梅派《洛神》的風格，《再世紅梅記》的〈鬧府裝瘋〉也把梅派《宇宙鋒》移植過來。吳君麗戲寶亦是好例證，像《香羅塚》《白兔會》《百花亭贈劍》《血羅衫》等。

粵劇是群策群力的藝術活動，其演員、劇務、編劇、音樂領導、擊樂領導、佈景、音響、燈光、道具、服裝等等均須緊密合作，缺一不可。1950-1960 年代的劇團卻為粵劇綻放絢爛的藝術火花。

1960-1970 年代，粵劇面對場地不足的困擾，可供粵劇演出的戲院相繼減少，導致演出量大減，粵劇逐步走向低谷。粵劇惟有另謀出路，較有名氣的演員會赴美加、南洋等地走埠演出，其他演員則爭取於節慶神功戲或地區街坊福利會籌辦的棚戲演出。棚戲雖然沒有戲院的舒適環境，卻更容易接觸普羅大眾，同時吸納一些新觀眾。而粵劇新秀可在荔園、啟德遊樂場附設的小劇場表演，藉以累積舞台經驗，他們把粵劇的排場程式，在舞台上加以實踐。

1970-1980 年代，市民的主要娛樂為電影、電台廣播和電視，粵劇面對劇烈競爭，有被邊緣化的危機。1970 年代賣座的主要劇團有大龍鳳、慶紅佳，1980 年代賣座的主要劇團則為頌新聲、雛鳳鳴，其他戲班都不容易賺錢。1980 年代，政府於不同地區，興建了如荃灣大會堂、沙田大會堂、屯門大會堂、高山劇場、香港文化中心等，增加了表演場地的供應。

香港粵劇，一代又一代地傳承下來，出現為數不少的粵劇新血，創造了眾多不朽傳奇。其中有一個特點，就是他們大量演出 1950-1960 年代的優秀劇目，把一些傳統技藝保存下來。雖然他們有些熱心創作新劇，可是都蓋不過戲迷對昔日戲寶的熱愛。

1990-2000 年代後，社會人士普遍對粵劇教育與培訓發展比較關注，香港八和會館、香港演藝學院都努力為業界提供不同的培訓課程。政府的文化政策開始為傳統藝術提出一系列關注措施，有利於粵劇的持續發展。2009 年 9 月 30 日，粵劇獲聯合國教科文組織肯定，列入「人類非物質文化遺產代表作名錄」。香港粵劇除了把傳統藝術傳承下去，更與時並進，不斷吸收新元素去豐富劇場表演。2019 年，粵劇表演每月有數十場，表演場地於未來也有新供應，粵劇從業員更應精益求精地去探索藝術，並且思考開闢未來的方向。

鳴謝

（以首字筆畫為序）

1. 王勝泉先生
2. 朱少璋先生
3. 任志源先生
4. 李建雄先生
5. 李珮珊女士
6. 吳貴龍先生
7. 何詠思女士
8. 阮兆輝先生
9. 阮紫瑩女士
10. 芳艷芬女士
11. 桂仲川先生
12. 唐卓敏醫生
13. 崔頌明先生
14. 許釗文先生
15. 梁漢威先生
16. 張文珊女士
17. 陳志輝教授
18. 陳可賢女士
19. 黃文約先生
20. 黃梅剛先生（提供覺先聲劇團《貂嬋》《西施》《王昭君》《楊貴妃》珍藏特刊）

21. 歐翊豪先生
22. 歐陽植宜女士
23. 魯錫鵬先生
24. 潘家璧女士
25. 賴偉文先生
26. 盧瑋鑾女士
27. 蕭啟南先生
28. 譚倩紅女士
29. Mr. Alex Chan（車秀英女士之子）
30. Mr. David Wells
31. Ms. Judy Chan（車秀英女士之女）
32. Mr. Milton Chu（悉心整理 1941-1945 年《華僑日報》廣告資料）
33. Mr. Roth Lai
34. 川喜多基金會
35. 香港中央圖書館
36. 香港文化博物館
37. 香港歷史博物館
38. 香港電影資料館資源中心
39. 粵劇曲藝月刊
40. 澳門中央圖書館
41. 戲曲之旅

鑼鼓凡例及打法

袁花

叮、　鑔叮⌐　　音的（Duck）

枚×　×、鑔枚×　音局（Kock）

×、、×、、×、　局的　撾的　撾的　×、撾

鼓　—或—或=　八折　个式　音得（Duck）

鼓擂〜〜　音都礫（……）（敲鼓邊之謂也）

虵鵜

八板頭

跟、剔為滴瀝 音傍（Pong）

跟一剔為都碌 音查（Taan） 音撑（Chaan）

鑼．

鈸。

鑼鈸齊打⊙（地錦）

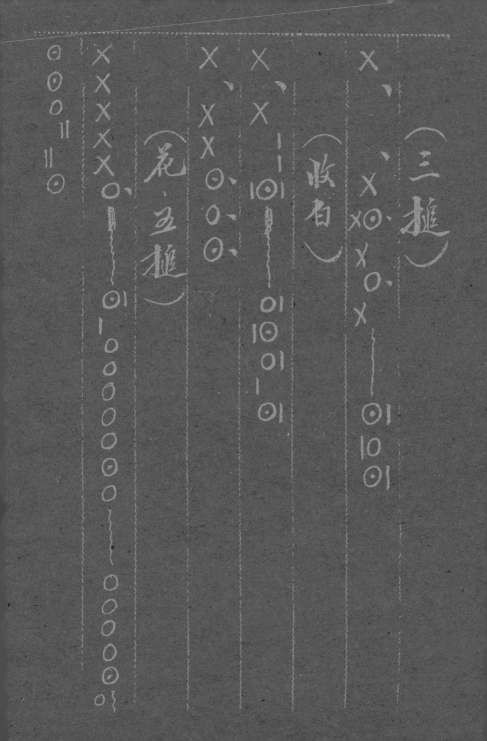

（三槌）

（收白）

（花、五槌）

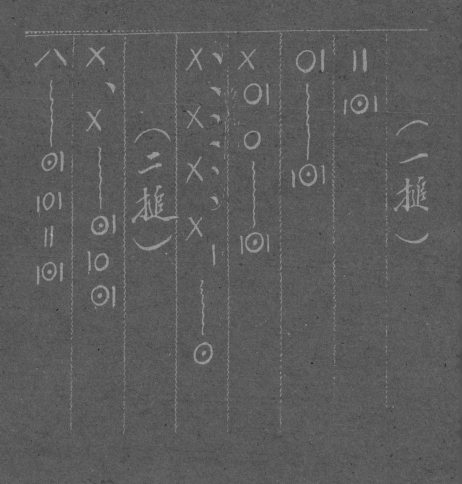

（一槌）

（二槌）

八

捻
點

（花、快三捶）

××××○、

─○─○、

（快滾花）

（慢滾花）

（慢板）梆王同用

眷板
（柳玉圃用）

嘆板

（文場撞点）

（武場撞点的大点）

（冲頭）

水波浪

尾聲